EL TRAMO ANCLA
ENSAYOS PUERTORRIQUEÑOS DE HOY

COLECCION CARIBEÑA

ANA LYDIA VEGA
Editora

EL TRAMO ANCLA

ENSAYOS PUERTORRIQUEÑOS DE HOY

Kalman Barsy
Magali García Ramis
Carmen Lugo Filippi
Rosa Luisa Márquez
Juan Antonio Ramos
Edgardo Sanabria Santaliz
Ana Lydia Vega

EDITORIAL DE LA UNIVERSIDAD
DE PUERTO RICO
1989

Primera edición: Diciembre 1988
Primera reimpresión: Marzo 1989

© Universidad de Puerto Rico, 1988
Todos los derechos reservados según la ley

Catalogación de la Biblioteca del Congreso
Library of Congress Cataloging-in-Publication Data

El tramo ancla: ensayos puertorriqueños de hoy /
prólogo y selección de Ana Lydia Vega.
 p. cm. —(Colección caribeña)
 Bibliography: p.
 ISBN 0-8477-3633-4
 1. Puerto Rico. I. Vega, Ana Lydia, 1946— II. Series
 F 1958.T73 1988 88-32986
 972.95 053—dc 19 CIP

Tipografía y diseño: Tipografía Corsino
 Ave. Fernández Juncos 1752 / 727-3937
Portada: Walter Torres

Impreso en República Dominicana
Printed in Dominican Republic

EDITORIAL DE LA UNIVERSIDAD DE PUERTO RICO
Apartado Postal 23322
Estación de la Universidad
Río Piedras, Puerto Rico 00931-3322

Indice

A las generaciones de escritores puertorriqueños
que fueron y a las que vienen,
estas páginas añadidas al libro
que, entre todos, seguimos escribiendo...

En sus marcas...
Palabras de inauguración

Una carrera literaria con siete escritores pasándose el batón del relevo hasta llegar a la meta... A Luis Fernando Coss, el entonces director del semanario *Claridad* le sedujo la idea. Y así nació la columna "Relevo", exitosamente lanzada por el suplemento cultural "En Rojo" en enero de 1985.

Siete fuimos los primeros corredores. Número cabalístico que remite a las Siete Potencias Africanas, los Siete contra Tebas, los siete pecados capitales y hasta a los siete enanitos de Blanca Nieves... Y corrimos enérgicamente durante un año entero. De vez en cuando a alguno se le viraba el tobillo y había que resoplar y coger un segundo aire para cubrir el turno y asegurar la continuidad de la carrera. Pero nunca la dejamos caer.

El resultado fue más que satisfactorio. La segunda página de "En Rojo" se convirtió en el pan caliente de *Claridad*. Los lectores la esperaban, la comentaban, la

reclamaban con entusiasmo. Pautada inicialmente hasta el mes de junio, hubo que extenderla hasta diciembre.

¿Cómo explicar la cálida acogida que le brindó el público a la columna colectiva? Una de las razones debe de ser precisamente ésa: la colectividad garantizaba en alguna medida la novedad. La variedad de temas, perspectivas, lenguajes, estilos, mantenía el suspenso con la constante carnada de la sorpresa. La otra razón que se me ocurre reafirma, contradiciendo, la primera. Aquel grupo diverso e idiosincrático proyectaba a la vez un evidente espíritu de equipo, surgido no sólo de los lazos de amistad que lo unían sino también de las afinidades psicológicas e ideológicas que compartía.

Los "relevos" impusieron su universo temático con fuerza, con des-concertada pero certera decisión. Allí se hizo de todo. Se incorporaron los aspectos obligados y también los más inesperados de la realidad. Se exploró la cotidianidad del quehacer humano: cocina, lavado de ropa, averías de automóviles, basura, plantas medicinales... Se abordaron en broma y en serio importantísimos sucesos del acontecer político y social: Cerro Maravilla, los refugiados del Fuerte Allen, el FBI, el SIDA, la criminalidad... Se reseñó críticamente la trivia espectacular: Iván Fontecha, Miss Universo, los caimanes de la laguna Tortuguero... Se trató de literatura y de teatro. Se parodió la pompa y circunstancia del submundillo intelectual. Se tocaron temas "universales" como la batalla de los sexos, la crianza de los hijos, la soledad de la vejez, los cataclismos internacionales, el carácter cuasi religioso del arte... Así pues, los "relevistas" dieron testimonio de su tiempo y de su espacio. La mirada interrogante de los escritores se apostó dentro del hecho social y a la vez lo encuadró.

Pero hubo, si mi subjetividad comprometida con el caso no me engaña, algo más que el impacto temático. Tengo la impresión de que llegó a cuajarse un cierto aire, un ambiente, eso que los profesores de literatura llaman *tono* y que le impartía un sello inconfundible a la columna. Esa mezcla de criollismo y cosmopolitismo, de humor guachafitero, nostálgica ternura a lo *flower-children,* idealista rebeldía y traviesa complicidad verbal con el lector, dio a luz su propio lenguaje, habló, más allá del canto personal, de una sensibilidad colectiva, generacional quizás, filtrada a través de cada personalidad artística.

Fue la extraordinaria recepción que tuvo la columna lo que nos decidió a reunir todos los trabajos publicados durante el primer año-tramo del "Relevo" en un volumen. Al releerlos todos juntos con el propósito de redactar unas notas de presentación, me han impresionado la libertad que respiran esas páginas híbridas, la ventilación y renovación de ciertos enfoques críticos del pensamiento de izquierdas que representan. Creo que en ellas se burla muchas veces la censura de la ortodoxia. Y la más represiva de todas: la autocensura.

Estas son, obviamente, hipótesis medio sospechosas de alguien que es juez y parte del proceso. Ya les tocará a otros, con mayor distancia y perspicacia que yo, confirmarlas o refutarlas.

Por ahora, lo que cuenta es haberle dado un formato más accesible y permanente a un esfuerzo que corría el riesgo de perderse entre hojas amarillentas de periódicos. A través de este libro pueden reconstruírse no sólo las *incidencias* del año 1985 sino también las *disidencias* de ciertas maneras de ser en el Puerto Rico de los ochenta. Hélo, para bien o para mal, aquí, ante la consideración de ustedes, sus destinatarios. Que este "tramo ancla"* del

* El tramo ancla es el tramo final en una carrera de relevo.

"Relevo" constituya una victoria de la creación y de la voluntad sobre las fuerzas de la inercia y el olvido.

———————————————

Quiero agradecer, a nombre del grupo de escritores, la colaboración y el estímulo que nos ofreció la encargada del suplemento "En Rojo" de *Claridad*, Graciela Rodríguez Martinó. Y señalar que a la fértil imaginación del compañero Juan Antonio Ramos, conocedor de terminología deportiva, le debemos el título de nuestro libro.

ALV

Kalman Barsy

El cuentista filósofo

Kalman Barsy es un narrador argentino radicado, desde hace bastantes años, en Puerto Rico. Su libro de cuentos para niños *Del nacimiento de la isla de Borikén y otros maravillosos sucesos* obtuvo el premio "Casa de las Américas" en 1982. Su segundo libro de cuentos *Melancólico helado de vainilla* acaba de ser publicado por Editorial Cultural. Tiene una novela en preparación.

La complicada red de las contradicciones humanas parece constituir la materia prima del periodismo literario de Kalman Barsy. A partir de graciosas anécdotas personales, sus ensayos exploran temas de vital actualidad. Fenómenos tan diversos como Iván Fontecha, Miss Universo y la Revolución Cubana desfilan entre reinterpretaciones de los mitos y finas consideraciones analíticas sobre asuntos culturales, por estas páginas impregnadas de un humorismo a menudo mordaz y siempre seductor.

Reivindicación de Iván Fontecha

Cuando llegué a Puerto Rico por primera vez, hace más de catorce años, la Isla del Encanto se hallaba sumida en la más espantosa cafrería. Plaza de las Américas, recientemente inaugurada, parecía el Reino del Polyester y toda el Area Metropolitana daba la impresión general de haber sido diseñada por Mueblerías Tartak. Por el campus de la UPR las estudiantes se paseaban en medias color pastel y botas de invierno hasta la rodilla en una temperatura de 90 grados. El fenómeno estaba allí; lo que faltaba eran las palabras para expresarlo. El concepto de "mersa" o "grasa" del argentino, o el "arrotao" del chileno, nada significaban aquí y el término "vulgar" era demasiado soso para expresar esa sublevación de las vísceras que sufre el comemierda de raza ante el espectáculo de la cafrería rampante. Tuvieron que pasar muchos años para que resucitaran las palabras "cafre", "caché", "cocolo" y otras del repertorio sunshine-logroñesco, con toda la carga semántico-emotiva que exige hoy la puesta a punto y maduración de la clase media puertorriqueña: Porque —créase o no— el fenómeno Iván Fontecha y su "avantismo" constituyen un síntoma inequívoco de la

madurez social de una clase. Es la generación de los hijos
y nietos de aquellos que tuvieron acceso al consumerismo
a partir del ELA, que hoy se siente lo suficientemente
segura de su identidad (¡de clase!) como para burlarse de sí
misma. La madurez, la suprema autoafirmación, estriba
precisamente en la capacidad de reírse de uno mismo.

En el principio fue la cafrería

Cuando todo comenzó, cuando había emigración, pleno
empleo (para los que quedaban) y los bancos daban
préstamos a sola firma, fuimos cafres sin saberlo. La
política económica del "boom" de la posguerra que con-
virtió a Puerto Rico en una colonia de consumeristas, trajo
consigo el meteórico ascenso de una clase media que nació
sietemesina, apremiada por un proceso de cambio tan
vertiginoso que tal vez sea un caso único en la Historia la
velocidad con que se produjeron los cambios. De la noche a
la mañana, algunos de los que ayer nomás eran jíbaros de
màchete al cinto y ollejo en la pata se encontraron de
pronto viviendo —en el mejor de los casos— frente a un
televisor a colores en una casa de urbanización. Este
transplante, brutal y sin transiciones, tuvo una multitud
de consecuencias de las que sólo interesa aquí destacar
una sola: convulsionados y arrollados todos sus valores, el
antiguo hombre de campo se halló desgajado de sus
valores culturales y a merced de la estética de bazar de la
sociedad de consumo. El desarraigo es tan violento y
totalizante que ya no sabe distinguir —entre otras cosas—
lo feo de lo bello. Deslumbrado por la chillona diversidad
que le atosiga, día y noche, la maquinaria de vender cosas,
compra a ciegas o al azar lo que le dicen que compre. La
serpiente consumerista de este dudoso Paraíso le susurra
al oído que las cosas que compra le dan prestigio, valor a

los ojos de los demás; y sobre todo, que lo distinguen de los que quedaron atrás, allá en el campo, como un espejo vergonzante de su propio pasado. De este modo, a partir del venenito original, nace la cafrería. El orgulloso propietario de los muebles de sala con funda de plástico y el Camaro de bolitero en la marquesina hace leña con la magnífica cama de caoba del país heredada de los abuelos y es cafre sin saberlo. Deberán pasar algunos años todavía para que pierda su inocencia original.

Nace el "caché"

Hay un momento crucial en nuestro pasado reciente cuando el hijo del señor de los muebles de sala con funda de plástico y el tapiz del ciervo en la pared se da cuenta de que algo anda mal. Confusamente percibe que ya no basta con no parecerse a lo que una vez fueron; también hay que parecerse a los que se quiere llegar a ser, y esto no resulta tan fácil. Entre lo que se es y lo que se quiere ser se interpone un sutil y complicado código de conducta y posesión de objetos que es indispensable conocer para tener acceso al Paraíso. Ese código tiene un nombre: se llama "caché". Pero es inefable, como la poesía y de penetración complicada, como una virgen. El hijo o nieto del palurdo se esmera, estudia cuidadosamente el huidizo protocolo de aquella coreografía de gestos, costumbres y palabras que se empeña en cortarle el camino al ascenso social. Descubre con asombro que ya ni siquiera basta con tener dinero a secas; también hay que saber de vinos, de quesos franceses, de lugares, de marcas de automóviles, de determinadas actividades sociales, de razas de perros y de palabras que no se dicen o sí se dicen . De pronto la realidad se le figura como un campo minado donde hace falta un santo y seña para cada encrucijada. Entonces

aparece el manual de Iván Frontera, "arbiter elegan-
tiarum" isleño, con instrucciones precisas sobre cómo
pertenecer al estreñido esfinter de los iniciados. Nuestro
prototipo se lanza sobre el hallazgo como quien encuentra
la botella de Coca Cola en el desierto, sólo para descubrir a
su debido tiempo que el "caché" —como la santidad—
tiene que convertirse en una segunda naturaleza para ser
verdadero. Porque la esencia del código reside, precisa-
mente, en su secretividad, ya que fue creado y se re-crea a
cada instante para diferenciar a los que son de los que no
son, en un mundo irremediablemente plagado de grifos
parejeros y tenderos enriquecidos. En otras palabras, el
"caché" y sus conjuntos no es otra cosa que un código
diferencial que sirve de frágil barricada para proteger el
minimundo de una clase desesperadamente cercana a sus
orígenes cocolos. Como en una conjuración, su esencia es
el misterio y el cambio permanente. Cuando el santo y
seña se conoce, ya no sirve y se barrunta en el horizonte
del futuro el fantasma burlón de Iván Fontecha.

¿Quién le teme a Iván Fontecha?

Y así, en el 1983 A.D. nace el "avantismo" puertorri-
queño con su "guru" a la cabeza. ¿De quién se burla Iván
Fontecha?, ¿del otro Iván? ¿de los cocolos?, ¿de las masas
proletarias?, ¿de los blanquitos? Iván Fontecha se burla
de sí mismo, y al hacerlo, se burla de su propia clase a la
vez que se afirma en ella. El humor, en esencia, siempre
opera sobre un doble, triple o múltiple registro, dependiendo
de su complejidad. El humorismo elemental del pastel de
crema en la cara del señor serio surje de la desarticulación
cómica de una situación previsible vuelta al revés. Cuanta
mayor la formalidad del que recibe el pastel en la cara,
mayor la risa. Aquí tenemos dos registros. Con Iván

Fontecha tenemos por lo menos tres. El personaje se burla de la cafrería y también de sí mismo. Es la parodia del burlador. Resultan cómicos sus amaneramientos, su fantástica superficialidad, y el referente paródico a los comemierdas de la realidad. Siendo como es, un humorismo de registros múltiples, cada espectador se reirá del registro cuya carga paródica reconozca. Por eso, no faltan "beautiful people" que están convencidos de que el personaje los reivindica, así como notables personalidades públicas que han creído ver en el "avantismo" una cruel parodia de los pobres. Unos y otros malcomprenden al personaje o no lo perciben en su totalidad. Ante todo, lo "cafre" estigmatizado por él no se refiere en modo alguno a los trabajadores o a los pobres en tanto tales, sino al trepador social que se encuentra un escalón por debajo del supremo trepador que representa Iván Fontecha. El supuesto dueño del "caché" fustiga a la cafrería justamente porque se siente amenazado por el elemento "cocolo" del que él mismo proviene y al que se encuentra crónica y peligrosamente cercano. Por otra parte, muchos no perciben el triple registro paródico mencionado anteriormente y pierden de vista la esencia misma del humorismo "avantista", donde el propio burlador es el principal objeto de la burla.

Y hablando de los múltiples registros, cuando Iván Fontecha hace la parodia de su propia clase, a la vez la reivindica. Porque al reírse de sí mismo, al ejercer la absoluta irreverencia, ejerce también la autoafirmación de una clase que ha llegado al punto de madurez de darse este gran lujo, y a la vez sentar las bases de un nuevo "caché": El que no se ríe es "cafre".

Ano Bisiesto

Una vez tuve un estudiante italiano llamado Carlo.
Para hacerlo entrar en confianza y de paso echármelas un
poco, le recité aquella terrible advertencia en el portal del
Infierno imaginado por Dante: *Lasciate ogni speranza voi
qui entrate.* El muchacho se me quedó mirando, pasmado,
y después resultó que no sabía ni dónde quedaba Italia en
el mapa. Es más, ni siquiera sabía cómo se llamaba,
porque su nombre no·era Carlo, según aparecía en la
tarjeta que me había llenado, sino CarloSSS!, ¿capisce?
Después, con el tiempo, me fui acostumbrando. ¿Qué
maestro o profesor del patio no ha tenido alguna vez un
Carlo/CarloSSS! en su salón de clase? Es lo mismo, ¿no es
cierto? Si hasta la propia prensa del país nos ha dejado
para siempre con la incógnita sobre la verdadera iden-
tidad de aquel notable senador penepeísta, empeñado en
ser otro aniway, cuyo nombre se escribía Oreste y/u
OresteSSS.

En otra ocasión, les pedí a los estudiantes Chevres,
Chévere y Cheve que pasaran por mi oficina. Se presentó

uno sólo, el proteico Chevres/Chévere/Cheve, quien
garabateaba un apellido paterno distinto cada vez que
fatigaba un examen. Le dije que podía confiar en mí, que
yo estaba dispuesto a guardar el secreto de su identidad,
pero que por favor me dijera cómo se llamaba de verdad.
Sonrió maliciosamente pero no soltó prenda. —Es lo
mismo, me dijo, usted me entiende... (versión respetuosa
del "ya tú sabes..."), y abandonó la oficina con cierto aire
de condescendencia y lástima por este profe buena gente
que se anda fijando en detalles pendejos, habiendo tantas
cosas importantes en la vida. Pero, en fin, así son los
intelectuales. Para no desmentirlo, inmediatamente
busqué un paralelo clásico y me puse a pensar en aquel
episodio donde Ulises le vacía el único ojo al gigante
Polifemo y consigue huir gracias a una estratagema
fríamente calculada. Previamente había engañado al
obtuso cíclope diciéndole que su nombre era "Nadie", y
cuando éste ruge de dolor en su cueva y los vecinos le
preguntan quién le estaba haciendo daño, Polifemo con-
testa que nadie. Y así se salvó el ingenioso Ulises para
retornar a los brazos de su fiel Penélope, en una época en
que no había Semana de la Mujer. A mi antiguo estu-
diante le pasaba algo parecido, pero con una variante de
importancia: él se creía que escamoteando su nombre se
ponía a salvo, como Ulises; la triste realidad era que más
bien se quedaba como Polifemo, ciego y gritando
"¡Nadie!" en la oscuridad.

Los lectores sabrán disculparme por esta minicátedra
de simbolismo mitologicista. Deben comprender que se
trata de una deformación profesional, inofensiva en la
mayoría de los casos. En este caso, sin embargo, es
ofensiva. Tiene por objeto ofender a mi antiguo estudiante
—metafóricamente, se entiende, porque no creo que vaya
a leer ni éstas ni otras líneas— para ver si a través de la
burla consigo resucitarle su agónico sentido de identidad.

Es posible también que en estas reflexiones haya algo de mala leche personal. Yo he sido ya Balsy, Barry, Vaisi y —en una memorable ocasión— Bengi. De las vicisitudes de mi nombre, muy comprensibles, ni me molesto en hablar. A veces me consuelo con aquello del mal de muchos buscando en vano la calle Cañada en Puerto Nuevo, convertida en nórdica Canada, o tomando nota del color de los cabellos del difunto Martín Pena, quien como sabemos era cano y ahí está el cartel oficial para probarlo: Cano Martín Pena. En el fondo, es lo mismo, como diría Chevres/Chévere/Cheve ("usted me entiende..."), y mientras sea lo mismo y nos dé igual tendremos la curiosa exclusividad de ser el único país hispánico con un ano bisiesto en el calendario.

No me interesa aquí hacer un inventario de los disparates lingüísticos que nos bombardean a diario ni defender una postura purista con relación a la lengua. Es más, nada de esto tiene que ver con el español que se habla y escribe en Puerto Rico, que me parece por lo menos tan malo como el que se usa en la Madre (?) Patria. Me interesa (y NO "intereso") llamar la atención sobre lo que *significan* estos disparates en el caso particularísimo de esta extravagante versión del colonialismo que vivimos aquí. Me interesa averiguar por qué da lo mismo tomar los "carriles izquierdo (?)" en la Autopista De Diego cuando uno no tiene la peseta lista, que los "carriles izquierdoSSS!"; por qué la placa de Asambleísta Municipal que vi en un carro oficial en 1978 decía "Asanbleísta"; por qué el Cano Pena inmortaliza el color de sus cabellos en un cartel de la Autoridad de Carreteras que se mira en las aguas del caño. Y precisamente elijo los ejemplos más insignificantes, los más pendejos —como diría seguramente aquel pobre estudiante de universidad que sólo sabía escribir su nombre por aproximación— para poner

de relieve la enormidad de su importancia en cuanto
síntoma de una profunda dislocación del espíritu. Porque
en el fondo —y aquí sí— es lo mismo una persona que no
sabe con precisión su propio nombre que una sociedad que
descuida, aún a niveles oficiales, los perfiles de su expre-
sión. La lengua madre en la que uno maldice, saca
cuentas, balbucea el amor y arrulla a sus críos, no es otra
cosa que lo que somos. El que no sabe su nombre, no es; o es
nadie, como aquel monstruo mitológico dando tumbos en
la bruma de la historia. Eso es lo que significa cada Carlos
sin ese, cada Chévere que ya no lo es tanto, cada eñe sin
palito y cada "carriles izquierdos (?)" que tomamos
cuando no tenemos la peseta lista. Porque nos da lo
mismo, se entienda o malentienda; porque "perspiramos"
en lugar de sudar y porque —a lo mejor— nos estamos
resignando a vivir para siempre con un ano bisiesto en el
calendario.

El verdadero amor es como la estratosfera:
No hay ni arriba ni abajo.
(proverbio maya)

Algún tiempo atrás estaba yo viendo el programa
"Marisela contigo". El entrevistado era un señor ya
maduro, viudo, cuyo nombre no viene aquí al caso, y
Marisela le preguntaba sobre su vida y sus cosas con la
simpatía y la inteligencia que la caracterizan. De pronto,
se puso a bromear con el señor aquel sobre lo mucho que le
gustaban las mujeres y las muchas picardías y canitas al
aire que habría tenido que aguantarle y perdonarle su
difunta esposa a lo largo de los felices años que había
durado el matrimonio. "Porque la verdad que usted es
tremendo, don Fulano", le bromeó Marisela, y ambos
compartieron risueños aquella afirmación, obviamente
entendida como un piropo. Yo me quedé pensando.
Aquella entrevista tan educada, de buen gusto y sabia-
mente matizada con simpatía y buen humor, estaba sin
embargo teñida de sexismo y nadie parecía darse cuenta.
Tratemos de imaginar por un instante la misma situa-

ción, pero donde la persona entrevistada fuera una
señora. ¿Se imaginan ustedes a Marisela guiñándole el
ojo a alguna respetable dama sesentona y diciéndole
chistosamente: "¡Usted sí que las ha corrido, doña
Fulana! ¡Las cosas que le habrá tenido que aguantar su
esposo!". Sería algo inaudito. La indignada dama se
levantaría como leche hervida, ofendida en su honra, y ni
qué hablar de las explicaciones que tendría que darle al
marido al regresar a su casa. A Marisela la regañaría su
jefe, por irrespetuosa e imprudente; en cambio con este
señor seguramente recibió elogios.

"¡El machismo está por todas partes!" —dirá alguno.
Pero no: se trata del *sexismo,* que no es lo mismo ni se
escribe igual. El machismo ramplón, de pelo en pecho, es
fácil de detectar y sospecho que comparativamente ino-
fensivo. De hecho, el Macho con mayúscula se ha conver-
tido, en nuestros días, en un prototipo de caricatura que
amenaza con desplazar al cornudo, o cabrón, que lo fue
durante siglos. (El marido engañado era uno de los
personajes fijos en la "Comedia dell'arte" italiana). El
sexismo, en cambio, es mucho más sutil y omnipresente; y
—sobre todo— es una actitud alegremente compartida por
hombres y mujeres por igual. Allí es que está la cabeza de
esta serpiente y por eso es tan difícil de combatir: porque
esta actitud permea toda una manera de ver el mundo que
de ninguna manera es privativa de los hombres, alegados
beneficiarios del actual estado de cosas. Sexista es toda
actitud que otorga un valor diferente a la conducta
humana si esta conducta la ejecuta un hombre o una
mujer. Las palabras que usamos a diario expresan a las
claras esta actitud. Decimos "puta" para ofender y "puto"
para elogiar. El insulto supremo en nuestro arsenal es
"cabrón" para el hombre, que sólo será "cabrona" por
extensión y no guarda ni remotamente en su versión

femenina la carga de repudio y desprecio que se reserva
para el marido engañado. Una mujer tiene hijos *de* tal o
cual persona, mientras que el hombre tiene hijos *en*
determinada mujer. (Nótese por favor todas las implica-
ciones de esta modesta preposición: La mujer-vasija, la
mujer-receptáculo...) Cuando uno es malo, es un hijo de
puta; o, más específicamente, de "la gran puta". En Méjico
son aún más gráficos: se es hijo "de la chingada".

El sexismo, conviene recordarlo, codifica la conducta
humana a partir de una concepción ancestral del acto
mismo de la cópula, una concepción con raíces tan
profundas que tal vez haya que rastrearlas en un pasado
prehistórico, acaso anterior al "Homo sapiens" (¡otra vez
las palabras nos traicionan!) mismo. Muchos mamíferos
gregarios, notablemente algunas especies de monos y
primates, codifican sus relaciones de dominancia y
sumisión con expresiones corporales que reproducen la
fornicación. Entre los mandriles, por ejemplo, los machos
más jóvenes del grupo se ponen en actitud de ofrecimiento
pasivo cuando se cruzan con el macho dominante. Esta es
la forma de neutralizar su agresividad. En la mitología de
los pueblos lapones del norte de Finlandia existe la
creencia de que el oso no atacará a una mujer si ésta
despliega su genitalia en actitud de sumisa oferta (no
sabemos cuál será la peor de las dos alternativas). Por otra
parte, en las siniestras cárceles de nuestro país, donde los
confinados han revertido al orden primate de la jaula de
los monos, también es la cópula la que codifica jerarquías.
Los nuevos son violados para hacerles saber su lugar
dentro del grupo, y —al igual que entre los mandriles— al
jefe no se lo monta nadie.

El sexismo tiene aquí su base material primigenia (y
que me perdone Engels): en la codificación ancestral de la

cópula como expresión de dominancia y sumisión. Sobre
este hecho simple se levanta todo el complejísimo sistema
de tabúes, traumas, malos entendidos y ofensas del amor
del sexismo contemporáneo. De que sigue vivito y
coleando, no cabe la menor duda, y una de las razones es
que se lo sigue confundiendo con el machismo. Desgracia-
damente, no es tan simple y hacen falta dos para bailar el
tango. El machismo no es otra cosa que una expresión
parcial, la cara visible de la luna. Al sexismo nos cuesta
desenmascararlo porque lo compartimos y porque con
frecuencia se confunde con reivindicaciones feministas,
cuando de hecho son todo lo contrario. Por ejemplo, una
vez me tocó participar en un foro sobre la problemática de
la mujer en una de esas actividades que se celebran en las
universidades durante la Semana de la Mujer y mi
participación cayó más bien pesada. Entre otras cosas,
mencioné que había que rechazar la galantería masculina
por ser una expresión —simpática si se quiere, no viene al
caso— de las mismas actitudes sexistas que oprimen a la
mujer. Otro punto de irritación fueron mis reflexiones
sobre la belleza femenina y la moda. Hablé de la necesidad
de una moda verdaderamente femenina en el sentido de
que su orientación no tuviera como destino primordial
provocar el gusto de los hombres, sino más bien expresar a
la mujer. Como ejemplo hablé de los tacos altos, un
invento masculino en su origen, pero adoptado por la
mujer con el propósito de resaltar las nalgas. La belleza
femenina, tradicional privilegio de la mujer y virtual-
mente su única arma de grueso calibre para acceder a
algún tipo de poder, también cayó en desgracia durante
aquella monástica disertación mía. Terminé con una
exhortación para que todas se dejaran crecer los pelos de
piernas y sobacos, y un llamado a iniciar una cruzada
contra desodorantes, perfumes y lápices labiales inven-

tados para subrayar una de las principales zonas eró-
genas del cuerpo: la boca.

Nadie hizo caso a mis recomendaciones, pero la feroz
resistencia que encontré a mis sencillos argumentos me
dio la clave del problema. Es que, simplemente, nadie está
dispuesto a perder sus privilegios. A pesar de su papel
obviamente subordinado en la sociedad tradicional, la
mujer gozaba de todo un sistema de privilegios específicos
de su condición. Cuando se hundía un barco, por ejemplo,
ellas iban primero a los botes salvavidas. Ahora, a la
mujer nueva se le hace difícil renunciar a ellos, sin caer en
cuenta de que son tan funestos los privilegios como las
cargas, porque ambos avalan el sistema completo de
actitudes de una manera de ver el mundo que necesitamos
superar.

Crónicas cubanas

En 1984 me tocó el honor de oficiar el jurado en el certamen literario Premio Casa de las Américas. Estos son algunos apuntes de viaje que quiero compartir.

16 de enero

Es increíble cómo uno está condicionado por la forma en que se ha vivido siempre, eso que llaman "formación de clase". Aquí estoy yo buscando por un barrio de La Habana un sitio donde darme una cerveza fría y como no lo encuentro, ya estoy dispuesto a pasar por alto todos los logros de la Revolución en los últimos veinte años. En este momento añoro con nostalgia las facilidades consumeristas de nuestra parte del mundo donde la cosa es al revés, uno está todo el tiempo asediado por toda clase de ofrecimientos imperativos: ¡Coma!, ¡beba!, ¡fume!, ¡use desodorante! —y las tiendas, negocios y frikitines pululan por doquier. Aquí no, bendito. (¿no tendrán razón los que se fueron por Mariel?). Aquí uno tiene que *buscar* el sitio,

cosa que no siempre es fácil si uno se aleja del centro de la
ciudad y yo ando por ahí perdido, sin que me esté
siguiendo ningún agente secreto como afirma Néstor
Almendros en su película. Es una pena porque podría
preguntarle. Encuentro una fonda y viene la segunda
parte del fastidio: nadie me atiende y el servicio resulta a
nivel de nuestras agencias de gobierno. "Mi patria es
dulce por fuera y amarga por dentro", dijo Nicolás Guillén
de la Cuba de ayer. La de hoy es al revés, al menos desde la
óptica de un turista acostumbrado a que lo mimen y le
ofrezcan en el sentido consumerista. La señora del
anuncio de Mexicana de Aviación, por ejemplo, se moriría
de frustración porque en La Habana no hay mucho qué
comprar, comprar, comprar. Hay —eso sí— mucho qué
aprender, aprender, aprender, porque Cuba, bajo un
exterior incómodo y no muy espectacular, es —sin duda—
dulce por dentro. La riqueza que goza este pueblo es otra y
no se traduce en objetos de consumo, visibles a primera
vista. El cubano promedio no tiene carro, ni tabla de
surfear, ni regala juegos electrónicos a sus hijos para
Reyes. Pero tiene servicios médicos gratuitos, educación
gratuita, centros vacacionales idem, campamentos de
verano para sus hijos y su trabajo y su vivir asegurados
desde que vive hasta que se muere. Y esto es para todos. En
otras palabras, tiene garantizada su dignidad de ser
humano. A pesar de estas reflexiones, yo sigo buscando
dónde darme la fría.

23 de enero

El novelista Earl Lovelace y yo salimos a correr todos
los días, en pantaloncitos y tenis, por el Malecón. A veces
nos acompaña Nora Müller, una alemana de Berlin que
parece salida de una ópera wagneriana, compañera de

Antonio Skármeta. Desde las guaguas nos gritan cosas;
no hay mucha costumbre de ver a tres adultos en ropas
menores trotando con toda seriedad, aunque algunos
habaneros también practican ya el "jogging". En Cuba
existe una campaña pública en pro de los ejercicios físicos
porque las barrigas y los proverbiales traseros se están
pasando de la raya. El espectáculo de Nora corriendo por
el Malecón exacerba los ánimos masculinos. Le pitan y
gritan cosas en la mejor tradición latina. Al comentar el
fenómeno con compañeras cubanas, ellas reconocen que
"el hombre cubano es tremendo". Lo dicen con mal
disimulado orgullo, en el fondo les parece una virtud viril
este comportamiento. La liberación femenina y la ruptura
con los esquemas sexistas parece estar aquí en la pre-
historia, al menos en lo que a actitudes cotidianas se
refiere. No lo digo yo, lo afirma una compañera brasileña
a quien los hombres nunca miraban a los ojos, sino
siempre un poco más abajo. Tratándose de mujeres ex-
tranjeras el acoso se multiplica. Nos enteramos que los
cubanos practican el levante de turistas soviéticas igual
que en Puerto Rico se va a tumbar gringas a la zona de los
hoteles. "Cuba y Puerto Rico son de un pájaro las dos
alas".

2 de febrero

Por todas partes se ven los afiches y cartelones.
¡SEÑORES IMPERIALISTAS, NO LES TENEMOS NI
UN POQUITO DE MIEDO! Esto, a pocos meses de la
invasión yanqui a Granada, no parece sorprendente. Sin
embargo, el estado de alerta permanente es un fenómeno
que se remonta a los inicios de la Revolución y ha
permeado, de un modo u otro, la totalidad de la vida
cubana. Es éste un hecho fundamental que con frecuencia

no se capta en su justa dimensión cuando toca hablar de Cuba. Todo el desarrollo de la sociedad cubana se ha dado bajo el signo de esta permanente amenaza. Como era de esperarse, los enemigos de la Revolución siempre pasan por alto este "pequeño detalle" cuando critican la formación militar obligatoria que es parte de la educación de todo joven cubano. Lo cierto es que este estado de alerta permanente ha creado una especie de psicología de guerra que explica muchos aspectos de la vida cubana. La misma organización que se nota en la gente es uno de sus subproductos. Me llamó la atención, por ejemplo, la forma en que resuelven la cuestión de los turnos en la parada de guaguas sin tener que formar fila. El que llega sencillamente pregunta quién es el último antes de él y así cada uno sabe en qué orden le toca subir. La gente tiene conciencia cívica y respeto mutuo, sin que tenga que haber nadie allí imponiendo turnos con un garrote. De hecho, la policía es muy poco visible en Cuba. ¿Será que ya tienen el cerebro lavado, bendito, y son como los autómatas?

10 de febrero

En una reunión con editores y escritores de los Estados Unidos que se celebró en la Casa de las Américas, le preguntaron a Roberto Fernández Retamar sobre el carácter "oficial" del Premio Casa. ¿Era un premio "comunista" para escritores "comunistas"? Allí estábamos presentes los jurados de este año (1984), 24 intelectuales de distintos países de nuestra América, más uno de España. ¿Estaremos sobornados por el oro de Moscú o coercionados por los agentes de la Seguridad del Estado? Yo no había recibido todavía ningún recetario de criterios a seguir para nuestra decisión. Por mi parte, ignoro la filiación política precisa de mis compañeros de jurado,

aunque sí sospecho que ninguno de ellos milita en el Ku Klux Klan ni aboga por la restitución de la monarquía. A partir de nuestras conversaciones de sobremesa, puedo afirmar también que estamos todos igualmente condicionados por una común perspectiva humanista que ve en el arte un intento por transformar el mundo y una manera nueva de ver la realidad. Aparte de estas coincidencias, peleamos bastante; a veces nos parece mediocre lo que al otro le pareció sublime. Esto es así porqué somos imperfectos: no tenemos la monolítica formación dogmática que el veneno de los calumniadores nos atribuye. Y tenemos flaquezas, debilidades, aun prejuicios. Somos humanos. En el género poesía le hemos dado el premio al libro de una muchacha que escribe de amor, sin mencionar ni una sola vez los logros alcanzados en la última zafra azucarera.

La crianza: con la boca es un mamey

—"...y entonces el lobo malo recibió su merecido y nunca más volvió a molestar a los tres cerditos. Y colorín colorado, este cuento ha terminado".

—Papi, ¿los lobos son malos?

—No, Chernesto, los lobos son animales como los demás: no son ni buenos ni malos.

—Tú dijiste algo del lobo malo, papi —lo cuestiona el pequeño Kaguax.

—Eso es lo que dice aquí. El lobo del cuento es malo, pero es sólo un cuento.

—Los cerdos sí que son sucios y feos —interviene Tania Mariana—. Esos tres del cuento no, pero los de verdad, ¡son más feos...!

Papá sonríe, bonachón.

—No son ni feos ni lindos, preciosa. Para su mamá, los cerditos son los más lindo del mundo.

—Pues para mí no. ¡Y cómo apestan! ¡Fochi!

—¿Y Santa Claus, papi, es feo? —quiere saber Chernestito.

Papi se sorprende.

—¿Y por qué tú me preguntas eso?

—Porque el abuelo Benny dice —explica Tania Mariana— que para ustedes todo lo americano es malo.

—Esas son cosas del abuelo, no le hagan caso.

Pero Chernestito no se da por vencido.

—¿Quién es mejor, papi, Santa Claus o los Reyes?

—Eso depende, mi amor. Para nosotros, los Reyes, porque son nuestros. Allá los otros países con su Santa Claus.

—Tú dijiste una vez que eso de los Reyes nos venía de España —le recuerda Tania Mariana.

—Sí, es verdad. Nosotros venimos de una tradición hispánica; por eso hablamos español.

Bombardeo de preguntas sobre Papi.

—Pero papi, ¿y los taínos?

—Papi, ¿los españoles mataron a los taínos?

—¿Los españoles eran malos, papi?

Papi traga.

—Bueno... las cosas fueron más o menos así: los españoles... quiero decir, el imperialismo español —que no es lo mismo— vino aquí en son de conquista y se apoderó de estas tierras por la fuerza de las armas. En esas guerras, mataron a muchos taínos.

—Papi, a mí no me gusta mi nombre —se queja el pequeño Kaguax.

—¿Por qué no, mi amor? Es un nombre hermoso, el nombre de un gran cacique taíno.

—Los nenes de la escuela me hacen burla, papi. Me dicen "Kagax" y "Kleenex".

Papi apunta mentalmente que hay que ir a hablar con los compañeros/as maestros/as de la escuelita. Para eso se está haciendo el sacrificio económico de mandarlos a la N.E.M.N. (Nueva Escuela para un Mundo Nuevo): para

que les enseñen unas actitudes correctas. Si es aprender todo lo malo como cualquier hijo de vecino, que vayan a la escuela pública y se acabó.

El pequeñín, Chernestito, interrumpe sus reflexiones.

—¿Quiénes eran los buenos, papi? ¿Los taínos o los españoles?

Papi ya se imagina lo que va a venir a continuación y responde con cautela, tratando —a la misma vez— de no aparecer inseguro.

—Las cosas no son así de simples en la Historia, niños. Ellos no eran "buenos" o "malos" como ustedes se lo imaginan; eran hombres de carne y hueso... quiero decir, hombres y mujeres...

—¿*Mujeres* también, papi? —se sorprende Kaguax.

—Claro, bobo —dice Tania Mariana?— Y las violaban los españoles. Lo leí en un libro que tiene papi.

—Pero... —tartamudea Papi.

—¿Qué quiere decir "violaban"? —exige saber Chernestito— ¿Cómo las chiringas?

—No, mojón —le explica su hermana, mujer de mundo— Vio-la-ban. Eso es pegar los pipís, pero por la fuerza.

El pequeño Kaguax está encantado.

—¡Por la fuerza!

Papi hace una respiración profunda y retoma su disertación histórica.

—Nosotros, los puertorriqueños, somos el producto de todo este proceso histórico que les estoy contando. Somos la mezcla de los españoles y los taínos a través de los siglos, ¿entienden?

—Y de los africanos, papi —advierte Tania Mariana— No se te olvide.

—Y de los africanos, por supuesto, lo iba a decir ahora mismo, Tania.

—El maestro de matemáticas de mi escuela es negrito —dice Kaguax.

—No se dice "negrito" —lo corrige Papi— Se dice "un señor negro" o "trigueño".

—A mí no me gusta el pelo que tienen —dice Tania Mariana— Cuando yo era chiquita ustedes siempre me compraban muñecas negritas —digo... negras—. A mí me gustaban las "Barbies" que me traía tití Mercedes. Tenían el pelo suaveciiiiito, ruuuuubio.

Papi se pone pálido. Ahora lo único que le falta es que la mocosa le salga racista. Definitivamente va a haber que hablar en la escuela sobre este asunto.

—Tití Mercedes y el tío Luis son del penepé —dice el pequeño Kaguax.

Chernestito está a punto de preguntar si los penepés son malos, pero se distrae con un moco que se ha sacado de la nariz.

—En la escuela hicieron elecciones y ganó el independentismo —continúa su hermano— Sacamos más del noventa por ciento de los votos.

—Ah.

—Y en una encuesta entre salseros y rockeros, ganamos los salseros —agrega Tania Mariana—. Papi, ¿por qué no podemos ir a la marcha de mañana con las camisetas de "Menudo" que nos regaló tití Mercedes? ¿Eh?

—Sí, papi, por favor— le hacen coro sus hermanitos.

—¿Pero no me acaban de decir ahora mismo que son salseros? "Menudo" es un grupo de rock.

—Ah, pero eso es otra cosa —insiste Tania Mariana, que es fanática fiebrúa, enferma grave de menuditis aguda.

—Sí, papi, sííííí— gritan los otros, proletariamente solidarios.

La voz de Papi desfallece, cargada de contradicciones primarias y secundarias.

—Es que no se ve bien. ¡Marchando contra las armas nucleares de los yanquis con esas camisetas consumeristas!

—Pero papi —protesta Tania Mariana— Si ellos son puertorriqueños como nosotros.

—Pero representan lo peor del capitalismo, carajo, que no tiene patria. "Menudo" es un producto para el consumo frívolo de las masas en un mundo que se muere de hambre; es una mierda, como la Coca-Cola y los chicles.

—¡Mmmmmm, qué ricos los chicles! —se relame Chernestito, el pequeñín.

—Somos tres contra uno, papi. La mayoría decide.

—Un carajo deciden —se enfogona Papi— Aquí se hace lo que yo digo. ¡No van con esas camisetas y se acabó!

—Pero papi, ¿y el centralismo democrático?

—¿....?

¿Por qué Deborah?

Cuando vi por la T.V. la recepción que Puerto Rico le tributaba a nuestra flamante Reina Universal de Belleza, interrumpí inmediatamente el artículo que estaba preparando para este "Relevo" —una monserga pesadísima sobre la función social del arte, o algo así— y me atornillé frente al aparato hasta que terminó la transmisión. Para describir mi primera impresión de todo aquello debo recurrir a una frase de la propia Deborah —nuestra Deborah— donde plasmó con genial sencillez todo, pero absolutamente todo lo que estaba pasando —y cito: "No tengo palabras".

Mi segunda impresión es más difícil de definir y mucho más difícil de confesar: tuve envidia de Deborah. ¿Por qué Deborah y no yo? ¿Por qué a nosotros los hombres, por el mero hecho de haber nacido con una genitalia externa, se nos cierran unas puertas que tan glamorosamente se abren para las mujeres? Pensé en esta injusticia y me dio coraje. Si el mundo no estuviera mal hecho, ¿quién sabe si yo, con un poco más de pelo y en mis buenos tiempos, no hubiera tenido también un chance de ser Rey Universal de Belleza? Pasada la primer oleada de envidia y frustración,

ya con la cabeza más fría, me puse a pensar que de todos
modos la cosa no hubiera sido fácil porque la competencia
habría sido seguramente mucha y muy feroz. Esta refle-
xión me consoló un poco. Aun de haber nacido en un
mundo de iguales oportunidades para todos, estadística-
mente hablando mi posibilidad de ganar habría sido, tal
vez, bastante remota. Y sin embargo, ¿quién sabe...? ¿Qué
tenía Deborah, después de todo, que no tuvieran las
demás; que no tuviera yo si se pudieran traducir sus
atributos a una escala masculina? Me puse a observarla, a
estudiar la imagen de Deborah en la pantalla de todos los
canales. Observé y tomé nota; apunté sus gestos, el rictus
difícil de su sonrisa, su porte de emperatriz de fantasía, el
aplomo con que se expresaba y respondía a las preguntas
más profundas de sus entrevistadores. La vi salir airosa
siempre, sonriente siempre, aun cuando le tocó responder
al dificilísimo "¿Cuál es tu mensaje, como Reina, para la
juventud puertorriqueña?", o al abismal "¿Tienes
novio?". Vi también el amor de su pueblo, las masas
populares lanzando vivas a su paso por el residencial de
bajos recursos económicos "Lloréns Torres", vi a sus
jubilosos compañeros de clase de la escuela privada donde
estudió, vi el desfile de alcaldes de los municipios más
remotos de la Isla sudando bajo el poliester frente a su
trono de emperatriz, vi al Gobernador de Puerto Rico
balbuceando loores y ternezas, a los senadores del Senado
en pleno, en un frú-frú de corbatas fálicas de estreno
ensayando galanuras de pavorreal y requiebros de majo,
bañarse en la luz esplendorosa del triunfo internacional
de Deborah cual zánganos de sombra en el vuelo nupcial
de la abeja reina; vi al pueblo entero de fiesta, parados
todos los relojes, verdes todos los semáforos, exultante
Isla del Encanto en rafaelsanchesca guaracha de des-
bordado orgullo nacional, y le rogué a Dios por lo bajo que,

por favor no fueran a aparecer ahora ningunas fotos de
Deborah desnudita, ningunas Pent House como su pre-
decesora, por favor, que nos hundimos todos en el mar de
la vergüenza, catástrofe nacional. Todo eso vi y tomé
notas. El resultado es un borrador, una especie de rece-
tario básico para los futuros candidatos a Rey Universal
de Belleza cuando hayan sonado las trompetas de la
igualdad y la justicia.

—En primer lugar, el candidato deberá ser *masculino*.
Los prototipos intermedios, favor de abstenerse. Los
atributos tradicional o históricamente aceptados para el
macho deberan ser evidentes en su físico y comporta-
miento. Recuérdese que el hombre es fuerte, seguro de sí
mismo y poco dado a las expresiones de emoción. Apro-
vecho para observar que en *ningún* caso podrán abra-
zarse el ganador y el primer "runner up", y mucho menos
llorar.

—Se considerarán indeseables, sin embargo, los candi-
datos con un *exceso* de atributos varoniles. El Concurso
propone un modelo de belleza más espiritual, tipo príncipe
azul, donde el atractivo erótico aparezca mediatizado por
la finura y el recato. En consecuencia, los cuerpos exce-
sivamente musculosos o con demasiado pelo en el pecho
no son bien vistos por el Jurado. De igual modo, los
candidatos cuya genitalia resulte ofensivamente abul-
tada bajo el slip de baño tendrán que buscarse una
solución, porque definitivamente *no* van.

—Obviamente, el candidato deberá ser bello, y esto no es
siempre fácil definir. Siguiendo siempre el patrón actual
del Concurso, las conclusiones son las siguientes:
a) Deberá ser blanco y con un chásis de proporciones
caucásicas; vale decir, los grupos étnicos de piernas cortas
y tórax plano como los orientales, o de tórax muy corto y
cabeza pequeña como los negros, quedan eliminados. De

los colores de piel subidos, ni se hable. b) Podrán participar, sin embargo, aquellos individuos que sean *atípicos* de su raza y cuando lo que les quede de ella aparezca reducido a una pizca de pimienta para darle un toque de exotismo al conjunto. Los demás, que se busquen su propio concurso, pero no el del Universo.

—Quien pretenda ser electo Rey Universal de Belleza deberá asimismo tener ciertos dones de *simpatía* y sociabilidad— lo cual no quiere decir que tenga que ser un Jerry Lewis ni mucho menos. Sabrá cantar un poco, bailar con gracia y tocar, si es posible, algún instrumento musical más bien inofensivo (tocar el trombón o el órgano mayor no ayudan mucho). La palabra justa para definir esta cualidad es "encantador". El candidato deberá ser encantador.

—Lo mismo va para la *inteligencia*. No quiere decirse que tenga que ser un genio ni que necesite tener opiniones bien pensadas sobre las cosas fundamentales del mundo, pero sí que no puede ser un bestia. Sobre todo, tendrá que *expresarse* bien, hablar como si en efecto pensara. Se eliminan por esto los que usen "haiga", "estea", "íbanos", "estábanos" y otros modismos que delaten la procedencia de clase (baja) del concursante. De igual modo, ¡cuidado con los acentos regionales demasiado marcados! Evitar la abominable "rr" velar puertorriqueña, por ejemplo. (Fijémonos para esto en el acento deliciosamente neutral de nuestra Deborah, de quien nadie diría que es boricua).

—El candidato a Rey deberá evitar como al diablo todo tema político o socialmente escabroso, declarándose confortablemente "apolítico". Sin embargo, insistirá en temas como la paz mundial y la armonía entre los seres humanos, pero siempre en *abstracto*, tipo "We are the world..."

—Por último, y para terminar estos apuntes, una refle-

xión filosófica. El candidato recordará siempre que la condición esencial del Rey Universal de Belleza es la de *objeto*, es decir, ser para los otros, existir para la contemplación y gracias a ella. Buen provecho.

Reflexiones sobre la creación artística

En el pueblo chico donde me crié, vivía un viejo excéntrico de apellido Maglioni que era uno de esos personajes que se quedan grabados en la memoria. Maglioni vivía solo con un par de perros satos que respondían a los nombres de Rodríguez y Teresa respectivamente. Por las tardes se vestía impecablemente, se encasquetaba una boina sobre la calva y se iba a la estación de ferrocarril con un ramo de flores. A las seis y media en punto pasaba un tren de carga llevando ganado a los mataderos de Liniers y él les arrojaba flores desde el andén. Era su manera de hacer propaganda armada en pro del vegetarianismo en el país más carnívoro del planeta. El viejo era todo un inventario de extravagancias y parecía empeñado en vivir a contrapelo del tranquilo transcurrir de la existencia pueblerina. Cada uno de sus actos cotidianos se convertía en un pequeño "happening" destinado a sacudir el orden establecido de las buenas gentes del vecindario. Entre sus muchas rarezas, el viejo era pintor. Tenía su casa llena de telas embadurnadas con los verdes y ocres de la pampa que rodeaba a nuestro pueblo como a

una isla. La gente le perdonaba sus rarezas y le tenía un cierto respeto mezclado con alguna reverencia. "Los artistas son así" —sentenciaban los más sensatos.

En efecto, aquellos que se dedican a la creación artística parecen gozar de una sobrentendida licencia poética para la excentricidad y los malos modales, o bien —en épocas de rigor— son especialmente perseguidos. Pero en cualquier caso, el que cultiva las artes nunca es visto por el ojo social como cualquier hijo de vecino. ¿Por qué este dudoso privilegio? En la antigüedad, la diferenciación era aún más marcada. El arte se hallaba entreverado con la magia y la religión y sabemos que nuestros antepasados cavernícolas pintaron sus escenas de cacería sobre las paredes de piedra como un acto de posesión mágica de los animales apetecidos para la olla. Representar es adueñarse un poco de la cosa representada, como bien lo sabe cualquier santera que cura el desamor o el hechicero vudú que acribilla muñequitas con alfileres de maleficio. Por parecidas razones, los indios uros del lago Titicaca se esconden del ojo de la cámara fotográfica que les roba el espíritu, una conducta que encontramos en otros pueblos alejados de la civilización y también entre las celebridades del "jet set" cada vez que alguno de ellos le cae a puños al fotógrafo que los cogió fuera de base. ¿Qué otra razón podrían tener quienes viven dando la cara a la cámara sino el temor de que les rapiñen el alma —esa dimensión del ser al desnudo que llamamos "privacidad"? El Islam llega aún más lejos y prohíbe a sus fieles la representación plástica de la naturaleza por considerarlo una profana usurpación de un acto de creación que sólo a Alá corresponde. Quizás como consecuencia y a modo de compensación, los árabes desarrollan las artes de la palabra y perfeccionan esa otra manera de pintar la realidad que es la narrativa.

En cuanto a los poetas, también tienen su historia. En el Mundo Antiguo la conciencia del poder mágico de la palabra sólo puede ser comprendida en nuestros días por los expertos en publicidad, que saben que una frase que pega, vende millones. Señala Heinrich Zimmer en su libro sobre las filosofías de la India que la posesión de un determinado himno o fórmula religiosa se consideraba un arma secreta de inapreciable valor y el Brahman —sabedor de esas palabras y necesariamente poeta— era depositario del poder en virtud de ellas. En la tradición cristiana, Dios es también el Verbo y la palabra una esencia divina que el hombre comparte con su Creador. Son palabras grabadas a fuego lo que Moisés trae del "Sinaí bramante" que cantó Neruda, y su condición de líder está inextrincablemente unida a la posesión del Verbo. Por otra parte, el permanente éxito editorial de la Biblia, desde hace siglos en la lista de los "best sellers", ¿sería acaso posible sin la arrolladora fuerza poética que recorre sus páginas?

La música, originalmente asociada con la poesía, fue considerada cosa de Dios o del Diablo, según las circunstancias. Fray Luis de León veía en ella un reflejo terreno de la Armonía Universal; el Ayatolah Koumeni la prohibe en Irán porque lleva a los jóvenes a la molicie y al vicio, de igual modo que las monjas de la Inmaculada —aquí en el patio— consideraban hasta hace muy poco a la música profana y a los bailes "presididos por el Demonio".

Toda esta exasperada ambivalencia con respecto a la creación artística en sí hace que la sociedad no tenga más remedio que contemplar al artista como un ser raro y excepcional. Tal vez la imagen más popularizada sea la que aprendimos de los románticos: joven, apasionado, bohemio, enamorado y suicida, cuya creación salía a borbotones de divina inspiración. Su contrafigura, subra-

yada por los nuevos vientos del acontecer histórico, es la del "trabajador de la cultura", fabricador de su arte como un obrero que labora en su taller. La verdadera imagen, si acaso existe, está infinitamente matizada por variaciones individuales y se extravía entre estos dos polos. Lo cierto es que hay un elemento de esquizofrenia intrínseco a la actividad creadora. Crear constituye un acto de suprema arrogancia en sí mismo porque supone que el mundo está incompleto o mal hecho y pretende agregarle el producto de su propia fabricación. Por esta razón, el artista necesita una fe demencial en sí mismo que le permita proyectarse. Por el otro lado, su creación es esencialmente para los otros y sólo se realiza en el público. La existencia misma de una pintura, de una sinfonía, de una novela o de un espectáculo de danza supone un destinatario para dicha expresión, sin cuya presencia se vería reducido a puro objeto. Para realizar el acto de comunicación que supone el arte, el creador necesita a los otros, a su público, y del impacto que tenga su arte sobre ellos vive el artista como un extraño vampiro. El resultado es contradictorio: lo vemos ferozmente individualista, fanfarrón y egocéntrico, imponiendo sus rarezas y caprichos sobre el resto de los mortales; a la vez, percibimos que se nutre de nosotros y mendiga nuestra atención como si en ello le fuera la vida.

Por añadidura y para empeorar las cosas, la creación artística supone simultáneamente un acto de expresión y de interpretación. El creador, el individuo, se proyecta sobre el mundo, pero a la vez le sirve de intérprete. Los conocidos lugares comunes de la creación como "parto" y del autor como "sacerdote" o "sacerdotisa" del arte y todo el concepto romántico de la "inspiración" como una luz que ilumina desde las alturas, recogen muy bien, sin embargo, el llamado principio "femenino" del proceso, por

el cual el autor no sería más que una matriz dolorosa para
el advenimiento de la obra. En esta función mediatriz y
oficiadora, así como en la búsqueda de un punto de
trascendencia, los antiguos reconocían en el arte el hecho
religioso.

Subversión de los mitos

Se acercan las fiestas navideñas, esa época de grandes
jolgorios y accidentes de tránsito en la que se nos alborota
como nunca la urticaria de la suprema definición. Plaza
de las Américas recoge nuestra exquisita esquizofrenia
nacional con el despliegue simultáneo de un Nacimiento
bíblico y una Blanca Navidad, a pocos pasos de distancia.
Todo es relativo; ni el uno ni la otra nos "pertenecen" en
un sentido estricto, pero de algo hay que agarrarse.
Entretanto, los niños y los mercaderes del templo —únicos
seres candorosamente francos en nuestra resbaladiza
sociedad— se lucran del antagonismo con aquello de que a
río revuelto, ganancia de pescadores. Doble fiesta, doble
regalo, binavideñismo. Los mitos colectivos son, sin duda,
el campo de batalla favorito para la usurpación del alma y
del bolsillo. ¡Si lo sabrán el comercio y las agencias de
publicidad! En cuanto descubren el menor destello de cosa
sacra alguna, se lanzan sobre ella para convertirla en
vendedora estrella. La Madre, el Amor, la Muerte, la
Patria, Dios y todas las demás mayúsculas del alma son
tragadas y devueltas, a la manera de un vómito, como

eficaces agentes de ventas de cuanta chuchería inútil produce la sociedad de consumo. Aun la Revolución —oh ignominia— es reprocesada de este modo, recordemos la fervorosa efigie del Che en millones de camisetas y afiches, deglutido en imagen por la tripamenta del Sistema. En otros travestismos, no tan dramáticos pero no menos elocuentes, vemos a la Maestra —"la más que sabe"— enseñándonos a beber una malta (cuyo nombre me niego a mencionar por no caer en un barroquismo intolerable), mientras que la Patria aparece inextrincablemente entreverada con determinado cigarrillo, el ron con la tradición de nuestros mayores (¡todos ellos blanquitos!), el aceite de maíz con la caricatura de los pobres taínos y el Chase Manhattan Bank con el Progreso y el trabajo de las manos puertorriqueñas que cantó Corretjer. También habría que agregar a la lista nuestro Orgullo Nacional, asociado libremente con el consumo de cierta marca de cerveza.

Esto en cuanto al asedio al bolsillo; el asedio al alma es peor y va de lo grotesco a lo trágico. Recordemos por un esperpéntico momento a aquel Carlos Romero Barceló montado en blanco corcel de paso fino, usurpando —increíblemente— una imagen de puertorriqueñidad de tierra adentro para el partido de los que anhelan ser más yanquis que la Coca Cola. Aun haciendo de tripas corazón, hay que reconocerle cierta genialidad "camp" a aquella campaña P.N.P. del 80, en la cual Romero invertía y manipulaba a su favor la figura patriótica del jinete y el mote de "caballo" que le tenían sus enemigos, en una sola movida de latrocinio simbólico. Y para ofender a todos por igual, no podemos dejar de mencionar aquella joya del trasvestismo cultural, aquel episodio que, aún veinte años después, sigue siendo demasiado surrealista todavía para ser tratado por la literatura. Me refiero al avión relleno de

nieve que doña Fela fletó del Norte para que los niños
puertorriqueños vislumbraran por lo menos algo de la
"verdadera" Navidad.

Pero no nos enojemos con la nieve; lo insidioso no reside
en ella sino en la convicción subliminal de que representa
una realidad superior de la cual nosotros no formamos
parte. Tampoco nos enojemos con el pavo de Thanks-
giving ni con las brujas de Halloween, porque los mitos y
los símbolos son como las palabras, que se insuflan de
vida según el contenido de quien las enuncia. ¿Quién se
recuerda ya de que "bárbaro" significó una vez "extran-
jero" o que "cafre" es el nombre de una nación africana, o
que "carajo" no es precisamente un lugar donde mandar a
la gente. Recuerdo la anécdota de un amigo chileno, quien
en la época de Allende tuvo que sufrir en medio de un
tapón el paso arrogante de una manifestación de señoras
de la burguesía que protestaban, golpeando ollas y
calderos, por la escasez de salmón ahumado, filet mignón,
trufas enlatadas y cosas así. Pensó en un insulto, una
palabra que de veras les llegara y las ofendiera. Entonces
sacó medio cuerpo por la ventanilla del carro público y con
genial inspiración, les gritó: —¡Comunistas!

Con los mitos sucede igual. No existen como esencias,
sólo como acción viva, aquí y ahora. En tanto cosa vivida,
constituyen nuestro patrimonio invisible, una mancha de
plátano tremendamente concreta que se disfraza y meta-
morfosea elusivamente, dándole cuerpo sin embargo a
nuestra personalidad colectiva. Un pueblo es idéntico a
aquello en lo que cree, a la constelación de creencias que
configura su particular visión del mundo. Creemos en el
blanco para la pureza, en el negro para la muerte, en la
velita soplada para cumplir los años, en el equilibrio de la
docena y en la magia del número siete, en los dedos
cruzados para la suerte y en la femineidad de la luna. En

todo eso creemos y eso somos. Pero la forma *exterior* de los símbolos que nos definen es patrimonio de todos y de nadie y pertenecerá, por último, a quien sepa insuflarlos de vida. Por eso el pavo no es animal de temer; el peligro está en el relleno. Después de todo, esto es una guerra, y en ella se pierden y se ganan batallas. Pensándolo bien, hace siglos que estamos a la ofensiva. Ya los santeros del pasado sentaron para siempre a los tres Reyes Magos en sus caballitos cerreros. ¿Quién los desmonta ahora? Y los esclavos traídos de Africa blanqueaban alegremente a sus deidades para adorar a Ogún en Santiago Apóstol y a Sensemayá en la Virgen del Cobre, en las mismísimas narices de los amos blancos que se felicitaban de haberlos convertido a la religión de la mansedumbre. ¿Y qué decir de los indios mejicanos que, en la representación de la boa aquella que tentó a Eva, adoraban a Quetzalcoatl, la serpiente emplumada? La lucha sigue y con alegría. Que tiemblen el ratón Mickey, el pato Donald y la Disneylandia completa, que ahora nomás les metemos mano. Después de todo Santa Claus ya es Santa Cló, y en Hartford les salió Machetero. Ho, Ho, Ho.

(Esta es mi última nota para "Relevo" y soy malo para las despedidas. Si pudiera, salía del paso con unas décimas, pero ni modo... Gracias por el espacio, feliz Navidad y próspero Año Nuevo).

Magali García Ramis

La cronista de lo cotidiano

Magali García Ramis publicó el libro de cuentos *La familia de todos nosotros* en 1976. Su novela *Felices días, tío Sergio*, de reciente aparición, ha gozado de gran popularidad entre el público lector.

Con los "relevos", Magali García Ramis ha redescubierto su vocación de periodista. Algunos son pequeñas crónicas cotidianas de tono intimista e intención polémica que conducen a reflexiones sociológicas más amplias. En otros, cultiva una crítica literaria libre de academicismos que resulta refrescante. Todos los trabajos se inscriben dentro de un periodismo testimonial que revela, en *passant*, el *ars poetica* de la autora. Su artículo más sonado es, sin lugar a dudas, el célebre *No queremos a la Virgen*, en el que refuta, desde una perspectiva feminista, el mito mariano.

Hostos, bróder,
esto está difícil

"Y vivamos la moral, que es lo que hace falta", dice el conferenciante que dijo el prócer y al terminar todos aplauden. Tú saludas a tus amigos, al profesor aquél que no falla en los actos culturales y los mítines, hablan de cuándo va a haber una revista BUENA de cultura, que dure, pero que todos sabemos que no puede durar porque no tendría anuncios y el sistema es, tú sabes, pero de todas maneras, Hostos es Hostos y tú te pones a recordar lo que has leído de él y sobre él, te montas en el carro y piensas que si vivieras en el Viejo San Juan estarías a un pasito de casa, pero no es así, total los que viven en San Juan no encuentran estacionamiento nunca, así que te vas para Río Piedras por el Expreso, total, vuelves a pensar, aunque encuentres estacionamiento en San Juan, el carro no te dura porque cada dos semanas, al menos, te rompen algo, te lo guayan, te arrancan los winshilwaiper, menos mal que tu carro está más o menos y vas pensando que cuando... ¡JUAKATA!!! El Hijo de su Madre que venía detrás te da un corte de pastelillo. Sigues con más atención

porque de todas maneras tú eres civilizado y la gente que
está violenta tiene la cabeza fuera de sitio y tú no eres así,
tú quieres ser decente, como Hostos, respetar el derecho
ajeno, como Juárez, cantarle al canario amarillo, como
Martí; tú tienes héroes de sobra cuando ¡JUAKATA!
¡JUAKATA! Y otro maldito JUAKATANAZO y has
perdido el control y estás casi en el mangle y los pocos
autos que pasan tocan bocina mientras siguen sin parar
porque son las once menos cuarto de un miércoles y tú
sabes como está la criminalidad.

Tú estás parado en el pastito al lado del Expreso. Te
tocas todos los huesos, pero no parece que tengas ninguno
roto, tú no, tú tienes suerte. Respiras hondo porque esto
parece una escena de la película "Encuentros cercanos del
primer tipo". Arriba el cielo despejado, la noche preciosa,
apenas un alma en la carretera, abajo el carro está y no
está, la puerta de la derecha le guinda, de adentro sale luz
a borbotones, todo se le prendió, hasta el radio, tienes las
luces altas y los flashers a la vez. Lo que falta es que venga
un extraterrestre y te lleve. Un carro se detiene, se baja un
míster buenagente y te pregunta si estás bien. Le dices que
sí "¿Pero el carro prende o necesitas una grúa?" El carro
está prendido, te montas, le das a los cambios, lo pones a
caminar un poquito hacia delante, un poquito hacia atrás.
"A casa sí llego". "Bueno, suerte", dice el hombre y se
desaparece como el llanero solitario. Y solitario te quedas
tú. Falta como medio carro, entre la puerta, el bonete que
quedó torcido, toda la derecha te la llevaron. Y el hijo de su
madre que te chocó debe estar ya por Vega Baja. ¿Como en
cuánto sale ahora sí, maldición, poner esta cacharra bien
otra vez? Un cálculo conservador, $800.00 con mano de
obra gratis de los primos y algunos panas del vecindario.

Esto le ha pasado a medio Puerto Rico, y a la otra mitad
está por pasarle, te dices, cuando te vas a montar en el
carro y aparece un motociclista en una motora negra, y él

vestido de negro, con casco colorao. Será de una brigada
socialista de auxilio de carreteras, quieres elucubrar.
"¿Bróder, eso fue ahora mismo?", te pregunta el tipo. Le
das detalles, estás loco por contarle a alguien cómo fue que
tú venías sin haberte dado un palo, de una conferencia
cultural sobre De Hostos. "¿De la calle Hostos que tú
venías?", te dice el tipo y te das cuenta que no es a él que le
vas a contar todo. Mira el carro detenidamente. Saca una
libretita, hace anotaciones, te consulta el año del carro.
"Yo te puedo conseguir piezas", dice, "dame tu teléfono".
Y ahí mismo dices que no. Tú no vas a ser parte de la
criminalidad que hay en la Isla. Es más, si tú ni siquiera
fumas pasto porque no quieres ser partícipe de las ganan-
cias de la mafia. Una vez escribiste una columna sobre
cómo uno ayuda a la criminalidad si participa de alguna
manera en la compra de objetos robados, y te preguntabas
a dónde habrían ido a parar los miles de mahones y
potecitos de crema rosada "Oil of Olay" que se robó
Andrades con sus compañeros en los furgones. Tú no, tú
sabes que cada año mueren como 200 seres humanos en
este país porque la cadena de la Mafía-droga-corrupción
—y participación de ciudadanos decentes no permite que
se limpie a este país, que tenemos que vivir la moral, que es
lo que hace falta. "No, no te preocupes, yo me las arreglo",
le dices. Pero él se te queda mirando y respira con todo el
bigote y te dice dame tu número por si cambias de opinión,
y tú se lo das porque sabes que todo es cambio. "Te llamo a
las 8 de la mañana. Te consigo todas las piezas, nuevas,
del mismo color, y un radio con cuatro bocinas, usado, tú
me entiendes, pero bueno. Por 350 te lo llevas todo", dice y
se monta en su motora y se va pero no como el llanero
solitario porque él nunca hubiera hecho una proposición
deshonesta a nadie.

Suena como gata recién parida pero lo prendes y lo
haces arrastrarse hasta tu casa, mientras te entra el frío

por el hueco donde una vez hubo una puerta derecha.
Entras al apartamento y quieres llamar a alguien pero
son las 12:30, no te ha pasado nada y no tienes derecho de
molestar ni asustar a tu hermana, ni a tus amigos.
Mañana bregas. No es correcto, si uno es honesto y justo,
Dios proveerá, tú lo sabes, eso es así, tú pa'lante, a ningún
mafioso le vas a comprar piezas que quizás son de un carro
de algún conocido a quien le jodieron la existencia robán-
dole su carro.

A las siete de la mañana estás mirándolo y vienen Papo
y Quique a verlo. "Pana, ¿cómo fue eso?". Les cuentas. "Se
te van a ir como mil. Quizás 900, pero como mil", te dicen y
te dan palmaditas en la espalda. Se van al trabajo, entras
a tu casa, miras las paredes, los carteles de De Hostos, de
Juárez, de Martí. Tú quieres ser decente pero necesitas el
carro para ir al trabajo pero no te vas a dejar caer en la
tentación, tú quieres ser diferente, tú tienes la moral
socialista. Suena el teléfono. Lo dejas sonar tres veces y
dices "Hostos, bróder, ¡esto está difícil!!!!" Y levantas el
audífono y dices "Hola". "Soy yo, mi pana, ¿qué deci-
diste?" Y das la vuelta para no mirar los carteles en la
pared y con tu mejor voz de persona decente le respondes:
"Mira, yo no quiero el radio, para nada quiero el radio,
ahora las piezas..." y sigues tratando de vivir la moral,
que es lo que hace falta.

Las solidarias compañeras Huebsch

Huebsch Originators. Huebsch Originators. Huebsch Originators. Ya puedo decirlo con tanta naturalidad como si dijera arroz con habichuelas. Me es tan familiar como cualquier palabra sencilla en español. Me es más familiar que mucha gente a quien hace tiempo no veo. Me es tan familiar como la soledad a tiempo parcial que viví hace unos años cuando mi vida cambió y no sé cómo llegué a vivir a San Juan a un apartamento que no tenía máquina de lavar. Yo iba a menudo al Gonorrea Coin Laundry a lavar ropa. A menudo era una vez cada díez días o algo así. Iba los domingos a las 8 de la mañana cuando la calle estaba desierta, excepto por algún viejito leyendo el periódico o algunas putas trasnochadas que iban lentamente de regreso a La Perla transitando el Boulevard del Valle frente al mar eternamente azul, azul salado, amplio, lejano y moribundo. También iba algún jueves al atardecer cuando nadie iba porque todos estaban en sus casas comiendo. Todos estaban menos solos al atardecer de un jueves, pero yo iba al Gonorrea Coin Laundry.

Le decíamos así porque a Rosa Luisa le dio cierto temor
ir allí cuando se mudó a San Juan. Un día nos dijo "¿Y si a
uno le da gonorrea o algo así? ¿Si se le pega de lavar ropa
ahí donde ni siquiera hay agua caliente algunas veces?" Y
tenía razón, y nos dio mucha gracia. Pero yo seguí yendo
allí porque ya estaba acostumbrada. Y cuando iba,
apenas había gente. Y si había, era de no verla. Pero me
les quedaba mirando a los que estuvieran allí en su
silencio. Nos hermanaba el calor, la pesadumbre, la
dejadez de las mañanas dominicales o los atardeceres de
los jueves, y el ruido de los motores llenos de salitre de las
cuatro Huebsch Originators. Eran unas secadoras
inmensas y mohosas pintadas de azul olvídame, en donde
fijábamos la vista todos para evitar mirarnos a los ojos ya
que sabíamos que no teníamos nada que decirnos. En ese
laundry uno, o miraba mar afuera o Huebsch Originators
adentro, y la mayoría de las veces, ganaban las máqui-
nas. Frente a ellas uno fantaseaba o trataba de olvidar o
pensaba en el trabajo que faltaba por hacer, mientras
ellas giraban lentamente mostrando a todos sus entrañas
oscuras en las que a fuerza de más pesetas de lo que
debían, tostaban, a manera de secar, nuestra ropa.

Aparte de las Huebsch Originators, quienes único se
comunicaban con uno eran los viejitos que iban allí.
Había una señora parlanchina, enorme y octogenaria,
que contaba que el pastor de la congregación a la que
recién se había unido los llevaba a todos de pasadía y
gozaban muchísimo. A veces iban a un río y se bañaban,
claro está, por separado: ellas en un recodo, los hombres
en otro lugar. "Y todos con ropa, no con traje de baño, para
que a uno no se le vaya a ver el busto", decía orgullosa,
mostrando los únicos tres dientes que le quedaban.

Ella, que era una masa cilíndrica mitad caderas, mitad
busto, creía firmemente en el pecado y se cubría sus

octogenarias carnes con camisones para bañarse en el río,
no fuera algún varón a pecar por culpa de ella. Me gustaba
que me hablase porque así una estaba menos sola.

El otro que quería hablar siempre era un viejito de 97
años que venía desde Isla Verde todas las semanas a lavar
su otra muda de ropa. Tenía sólo dos, la que llevaba puesta
y la que traía a tratar de limpiar. Ya no importaba cuánto
la lavase, de percudida que estaba, pero él siempre venía
en peregrinación hasta este laundry. Había nacido en Key
West, Florida. "Y yo no sé por qué los cubanos le dicen
Cayo Hueso, ¡y que Cayo Hueso!" decía, y se echaba a reír.
Sus espejuelos eran casi fondos de botella de gruesos y
opacos, y llegaba jadeando pues caminaba tan lenta-
mente que le tomaba casi 25 minutos llegar de la Plaza
Colón al Boulevard. El contaba datos inconexos de una
niñez remota y cada vez que mencionaba "Key West" yo
dejaba de escucharle porque mi visión estereotipada del
sur de Florida me remontaba automáticamente a lo
aprendido en películas: hoteluchos de segunda con celo-
sías a medio pintar; abanicos de techo gastados, palmeras
cansadas, colores tropicales sin brillo, gente venida a
menos, pasados gloriosos recordados por alcohólicos.

El siempre necesitaba ayuda con las secadoras; no
acababa de entender que había que echarle dos o tres
pesetas de cantazo porque si no, no secaban bien. El era
casi, o casi-absolutamente, sordo, y ordenaba con energía
"Tiene que gritarme, yo casi no oigo, ¿sabe?". Pero yo no
tenía nada que gritarle. Un día me preguntó que dónde
podía comprar un pantalón barato. Le grité que qué era
barato. Me dijo que quince dólares. Quise darle la direc-
ción de cómo llegar a las tiendas de la calle San Francisco,
pero él no entendía. Quise tener el dinero y su medida para
un día comprárselo, pero no los tenía. Me sentí culpable
con él y con todos los viejos solos, que parecen, no sé por

qué, tanto más vulnerables que las viejas. Fue la última vez que lo ví. Ese día habló otra vez de cuando era pequeño y trabajaba con su padre, que era carpintero o algo así, y puertorriqueño, eso sí; y emigrado a ese cayo a fines del siglo pasado.

Entonces nada más quedó la viejita y las Huebsch Originators. A ella la traían y la dejaban allí sus nietos, y, a veces, tarde en la noche la buscaban. Cuando ella se iba, nada más quedaba yo en la lavandería, y me quedaba mirando intensamente a las secadoras y pensaba en la soledad, en si yo llegaría a la edad de ellos y viviría como ellos; en si me refugiaría en una congregación religiosa para que alguien me sacara a pasear al río, aunque tuviese que usar camisones, o si caminaría con una muda de ropa buscando la lavandería más barata de la ciudad, recordando mi niñez y tratando de contarle a quien quisiera escucharme, cómo había sido mi vida, y me preguntaba si recordaría con más claridad que a mis familiares y amigos, a las cuatro Huebsch Originators, tan íntimas y dispuestas, tan masivas y calurosas, tan solidarias compañeras de la soledad que uno puede vivir en San Juan.

Sólo para hombres en la
Semana de la Mujer

¡Díganme qué se siente! Yo quiero saber. ¡SABER, conocer la verdad, de adentro, qué es lo que ustedes sienten! ¡Díganme qué se siente, de hombro con hombro, de hombre a hombre, desde que el mundo es mundo, desde que hubo guerra, guerreros y muertes en la guerra, desde que se les pidió que se templaran, desde que los brujos los iniciaron a la adultez con el dolor del filo de la navaja, desde que la sangre corrió por los cuchillos de pedernal y obsidiana, por las puntas de lanzas, por las tallas en la carne a la luz de la luna llena, por los tatuajes y las circuncisiones que les hicieron hombres y les hermanaron para siempre el concepto HOMBRE con el concepto GUERRA, desde que se les dijo, tribu por tribu, clan por clan, aldea por aldea, feudo por feudo, nación por nación que ustedes eran hombres si se iniciaban dolorosamente en la adultez, aguantando el dolor, sufriendo el dolor, gozando el dolor, haciendo doler para hacer más hombres a sus compañeros de armas de escuadrón, de ejército de

hombres hombrados y armados, ¡díganme qué se siente ser de esas secretas cofradías que hacen doler para iniciar a uno en la vida!

¿Qué sienten al sentirse dueños de otros hombres, al humillarlos? ¿Qué sienten soldados, fraternos de letras griegas, Ku Klux Klanes encapuchados, caballeros Templarios matadores de moros, qué cosa es ésa de los hombres que los lleva a querer hacer doler, a regodearse en la vergüenza de los que se inician, a pegarles en los riñones y verlos retorcerse del dolor, a echarles alcohol por las braguetas para que prueben su hombría en carne viva, a pegarles un poco de fuego, una llamita nada más, apenas la punta de un cigarrillo encendido en carne tierna como la de la entrepierna, a verlos clamar por agua, por descanso, a reir cuando se ensucian encima del dolor y humillación porque sus músculos ya no aguantan otro golpe, otro ejercicio obligado, otra carrera?

Todos sabemos, del lado de acá, que hay muchos de ustedes enfermos. Bueno, si no muchos, algunos. ¿Unos poquitos, quizás? Son los que salivan un poco de gusto, aunque su salivar sea casi imperceptible, cuando ven a uno gesticular de dolor. O son los que se excitan placenteramente al ver la sangre roja que cae suavemente, una hilacha apenas, por el torso musculoso y sudado del más bonito de los muchachos. O son los que sintieron el rechazo de su padre hombre y piensan para sí, ahora que están en sus uniformes de fatiga "Papá si pudieras verme ahora, lo Hombre que soy, porque estoy aquí y me llaman 'sir', 'Sir' como a los caballeros ingleses de las películas, 'Sir' como a Ivanhoe, 'Sir', todos estos novatos a mis pies que lamen mis botas si yo se lo ordeno, porque yo soy el Gran Maestre iniciador de reclutas, yo en mi uniforme, yo que quiero ir a guerrear, a matar comunistas o chinos o latinoamericanos, cualquiera de esos grupos inferiores de

la humanidad, yo boricua que magullo en inglés y hago que me llamen 'Sir', yo valgo, hombre". Esos, los sadistas, los sicópatas y los que tienen complejo de inferioridad, esos es natural que estén allá en esos ritos de iniciación paramilitar; sólo eso los hombrea más allá de sus genitales.

Pero, ¿y los otros? Es necesario que me digan, que nos digan, que nos expliquen a la otra mitad de la humanidad por qué ustedes lo permiten, lo sancionan, se hacen de la vista larga. Muy adentro de ustedes ¿qué, alegremente, se les hiere? ¿Qué se les yergue? ¿Cómo, con un ademán, echan a un lado la importancia de explicar estos rituales para poder entenderlos y ayudar a los hombres a trascenderlos? ¿Cómo los toleran, los consideran "cosas de muchachos", juegos de niños, "todos pasamos por eso...?" ¿Cómo los hombrecitos y los hombresotes que quieren salvar al país siendo militares, aviadores, comandos, almirantes, hombres de bien, moralmente sanos, físicamente excelentes, cómo, dónde, cuándo y por qué tienen que ser objeto de esas iniciaciones, de ese primitivo y primordial gusto por el dolor y luego, ya iniciados, tienen que permanecer en el círculo y hacer doler a otros?

¡Díganme qué se siente buscarse, humillarse, golpearse, hacerse doler y luego ayudarse a levantar, vencidos y vencedores, unidos junto a la hoguera! ¿Qué se siente ser amigo iniciador del cadete que mataron a golpes en Mayagüez? ¿Qué se siente ser el licenciado que está defendiendo a los amigos? ¿Qué se siente ser magistrado del caso de los amigos defendidos por el licenciado? ¿Qué se siente ser el Rector que manda investigar el caso del cadete y de sus amigos que están siendo defendidos por el licenciado ante el magistrado, hombres todos, no hay mujer de por medio, hombres todos, hombres, varones completos, cosas de hombres, juegos de hombría, golpes y

dolor que se pasan de la mano, tumba que se abre, cosas
que se olvidan, se obtuvo evidencia ilegalmente, hay que
archivar el caso, son Panteras, son Panteras, son
hombres con sustantivo de mujer, pantera, pantera que
acecha en la noche, que ataca por la yugular, hermoso
animal, hermosísimo espécimen, que se defiende de quien
lo ataca, que ataca para comer pero que no sabe de
cofradías, que no tortura sino mata, que no se hace macho
al golpe lento de otras panteras sino en el monte y la selva,
ágil cazador, templado por su propia fuerza, animal que
no es de manada, y que da nombre a una manada de
hombres que quieren imitar a las bestias pero no tienen ni
su inocencia ni su fiereza.

¡Dígannos qué se siente! Soldados-panteras, panteras-
niños de 18 años, magistrados, Rector, distinguido licen-
ciado, jóvenes acusados, decano de estudiantes, no vayan
a decir que ustedes no son patrióticos, no vayan a decir
que objetan a los militares que forjan Hombres, no vayan
a ir a hablarles de humanidad y paz a los muchachos; hay
que dejarles sus ritos de iniciación, su militarismo, si
cuando sin querer se murió aquel muchacho que no
aguantó la prueba, hasta un legislador flaquito dijo "Yo
también fui Pantera" y una piensa ¿cómo aguantaría los
golpes? ¿tuvo él que darlos luego? Dígannos qué se siente
ser así de hombres porque nosotras, la mitad de la
humanidad, las mujeres, también fuimos iniciadas desde
tiempo inmemorial al mundo de la adultez, también en la
noche, también en luna llena, que es astro más nuestro
que suyo, también con conciencia de nuestra sexualidad,
pero para conocer los secretos de la siembra, de las
estaciones, de la Vida. No tuvimos que probar con dolor
forzado y externo que éramos fuertes, lo probamos al
parirlos a ustedes y alimentarlos en lo que se podían valer
por sí solos; no heredamos la necesidad de hacer doler a

otras mujeres de la aldea con humillación y ritos de
sangre, la sangre nos fluye fácil si somos mujeres; no
tuvimos que aprender a hacer doler y cuando tuvimos por
necesidad que ser soldados junto a los hombres nuestros,
junto a los indios, a los argelinos o vietnamitas en las
guerras de independencia o junto a los hermanos latino-
americanos en gestas de libertad, no tuvimos que formar
cofradías para vejar a son de golpes a las compañeras,
pero ustedes sí, porque son hombres, y por eso ahora
queremos saber por qué, qué sienten, qué se siente,
¡dígannos, ustedes que saben!

"Quiero pensar que
mi oficio es la vida"

El artista gráfico Antonio Martorell repite incesante-
mente a todo el que quiera escucharle, que en América
Latina todos debiéramos escribir crónicas. Crónicas como
recuentos de la vida cotidiana, o de sucesos históricos,
culturales, políticos, pero desde el ángulo intimista y
particular que sólo la crónica puede dar. El recomienda
esta actividad literaria porque considera que otros tipos
de escritura, ya sea la periodística o la narrativa tradi-
cional, no pueden jamás transmitir la realidad mayor, la
personalísima, de los hechos y la vida de un pueblo.

Y algo de esa naturaleza, al fin, se está haciendo. Aquí
en Puerto Rico trabajos de nuevo periodismo, (híbrido
entre la literatura y el periodismo) como los de Edgardo
Rodríguez Juliá, testimonian para futuras generaciones
cómo lloramos la muerte de Cortijo o cómo pagamos por la
visita del Papa. Sin embargo, con la llegada de *La Casa de
los Espíritus*, de Isabel Allende, vemos cómo sí se puede
crear una ficción literaria que es como una crónica, o

viceversa, y que sirve como espejo de la historia vivida y antesala de la vida por venir.

Esta primera novela, y novela grande, de una escritora chilena es una crónica de la historia de Chile en este siglo mostrada a través de la vida íntima de una familia, en vez de ser narrada como una sucesión de hechos históricos, sociales o económicos.

Ahora en su décimoquinta edición en español, la novela, publicada en 1982, ha llegado a públicos extranjeros (se vendieron 400,000 ejemplares el año pasado entre Francia y Alemania) y acaba de ser traducida al inglés y de entrar al mercado norteamericano. Su riqueza multifacética es tal, que uno puede esperar que los americanos, si llegan a entenderla, revisen su idea de América Latina, comprendan mejor cómo somos y por qué.

La novela comienza con las anotaciones que va haciendo una niña, de los sucesos importantes de su familia, y ese escrito le da hilación al quehacer de cuatro generaciones de familiares que lo mismo vivos que muertos participan activamente de la Vida. A través de *La Casa de los Espíritus*, nos encontramos con los luchadores, los oprimidos, los opresores; los inditos mal paridos, los señores de casonas solariegas, los torturadores gestados en el terror; los sacrificados, los vejados, los locos y los lúcidos, los mágicos y los espirituales, y los vencidos que se convierten en esperanzados, todos debidamente inscritos en las crónicas de la niña Clara y sus descendientes.

Tres aspectos de esta novela saltan a la vista cuando uno la termina y de seguido quiere empezar a leerla otra vez. El primero, y el más controversial, es el gran parecido que tiene a *Cien Años de Soledad*, de Gabriel García Márquez. El tono, las imágenes, los elementos de lo real maravilloso, la gesta de una familia, todo evoca al escritor

colombiano. Pero en esto reside, precisamente, parte de su
fortaleza, pues Isabel Allende utiliza el lenguaje que
aprendimos a leer con García Marquéz porque ese len-
guaje es ya arquetípico de toda Nuestra América, por eso
su novela es tan entendible y masticable, y llega a
desarrollar su propia personalidad como un testimonio al
mismo tiempo conocido y novedoso, inventado y parado
firmemente en la realidad.

Si García Marquéz habla de una latitud casi tropical,
donde hay pueblos olvidados, plantaciones de bananos,
3,000 trabajadores asesinados y echados al mar y
hombres de pueblo llevados a guerrear y convertidos en
coroneles solitarios, Allende cuenta de otra latitud donde
hay estancias baldías sin límite de extensión, minas
donde los hombres dejan su pellejo y sus sueños, estan-
cieros que pagan su ingreso al Senado, y mujeres que
pagan en carne viva todos los desmanes de los hombres.
Es el Cono Sur el que habita esta Casa; no es reflejo ni
sombra de *Cien Años de Soledad*, sino una luz que entra a
borbotones e ilumina con demasiado resplandor el mundo
mágico, cotidiano, cruel y esperanzador de la América
Latina.

Un segundo aspecto importante, desde un punto de
vista tanto literario como social, es que la novela está
escrita desde la óptica de la mujer, y esto no se
había hecho anteriormente en esta dimensión tan abar-
cadora, en la literatura hispanoamericana. La familia se
extiende por la línea matriarcal y muestra mujeres que
sueñan, se enamoran, se casan, paren, son violadas,
paren de nuevo, se aparecen después de muertas, estu-
dian, crecen y siguen luchando.

Un curioso paralelo a la inversa hermana esta novela,
de nuevo, con *Cien Años de Soledad*. En la novela de
García Marquéz los hombres son los hacedores, pero dos

mujeres, Ursula Iguarán, que vive 100 años y Petra Cotes, que muere cerca de los 150, son las que dan continuidad a la familia Buendía. En *La Casa de los Espíritus*, las mujeres son el foco central, pero es un hombre, el tronco de la familia, Esteban Trueba, quien dura a través de cuatro generaciones.

El valor político y social de esta óptica femenina enriquece esta novela de un modo particular y la coloca más allá del estudio exclusivamente literario, como recurso magnífico para el estudio de las luchas de la mujer.

Un tercer aspecto impactante testimonia el espíritu humanista y comprometido de la creadora. Es que a pesar de los golpes de estado, las muertes, las vejaciones, los horrores que sufre la nación chilena y los horrores que sufren las mujeres que la encarnan, Isabel Allende pone en boca de la protagonista que cierra la novela la frase: "quiero pensar que mi oficio es la vida".

Alba, la cuarta luminosa de la familia, se plantea que debe de "vengar a todos los que tienen que ser vengados", pero cuando busca el odio que debe salirle de las entrañas para hacerlo, no lo encuentra. Entra entonces a esta crónica el rito irreversible de la vida. En vez de concentrar su esfuerzo en hacer pagar a los esbirros sus culpas, al darse cuenta de que su labor está del otro lado, se reafirma en su vocación de crecer, luchar, dar a luz, creer en el cambio que vendrá para su país y confirmar, de una vez por todas, su realidad de mujer, su compromiso con el oficio de la vida.

Una acá pensando que cuando caiga Pinochet y la Junta habrá que hacerles pagar, y esta mujer Isabel Allende, sobrina de Salvador, confidente y amiga de quién sabe cuántas torturadas, haciendo una crónica deslumbrante en la que las mujeres no cesan de luchar y tan

grande es su lucha, que no se permiten a sí mismas
deshumanizarse como sus opresores. Si no fuera porque
esta novela es una crónica, no se podría entender ese saber
perdonar, esa nobleza, ese poder trascender los horrores,
ese contar tan íntimo de las vidas, las penas y las alegrías,
y poder identificar, al fin y al cabo, qué es lo que
verdaderamente cuenta en la vida.

No queremos a la Virgen

La semana pasada, rellenando un noticiero con esas "noticias agradables", que, según los expertos en comunicaciones de los países desarrollados, son las que deben abundar hoy día, una comentarista de noticias nos llevó consigo a visitar un "árbol famoso puertorriqueño". Lo único que lo hace famoso es que allí se apareció la Virgen María hace unos años, cuenta la gente, y ya los feligreses van con veneración al lugar, prenden velas, dejan escapularios, en fin, mitifican el árbol de la supuesta aparición. Ese fenómeno, más bien común en todos los países de tradición católica, me hizo reflexionar en el tema mariano y, específicamente, en dos aspectos: el primero, que ya nadie ve a ningún otro santo o santa; si es un fulgor o un destello o una imagen ligeramente humana, TIENE que ser la Virgen; el segundo, que, a pesar de todos los sermones y amonestaciones que nos dieron de niños a los pequeños católicos y católicas, muchos hemos decidido que ya no queremos a la Virgen.

Sobre el hecho de que no aparezcan ya otros santos, podríamos tratar de ser justos, y en lo posible específicos,

y recordar casos como el del Cristo sangrante cuya faz apareció hace más de diez años en una batata, dando origen a la construcción de una capillita al Santo Cristo de la Batata; pero de santos y santas de carne y hueso, no hay rastro ya por Puerto Rico. (Vale aquí una nota sociológica que apunta a una diferencia de clases: hoy día, si el que ve un fulgor, sobre todo de noche, pertenece económicamente a la clase media o académicamente a la clase universitaria, es probable que diga "creo que vi un OVNI" pasando así del reino de la Fe al interespacial. Pero un miembro de la masa trabajadora o asalariada sin educación universitaria probablemente vería en ese resplandor a la Virgen.)

El hecho segundo, la falta de cariño y veneración por la que siempre se nos presentó como el modelo a seguir, la mujer perfecta, aumenta a pasos agigantados porque de toda la rica herencia histórica y conceptual que nos legó la Iglesia Católica, con la que menos podemos identificarnos las mujeres pensantes y ¿sintientes? de hoy día es con la Virgen María.

El concepto de la Virgen y todos los mitos que la rodean fueron formándose a fuego lento por centurias, y a cargo de su confección estuvieron los Padres de la Iglesia, los sacerdotes, obispos, cardenales y, claro está, los Pontífices que en diversas ocasiones declararon Artículos de Fe algunos datos de la vida de María. El mito suave y cerrado, más allá de toda duda, que erigieron como modelo para todas las mujeres del mundo, descansa en la feliz solución de tener una mujer perfecta porque cumple con los dos requisitos que para los hombres son importantes: no haber tenido placer sexual antes de conocer a su Señor, y cumplir con el rol de reproductora que es el que le toca por naturaleza.

Fuera de eso, a pesar de las homilías, las oraciones, los santuarios, las imágenes y las basílicas con las que han querido darle importancia, los defensores de María no han podido hacer otra cosa que representarla históricamente como un ser sufrido, secundario, casero, y las que no queríamos ser así sabíamos desde niñas, muy adentro de nosotras, que ella no podía ser nuestro modelo, que no había otro camino excepto dejar de admirarla y quererla.

De pequeñas, todas aprendimos a decir maravillas poéticas sobre la Virgen, que nos llenaban la boca con su sonoridad y la mente con sus imágenes: Arca de la Alianza, Virgo Prudentísima, Perpetuo Socorro, Mater Venerada, Inmaculada Concepción, Torre de David...

Pero nada de eso tenía tangencia con nosotras. Para ser como ella una tenía que haber hecho historia médica: ser concebida por un par de ancianos que ya ni esperaban tener hijos; ser visitada por un palomo precioso que inmaculadamente sirvió de vehículo para que ella quedara preñada del Señor y luego, dar a luz en completa humildad al único Hijo de Dios y, probablemente, quedar intacta a pesar de haber parido. Sobre este hecho debatieron por siglos los Padres de la Iglesia.

Si la relación hubiese sido entre la Virgen y su Dios solamente, no estarían en juego consideraciones más allá de lo real y lo místico, pues son muchas las religiones que tienen creencias similares, de pactos entre mujeres y dioses y de relaciones que dan lugar al nacimiento de otros dioses. Lo que obliga a esta particular creencia a tener que pasar por el escrutinio de la Naturaleza y la Ciencia es que entra en juego una segunda persona humana, José, el esposo de María. El pacto de la mujer y su Dios tiene que ser entendido, creído y aceptado por su compañero, y un secreto entre tres ya no es secreto.

La mujer perfecta, al dar a luz un Hijo-Dios, da a luz también la Familia perfecta: ella: Virgen; el hijo: Dios y

Hombre y el esposo: Proveedor de ambos, defensor de la castidad de su mujer y, además, condenado para siempre a no tocarla, según la Fe Católica. José se vio obligado a seguir siempre a su lado sin desearla siquiera, quizás por eso los artistas de la antigüedad, solidarios con tan infeliz posición, lo pintaron con un cayado en flor como símbolo, una especie de bastón fálico coronado por un lirio abierto, blanco e hiriente, mostrando al mundo su dulce tristeza de acompañar a María, prohibida para siempre de estar con él.

¡Cuánto más saludables las versiones de varias otras iglesias cristianas de que Jesús tuvo hermanos, de que José y María se quisieron y tuvieron más hijos, de que eran una familia de verdad, de carne y hueso y tierra y sudor y noches en la cama y días de trabajo! Pero a nosotros. los católicos, so pena de incurrir en graves herejías, se nos prohibió pensar en María y José como en pareja normal, eso no era modelo a seguir.

Así, la Virgen María, desde hace 2,000 años es usada por la Iglesia Católica para demandar de las feligreses de su rebaño una renuncia absoluta a la parte carnal de su ser. Si hubiese habido al menos una mujer en los concilios y conciliábulos donde se fue forjando ese mito de que la mujer perfecta era Virgen y Madre, hubiera protestado por el peso enorme que nos pusieron encima a las mujeres.

A los hombres les fue más fácil, pues el ejemplo a seguir, el de Jesucristo, es uno factible: mantenerse célibe y puro, y morir mártir por una causa noble de la religión. Así han podido emularlo miles de hombres, pero, ¿quién puede igualar la hazaña de María? (Quizás hoy día las mujeres que tienen bebés de probeta quedan preñadas sin que medie relación con el varón, pero uno presupone que originalmente trataron de quedar encinta por el método más común.) Nadie, entonces, puede ser como la Virgen. Y

la historia de la Iglesia, en sus albores, no presenta ninguna otra mujer cuyo modelo una pueda seguir, exceptuando la Magdalena, cuyo mayor logro fue dejar su modo de vida pecaminoso. Toda la gloria, toda la gesta, la escritura de los Evangelios, todos los oradores, todos los que llevaron la palabra de Dios y dieron forma a la Iglesia, todos los 12 Apóstoles, fueron hombres. Y a nosotras nos dieron como modelo a una sufrida madre, traspasada de cuchillos de dolor y luego elevada al cielo sin morir, sin podrirse, sin volver a la tierra, tan etérea, Virgen en el más absoluto de los sentidos, sin ser parte de la vida, del tiempo, de la realidad. Por todo eso, y porque somos, a mucha honra, de carne y hueso, es obvio, que ya no podemos, no queremos más a la Virgen.

El último sol de los balcones

Para llegarse al tiempo tienen que
retornar los muertos. Los queridos
amigos del infierno tienen que amar
el fuego como nosotros conocemos los
colores absurdos de la soledad.
Del cementerio de la Norzagaray ya
no hay salida, parece que es domingo
por las lanzas y puñales enmohecidos,
por las caretas de carnaval, por las
chiringas de sangre desgarradas al
viento. El mar es un teatro de
náufragos. Las manos achicharran
adioses detrás de las persianas,
panderetas de paja para el último
sol de los balcones...

del *Libro de la Muerte*
de Manuel Ramos Otero

Tan ido, tan cercano, tan exilado, tan presente, tan
ausente, tan costeño, tan dolido, tan señorial, tan de
muerte, tan Manuel Ramos Otero. Como el escribidor de la
novela de Mario Vargas Llosa *La Tía Julia y el Escribidor*,
Ramos Otero no puede escapar el dictamen de su vocación
que le impulsa continuamente a escribir como modo de
vida, como función vital. La literatura: cuento, poesía y
novela más que otros quehaceres, y la vida en función
literaria y la literatura suplantando a la vida, es su diario
vivir. Y su más reciente creación, *El libro de la Muerte*, es
testimonio elocuente del trabajo creador de Ramos Otero,
uno de nuestros más consecuentes y talentosos escritores.

Una primera lectura del *Libro de la Muerte* promete ser
un viaje a mundos apenas conocidos, pero más bien un
viaje lleno de secretos, de atisbar parajes solitarios,
imágenes herméticas, de pararse al borde de precipicios.

Ramos Otero nos obliga a desmembrarnos, a volver la
vista atrás, a aquello que una vez nos chocó y quisimos
olvidar, a enfrentarnos de tú a tú con los miedos primi-
genios: lo prohibido, la soledad y la muerte.

El libro está dividido en tres partes asimétricas. La
primera, la más extensa, consiste de Fuegos Fúnebres.
Aquí se entrelazan poemas que podrían no ser tales,
podrían ser sólo textos poéticos, plasmados de referencias
surrealistas, costumbristas y puertorriqueñistas a un
mismo tiempo.

La segunda parte está constituida por los Epitafios,
piezas maravillosas (aún más cuando las cuenta el propio
Manuel) en las que el autor, parado al lado de acá de la
vida, increpa a una decena de autores fallecidos, les dice lo
que fueron, les culpa, si hace falta, les llora si eran
imprescindibles.

Un Epílogo breve pero hermético cierra el libro, y, en
ritual recién aprendido, uno lo abre para una segunda
lectura reveladora pero no por ello dadora de paz.

Todo *El Libro de la Muerte* constituye una confrontación del escritor al lector, una violencia necesaria para abrirnos la sensibilidad a un mundo nuevo, a lugares cotidianos pintados de sangre, al amor perdido torturando los recuerdos, a la muerte que llevamos adentro y vamos dejando salir nosotros mismos, día a día.

A través de los Fuegos Fúnebres, ritual protocolario de la muerte, abundan las referencias a los mundos del autor. Hay infinidad de alusiones literarias, al Ulysses, a Dante, a Marina Arzola, a Borges. Y sin embargo, no son poemas para eruditos, sino para los dolientes que asisten al funeral. Las referencias al mundo ilusorio puertorriqueño se entremezclan con alusiones al mundo de la astrología, a lo esotérico, a la subcultura del homosexual y a la propia literatura, formando así una armonía estridente, por lo desigual, pero impactante por su propia naturaleza.

En estas páginas aparece el arquitecto Nechodoma, ahora casi una "figura legendaria" en Puerto Rico; la también legendaria Moineau, participando en las fiestas fastuosas del Hotel Normandie en los años 30; la Calle Norzagaray del Viejo San Juan y los rituales de rigor para los que por allí han vivido: Fiestas de Cruz, atisbos a La Perla, salitre y soledad, amores mal aspectados.

Hay un álito de decadencia en todo este mundo, unas referencias constantes a lo que se ha corrompido pero uno ama aún; unas imágenes líricas yuxtapuestas a unas escatológicas, y todas apuntan a un autor que rebusca en lo más íntimo de su existencia, de sus vivencias y de su arte, y no escatima en entregarlo todo al público lector. Esto, que en autores de menor cuantía podría caer en simple exhibicionismo, en manos de Ramos Otero se convierte en literatura.

En los Epitafios, el autor a veces hace referencias claras, a veces exageradas, a las obras de los escritores fallecidos, y se regodea en recordarlos no por ellos

mismos, sino por lo que fueron como literatos, quizás como quieren ser recordados todos los artistas que así se manifiestan. De estas piezas, destacan por lo hermosas, las dedicadas a Pessoa y a Tennessee Williams.

Y ya en el Epílogo, el autor se desborda en dolor ante la muerte y dentro de la muerte y cobra unidad temática todo el texto, y el mar y las mujeres paridoras, y las arañas que chupan las ilusiones, y los machos fálicos tejedores de quimeras se asoman con sus caretas bien puestas por un balcón antiguo de la Calle Norzagaray de San Juan, por donde magistralmente se pondrá un último sol de los balcones, que bien puede ser el astro rey, bien puede ser un sol trunco arquitectónico, ambigüedad necesaria para clarificar este primer libro de poemas publicado por Manuel Ramos Otero.

Cabe añadir aquí al final, una frase de Constantino Kavafis que Ramos Otero coloca al comienzo de su libro, y que incita al lector a adentrarse en la lectura: "Entré a las habitaciones secretas, consideradas vengonzosas hasta de nombrar. Pero no vergonzosas para mí, pues, si lo fueran, ¿qué poeta o artista sería yo?" Manuel Ramos Otero ha abierto las puertas de muchas habitaciones secretas, que auguran pactos de conocimientos y dolor; la más dolorosa quizás ha sido la de su exilio en Nueva York, desde donde reclama un lugar en las letras puertorriqueñas, y lo habita, produciendo cada vez más sorpresas literarias. Su *Libro de la Muerte* es parte de esa vida.

La dramaturgia de
Luis Rafael Sánchez

Luis Rafael Sánchez es un autor y dramaturgo puertorriqueño quien hace años se convirtió en persona pública y popular a la vez; un literato quien se mueve dentro del pueblo, y lo mismo va a ofrecer una conferencia de literatura a un colegio en la Isla, que sale en el show de Iris Chacón y, a pedido de la vedette, le promete, frente a miles de televidentes, que él escribirá su biografía. Es, pues, un autor firmemente entroncado en la realidad puertorriqueña, un hombre de vivencias intelectuales y académicas pero también un escritor de vida cotidiana y popular.

Esa inserción de Sánchez en el diario vivir de su comunidad es uno de los rasgos que ciertamente influencian su quehacer artístico porque le provee una dimensión particular que no le viene de oído, sino de hechos vividos, al desarrollar su literatura y dramaturgia. Esas vivencias dan lugar al desarrollo de una temática arraigada en el diario vivir puertorriqueño y esto, junto a su compromiso socio-político y cultural, es fundamental en su obra.

En el análisis que hace el profesor Eliseo Colón en un
libro recién publicado, *El Teatro de Luis Rafael Sánchez*,
encontramos, desde el inicio, un despliegue amplio de esa
temática así como un intento de ubicar, tanto a través del
estudio del código extra-lingüístico como del código lin-
güístico, la trayectoria del dramaturgo en esas vertientes
de problemática puertorriqueña y de compromiso social
con su comunidad.

Este es un libro que hacía falta porque con el éxito
fenomenal de *La Guaracha del Macho Camacho* y su gran
influencia en la narrativa actual en Puerto Rico, los
estudiosos de Sánchez desatendieron un poco su obra
teatral. Ahora que estrenó *Quíntuples*, ha florecido de
nuevo el interés por analizar la trayectoria de la drama-
turgia de Sánchez, y en ese sentido este libro viene como
anillo al dedo.

Eliseo Colón seleccionó un método difícil pero muy
lógico para estudiar la obra de Sánchez: primero analiza
la ideología presente en la obra del autor, y luego entra al
estudio lingüístico. Este es uno de los grandes aciertos del
libro (aunque por ello mismo resultará polémico para
estudiosos más tradicionales) pues, a diferencia de
muchos trabajos académicos contemporáneos que obvian
un marco teórico referencial al comienzo, Colón se planta
firmemente y esboza su opinión respecto al momento
histórico que está presente en la dramaturgia de Sánchez.
Colón analiza cómo Sánchez inserta, a veces de manera
lírica, a veces simbólica, a veces realista, el momento
histórico de la posguerra en su creación literaria.

Una vez analizado este aspecto, Colón entra en la
vertiente lingüística de la obra en sí, y esto es lo más
desarrollado en el texto. Como parte de su conceptualiza-
ción, Eliseo Colón, quien se especializa en el campo de la
lingüística, categoriza las siete obras que estudia, en tres

renglones. *La espera, juego de amor y del tiempo* (1958) y
*Cuento de la cucarachita viuda: tragedilla popular de los
tiempos de María Castaña* (1959) se colocan bajo la
denominación "Teatro de enfrentamiento consigo
mismo", pues según Colón en esas obras el dramaturgo se
enfrenta por primera vez a su arte y ensaya los signos
teatrales que irá desarrollando: el fracaso e inarmonía de
las relaciones humanas y la preocupación por el aspecto
verbal de la obra. Apunta Colón que, además, estas obras
presentan personajes enfrentados consigo mismos,
imposibilitados de actuar, temerosos del "allá afuera",
enmarcados en un enfrentamiento personal.

El segundo renglón se titula "Teatro de asimilación
técnica e ideológica" y bajo éste están enmarcadas tres
obras: *La farsa del amor compradito* (1960) y la suite *Sol
13 interior* que consta de dos piezas, *La hiel nuestra de
cada día* y *Los ángeles se han fatigado* (1961).

En esta etapa, según Colón, Sánchez se afianza dentro
de las corrientes técnicas del teatro contemporáneo y
demuestra tener un compromiso más enraizado con su
realidad socio-económica. Aquí hay un enfrentamiento
del ser humano puertorriqueño con su sociedad y, apunta
Eliseo, vemos claramente cómo el teatro de Luis Rafael
Sánchez enlaza con el teatro latinoamericano por su
cuestionamiento de la problemática lingüística de los
diferentes países del continente, mediante la utilización
de sistemas que restauran la tradición popular de éstos.
Ambas obras apuntan a la importancia que cobrará el
lenguaje y el uso de la palabra en Sánchez de ahí en
adelante, convirtiéndose ese tema en eje central de su
producción. Señala Colón que con *Sol 13 interior* hay una
puesta en práctica de una amplitud lingüística que se
convertirá desde ese momento en fuerza motriz de toda su
obra.

La tercer categoría, según Eliseo Colón, es "Teatro de Madurez, Realización de un Código". Bajo este renglón se encuentran *O casi el alma* (1964), *La pasión según Antígona Pérez* (1968) y *Parábola del andarín* (1979). Colón establece que éstas son las obras de plena madurez del dramaturgo, y en ellas éste desarrolla aún más su compromiso con la palabra. Además, apunta, Sánchez en estas obras logra presentar la problemática puertorriqueña no sólo a nivel del enfrentamiento del hombre consigo mismo y con su sociedad, sino en relación a la comunicación masiva, a la tecnología contemporánea, al desarrollo industrial pantagruélico que por su propia naturaleza amenaza aún más la identidad puertorriqueña y a la estabilidad que le puede dar a una comunidad el tener unos valores en común. Esa explosión tecnológica-industrial, ese desmembramiento social, esa guerra cultural, social y política, que nunca se declaró oficialmente pero en .a que estamos luchando todos en el país consciente o inconscientemente, están presentes en esa dramaturgia, y, por ello, obligan al autor a un desarrollo más acelerado del lenguaje como eje de su obra. En esta etapa del teatro de Luis Rafael Sánchez, explica Colón, el individuo se confronta consigo mismo, con la sociedad y con la ideología; él desenmascara los mitos, ritos y aspiraciones que condicionan al ser humano. En esta etapa, el desarrollo de la palabra trasciende el de las obras anteriores e incorpora plenamente otros giros como el estribillo comercial y el lenguaje músico popular. Por esta razón son más representativas de esa voluntad de Luis Rafael Sánchez ˙de insertarse en el mundo cotidiano puertorriqueño y de tratar sus dramas y pasiones, sus búsquedas y represiones.

Este libro termina con una aseveración de Eliseo Colón de que Luis Rafael Sánchez produce una literatura que no

sólo demuestra calidad, sino compromiso ante las vivencias de un pueblo y una nación en trance de ser
aniquilados.

Tendríamos que añadir que mientras haya creadores
puertorriqueños que nos ayuden a re-mirarnos, como Luis
Rafael Sánchez, y haya estudiosos con conciencia como
Eliseo Colón, que nos ayuden a ubicar nuestra creación
cultural, el aniquilamiento de nuestra nación no llegará
en estos días; la lucha sigue.

Carmen Lugo Filippi
La educación sentimental

El libro de cuentos *Vírgenes y mártires* marcó el lanzamiento de Carmen Lugo Filippi como narradora. Se le conoce también por su labor crítica y pedagógica en el campo de la literatura comparada. Acaba de terminar un libro teórico sobre el género del cuento. Prepara actualmente una novela.

Los "relevos" de Carmen Lugo Filippi tienen, como los de Magali García Ramis, dos vertientes: la de las reseñas literarias "sin pretensiones profesoriles" y la de las evocaciones líricas de tiempos idos y tradiciones criollas. Una intensa emotividad y un humor suavemente culterano caracterizan estos ensayos, en los que se funden pasado y actualidad a la luz de una mirada sensitiva y penetrante.

Sobre una gente alerta...

Cada visita a Ponce me sume en una batalla muy particular: mi ciudad se convierte en teatro hegeliano donde las tesis y las antítesis se pegan derechazos e izquierdazos soberbios y mientras tal combate se ensarta en las mohosas aspas de mi lógica, como buena espectadora transeúnte me como las uñas esperando que sobrevenga el knock-out rotundó de la divina síntesis. (¡De la esperanza vive el cautivo!).

Pero, mientras tanto, observo con júbilo cómo se van dando las señales que apuntan hacia la fraguación de una categoría superior: el dinamismo de la realidad ponceña resulta en casi todos los ámbitos sorprendente y obtenemos un saldo positivo cuando se hace un balance total.

Sin embargo, diez años atrás rezaba la misma letanía que tantos ponceños exiliados y no-exiliados blanden a manera de estandarte justificador: Ponce es Ponce —no cambia— frase ambivalente, mezcla de reverente admiración ante el fiero estancamiento de la perla enconchada y, a la vez, reproche quejumbroso, casi ya atávico ante una

especie de destino fatal que le ha tocado vivir a esa ciudad señorial, quien según varios críticos vociferantes, se ha rendido cuatro veces. Sí, diez años atrás, sólo la nostalgia permitía acercarme a las calles Victoria y Villa, arterias paralelas que nos llevan al corazón de la ciudad, para de ahí recorrer en fervorosa peregrinación mental los recovecos explorados durante mi niñez y adolescencia; aquellos recovecos encantados que se situaban en la Plaza y sus alrededores —la catedral, la fuente y sus leones, los desaparecidos árboles de ilán-ilán, el agresivo Parque de Bombas, la imponente estatua de Morell Campos... Sí, sólo el proyecto consciente de reavivar el pesar que causa el recuerdo de algún bien perdido —eso que por ahí llaman nostalgia— me movía a defender la patria chica, conservadorita, cierto, pero tan llena de mágicas tradiciones, reaccionarita, cierto, pero tan rebosante de gratos recuerdos y en ese sentimental lapacheo de remembranzas salvaba de Ponce aquello que ingenuamente para mí era salvable y, de paso, me hacía eco del dicho aquel de que "cualquier tiempo pasado fue mejor".

Reitero, pues, que las imágenes rescatadas del Ponce de los años cincuenta, habían, hasta hace algunos años, poblado mi imaginación con feroz contumacia. Así que, Baudelerianamente hablando, no bien ponía los pies en la concha del Sur, perfumes, colores, y sonidos se correspondían y se hacían flor, no del mal, sino del recuerdo. En muchas ocasiones, el reino de los sonidos abría sus compuertas y me arrastraba por las ondas radiales del anteayer —in illo tempore— para hacerme rememorar aquellos programas que distraían el aburrimiento de largos días candentes. ¿Cuántos se apuntan en la lista de los que sagradamente preparaban sus pistas auditivas para que aterrizaran el trío Vegabajeño, El tremendo Hotel, Cortijo y su combo, Los tres Villalobos; Torito &

Company, las cuchucientas radio-novelas... (¡Oh divina Madeline Willemsen!)? El talentoso repertorio capitalino nos llegaba diz que en cadena, aunque claro está, las emisoras locales hacían gala de su creatividad, presentando espacios sumamente originales. W.P.A.B., por ejemplo, pionera en muchos frentes, mantuvo en el aire por varios años el llamado Club 550 en donde usted, una vez hecho socio, era felicitado fielmente cada año el día de su cumpleaños, sin necesidad de tener que recordarles a los locutores la fecha de su bendito onomástico porque aquellos eficientes chicos mantenían un impecable archivo con la información pertinente de sus socios.

Extraordinaria labor la de esa estación local, tan creadora a pesar de sus limitados recursos... semejante al buen vino, la estación ha mejorado con el tiempo. Un salto cualitativo se ha efectuado en estos últimos años. Resulta curioso cómo esa onda amiga, la estación de la gente alerta, ha obrado en mí como agente catalítico, despertándome del letargo de la añoranza para reciclarme en la realidad ponceña.

Confieso que Janet Blasini con su Estudio 55, programa diario que a partir de las 8:30 a.m. comienza a transmitirse por esa emisora, es la culpable de mi euforia ponceñista: ha logrado que me infle de orgullo cuando se comenta el hecho de que uno de los mejores programas de entrevistas radiales en toda la isla, lo realiza una ponceña alertísima, capaz de incursionar en diversos temas con acierto e inteligencia.

Crear un estilo propio y que ese estilo cale hondo en un auditorio no es tarea de un año ni de dos. Desde hace ya mucho tiempo, Janet Blasini ha venido trabajando duro en la consecución de sus metas periodísticas. Lo ha logrado. Mantiene una audiencia placenteramente cautiva, ávida de conocer los pros y los contras de los asuntos

insulares e internacionales. Y ese auditorio ha aprendido
mediante el análisis ponderado que se hace en el trans-
curso del programa, a cernir el grano de la paja. Si hoy por
hoy existe en Puerto Rico un programa que ha conseguido
estimular el pensamiento crítico, ése es Estudio 55.

Cuando en una ocasión el excelente profesor Víctor
Meléndez me señaló entusiasmado que "en Ponce hay una
muchacha extraordinaria a cargo de un programa de gran
calidad", sentí suma curiosidad por conocer a la fémina
merecedora de tales elogios y prestamente sintonicé mi
vieja amiga WPAB. Tenía razón el propagandista:
calidad y amenidad se entrelazaban para devolver una
exposición lúcida, al día, inquisidora cuando era menester
y, sobre todo, bien documentada.

Nos parece que entre los rasgos que deben destacarse en
la diaria producción de Blasini, existen dos de mención
especial. Primeramente, el hecho de que una variedad de
temas sirve para educar en el mejor sentido de la palabra.
Allí se discute desde lo más candente —doña política—
hasta asuntos de interés cívico o cultural. Las artes
gráficas, la música, la literatura tienen cabida en ese
paréntesis de ilustración. Desfilan por ese estudio no tan
sólo políticos, literatos, pintores, músicos, sino también
matemáticos que lo bajan a usted de las nubes para
instruirlo en cuanto a la importancia de las computa-
doras, odontólogos desmitificadores, maestros, médicos,
ecólogos, economistas, sociólogos, abogados... En segun-
do término, cabe subrayar el estilo de la entrevistadora. El
arte de hacer preguntas es sumamente difícil. La mayéu-
tica no es patrimonio de todos los periodistas. Hay quien
editorializa desde que comienza a formular la pregunta, o
bien existen aquellos que establecen tal prolegómeno que
cuando por fin, ¡albricias!, se cuelgan del primer signo de
interrogación resulta que han perdido el hilo del asunto y

ni siquiera la misma Ariadna con ayuda de Fedra pueden devolvérselo. Y encontramos peores Teseos y Teseas, dignos emuladores de Cuca Gómez, quienes lanzan la pregunta, la acomodan por la esquina derecha del plato y también la batean para un promedio de 4.0, mientras el boquiabierto entrevistado apenas alcanza a emitir unas cuantas interjecciones. Sí, el arte de hacer preguntas sugeridoras es bien difícil. Janet lo domina y por ello sabe aprovechar al máximo a sus entrevistados. Perspicaz explotadora de la fuente de información, logra extraer el tuétano que ha de alimentar a su alumnado del sur, esa fanaticada alerta, que no se limita a tragar lo que le ponen en bandeja, sino que osa a su vez devolver los imparables que a su juicio han sido mal conectados. Buenos discípulos de una maestraza.

Felicitamos tanto a Janet como a su equipo y les damos las gracias porque nos han permitido insuflarle al ancestral aforismo de Ponce es Ponce un nuevo contenido esperanzador.

¡Que se mueran de envidia los vociferantes críticos antiponceños, esos que hablan de las cuatro rendiciones del 98 porque, negrito, a Ponce, nadie lo posterga!

Antes de 1978

Para ti, Carlos Enrique

Le rodearon millones de individuos,
con un ruego común: "¡Quédate hermano!"
Pero el cadáver ¡ay! siguió muriendo.

Entonces todos los hombres de la tierra
le rodearon; les vio el cadáver triste, emocionado;
incorporóse lentamente,
abrazó al primer hombre; echóse a andar...

—César Vallejo

Se le llama la alacena de Puerto Rico, nos dijo en una ocasión César Andreu Iglesias, con aquel tono picardón y fascinante con que salpicaba los comienzos de sus anécdotas —cuentista nato—, mientras señalaba con la mano izquierda montecitos, laderas, explanadas y hasta riscos atestados de plátanos y guineos.

Acabábamos de atravesar una de las dos calles únicas
de Naranjito con aquel guía excepcional —agricultor de
vocación, entre otros patrióticos oficios— y nos dispo-
níamos a remontar la carretera que conducía a los más
hermosos barrios de Naranjito: Cedro Abajo y Cerro
Arriba. Era una excursión dominguera, organizada por
Diana, Leila y César Andreu, quienes estaban dispuestos
a compartir con nosotros aquel divino paraje de Cedro
Arriba, donde se refugiaban de cuando en vez.

Desde el asiento trasero del auto, contemplaba la dis-
posición de la mágica alacena, deslumbrada ante el
verdor platanero, y, más aún, fascinada por la ubicación
de los sembradíos. ¡Cómo rayos puede sembrarse en riscos
tan peligrosos!, me preguntaba.

Sí, recuerdo esa excursión divina, rito de iniciación que
sellaría el pacto amoroso con aquellas montañas naran-
jiteñas. Y la recuerdo sobremanera porque nos acompa-
ñaba Carlos Enrique, de catorce años de edad: curioso,
juguetón, ávido de corretear por el bosque aún intacto que
había frente a la casa que visitábamos.

Por vez primera en siete años me atrevo a abordar el
recuerdo de Carlos Enrique en un escrito y trato de hacer
añicos el pudor de un dolor contenido para fijar ese
momento feliz, de tanta amistad compartida, entre sus
oleadas de risa ingenua. Y su imagen viene a mí verti-
ginosa, retozona, trepando cuestas y árboles, resbalando
por suaves pendientes, explorando matorrales, haciendo
travesuras a su hermano menor, Juan Manuel, y trotando
en un viejo caballo, gentil préstamo de Rafael Andreu.

Así, en este particular momento, recreo ese encuentro
inicial con el paisaje de la región-alacena, entre el César-
maestro y el Enrique-niño.

Tres años después (1977) nos instalaríamos cerca de ese
mismo lugar —César ya ido— para comenzar otra etapa

en nuestras vidas: la de entusiastas aprendices de agricultores.

Aprendizaje intenso, plagado de errores y meritorio de recompensas —desde la primera rosa hasta las legumbres y los frutales que por gracia del clima y del azadeo se nos dieron—, experiencia gozosa de remover aquella tierra: el abuelo Alfonso, Pedro Juan y Carlos Enrique azada en mano, mientras Juan Manuel y yo ideábamos estrafalarios espantapájaros para asustar a los sempiternos changos de Naranjito.

Revolotean, desde 1978, esos recuerdos idealizados que se concentran en la placidez familiar, individualista en su gozo, egoísta en su privacidad, especie de limbo encantador que me hacía pasar por alto el extraordinario elemento humano que nos rodeaba. No fue hasta la tragedia que nos asaltó, cuando sentí, no ya el pastoril abrazo de las montañas de Naranjito, sino la visita solidaria y el cálido apretón de manos de las gentes del barrio, muchos de ellos agricultores, obreros, compañeros de lucha, que decían: *Aquí estamos con ustedes en el momento de dolor.*

Creo que en parte sobrevivimos la angustia y la desesperanza por aquellas visitas, exquisitas en su discreción y al mismo tiempo rebosantes de ternura disimulada:

—Aquí tienen unos platanitos —nos decía Ñin Negrón, arrastrando un robusto racimo.

—Les vamos a traer el periódico los sábados —prometían Roque y Otoniel, fieles distribuidores de *Claridad.*

—Prueben estas nueces de Macanandia, que se me dieron allá arriba —invitaba el eficiente horticultor Clemente Morales.

—¿Les gustan las mandarinas? —decía Doña Flora, a la vez que depositaba su carga junto al portón.

—Aquí vengo a echar un conversao —anunciaba el espigado Don Paco Morales, ochenta años a cuestas.

Sí, creo que sobrevivimos gracias al abrazo silencioso de la gente, y, hoy por hoy, estoy convencida de que la caridad divina se hizo realidad con la presencia de cada uno de aquellos seres generosos de espíritu.

Durante esta prolongada pesadilla, hemos ganado mucho en conocimiento, pese a todo. Darnos de cara, por ejemplo, con tanto talento escondido en nuestros barrios rurales, nuestros barrios del centro, nuestros barrios de la montaña. Ha sido reconfortante sentir, en momentos de desamparo, la voz y la guitarra de Roque, ese formidable maestro naranjiteño amante de la Nueva Trova, o contemplar los emotivos paisajes del pintor y maestro del pueblo, Otoniel Morales. E igualmente ha constituido un descubrimiento el adentrarse en los privilegiados jardines de Clemente Morales, mago de la horticultura, quien puede hacer crecer entre rosas y azaleas, delicados albaricoques o exóticas nueces australianas.

Todo eso lo reflexiono a la vez que lo contemplo, Enrique, con esperanza, como igual contemplo por la ventana el árbol de jobos que sembraste en tierra de Naranjito. Y atenta a esa floración de tu árbol de jobos me viene a la memoria aquel cuento que escribiste a los doce años de edad, y me digo que cumpliste a cabalidad con los requisitos que el ancestral dicho árabe propone para alcanzar la plenitud de la hombría: *Sembrar un árbol, escribir un libro...* Sólo te falta, quizá, haber tenido un hijo—, pero no, no, que en eso te extralimitaste porque no te conformaste con uno, son miles los hijos que preguntan por ti.

Cuando canten "Maestra Vida"

(Cuento de Magali García Ramis en *Apalabramiento, Cuentos puertorriqueños de hoy,* selección y prólogo de Efraín Barradas, Ediciones del Norte, 1983).

No se asusten amigos relevistas: no voy atormentarlos, mediante el análisis que me propongo hacer, con sesudas teorías literarias sobre las estrategias narrativas presentes en el cuento "Cuando canten Maestra Vida" de Magali García Ramis. Mijaíl Mijalóvich Bajtín y compañía quedan encerrados en la gaveta del escritorio en espera de alguna mesa redonda, cuadrada o paralelipípeda por la cual puedan desfilar brillantemente, envueltos en sus jerigonzísticos oropeles.

Me acerco al texto de García Ramis en esta ocasión, sin pretensiones profesoriles, entusiastamente dispuesta a exponer por qué me emocionó esa historia y por qué la columna *Las solidarias compañeras "Huebsch",* recién publicada en este mismo espacio, comparte un sabor tan propio de la escritura *magaligarciana,* ese no sé qué que tanto me gusta y que intentaré describir.

Ese *no sé qué...* incógnita que debo develar para no ampararme en el regazo de la facilonga explicación impresionista. ¿Qué me sucede una vez franqueada la puerta del título cuando me instalo en la antesala que resulta ser el primer párrafo del cuento? Confieso que me sucede algo muy preciso: me doy cuenta de que se establece un tipo de pacto muy especial entre ese narrador y yo porque siento que se acortan las distancias y que el recuento fluye espontáneo, sin alardes, deslizándose desde esa antesala hacia las otras habitaciones interiores de la casa, y lo sigo, encantada, dejándome arrastrar por la voz del narrador-testigo quien toma la palabra por todos los personajes para dar cuenta de un trozo de vida; trozo de vida que tiene la virtud de conmover y a la vez evadir los peligros de un refocilarse en lapacheos sentimentales o cursis.

Mediando, como telón de fondo, los acordes salseros de la composición de Rubén Blades, "Maestra vida camará, te da y te quita y te quita y te da", el incidente que dramatiza García Ramis se desarrolla en una antillanísima calle de San Juan: la calle Sol. Nos colamos, por obra y gracia de las confidencias desenfadadas de la voz narrativa, enmascarada tras un "nosotros", en el bar de Lucas y allí nos aposentamos como uno más de los consuetudinarios clientes sanjuaneros. He ahí, creo, una de las claves de la eficacia del texto: el fenómeno de la "empatía" se da tan sutilmente, que el compartir las emociones y sentimientos de ese "nosotros" se convierte en un acto de gran naturalidad, nada forzado, producto de un tejido textual que ha ido obviando las distancias para apresarnos.

Así que hénos allí atrapados, inmersos en el ambiente bullanguero y caldeado propio de un fin de semana en esa parcela caribeña que se llama el Viejo San Juan.

El ritmo de la salsa se incorpora desde los inicios a la narración, no como mera alusión folklórica, sino que pasa a ser motivo estructurador del relato. A los acordes de *Maestra vida, camará, te da y te quita y te quita y te da,* la voz narrativa pluripersonal (término que tomamos prestado a Efraín Barradas, *Apalabramiento,* p. 122) se complace en describirnos el humildón bar sanjuanero en donde un grupo de amigos de ambos sexos, se reúne a partir de los jueves: "La Esperanza no tenía mesas ni sillas, sólo una barra larga, una vellonera, tablillas llenas de botellas, latas, copas y santos y cuatro puertas enormes que abrían, dos al callejón, dos a la calle Sol, y ahí nos apiñábamos, recostados de las entradas o de los carros estacionados en frente, y jueves, viernes y sábado en la noche, nos desquitábamos de la caraja vida con la salsa, con Lucas y con las frías". Percibimos cómo en el transcurso de las diez páginas de que consta el cuento, desfilan en ese bar pobretón, en donde la cafrería y la salsa se abrazan al compás de "Maestra vida", unos puertorriqueñísimos personajes, padecientes y dolientes que corean salsudos estribillos por no llorar y que se desquitan de la caraja vida que les ha tocado vivir en la burundanguería colonial en donde la órden del día es el desempleo, la vivienda escasa, la explotación, las drogas, el machismo, entre otros males.

Así que entre carnes al pincho, cervezas y velloneras, el grupo celebra tanto los fracasos como las pequeñas esperanzas, bailando y cantando a voz en cuello tonadas de Blades o rítmicas estrofas popularizadas por el salsero Héctor Lavoe: "¡Cuándo llegará el día de mi suerte, sé que antes de mi muerte seguro que mi suerte cambiará, pero cuándo será...!"

Y en estas celebraciones de evasión, el tono festivo de los ritmos antillanos se opaca, se diluye, para cobrar un

sentido trágico-fatalista. Intuímos, sin intromisiones explicativas del narrador, cómo el ritmo afro-antillano se reviste en esta escritura de variadas connotaciones. No es ya el decorado para el "gufeo" gratuito, sino el desahogo agridulce de tanta desesperanza. Es Lucas, el dueño del bar, quien oficia viernes tras viernes, detrás del mostrador, la misa de exorcismos de estos fracasados, quienes aún luchan y esperan algún cambio en su maestra vida, *esa cabrona maestra, camará, que te da y te quita y te quita y te da.* El narrador logra transmitir a través de la apropiación del lenguaje propio de ese grupo, toda la frustración de unas vidas que se tambalean entre la inseguridad económica y la falta de orientación colectiva. Por ello sólo les resta el escape a ese rincón entre la calle Sol y un callejón, en donde al menos sienten el calor del grupo de bohemios que se reúne devotamente para celebrar la maestra vida, tan huidiza y tan concreta, tan cercana y tan lejana, tan tacaña y tan generosa. Y el sacerdote oficiante, ese Lucas, confesor de manga ancha, quien conoce las miserias y los sueños de sus fieles feligreses, se gasta, antes de morir, un gesto de suprema generosidad para con ellos: contrata *toda una orquesta de verdad, con doce músicos engabanados de blanco con camisas verdes de brillo* para que sus parroquianos bailen en grande aunque sea una sola noche: "Muchachos, esto no será el Hilton, pero se les quiere. Ahí les dejo la orquesta para el viernes social. Tuve que irme a N.Y. El médico me dio tres meses y quiero ver a los nietos. No se preocupen, las cosas no se pueden poner peor de lo que están. Piensen en Lucas cuando canten "Maestra vida".

Y en ese gesto generoso de Lucas vemos una de las pocas dádivas de la maestra vida para con aquellos marginados. Y es justo en este punto, cuando creo también poder ver, al fin, *ese no se qué* que me obsesionaba al comienzo:

sin estridencias, casi a *sotto voce,* la voz narrativa ha
logrado comunicarnos una infinita compasión, una
auténtica simpatía por la desgarrada humanidad que
describe y cuya imagen puede llegar hasta nosotros
gracias a la sensibilidad de una narradora puertorriqueña
de hoy.

Las anónimas Lolines

*A mis compañeros
exploradores de fondas
riopedrenses: Susan, Damari,
Jaime, Ruth, Rubén, Ani,
Mercedes, y a Pedro Juan,
Ana Lydia y Robert.*

Cuando doña Lolín empezaba en la trastienda de su come y vete a sofreír las especias, aquel olor inconfundible a cilantrillo y culantro del monte invadía el espacio cual saeta seductora de narices en vilo. A eso de las nueve daba inicio al sacrificio de las yerbas sobre un tablón curado de espantos y su diestra mano en esos menesteres hacía tremendo picadillo con pimientos, ajíes dulces, cebollas, jamón de cocinar, culantro, cilantrillo y hasta orégano fresco, sin necesidad ¡oh artefactos de la era espacial! de un *food-processor*... Cada miércoles me descolgaba inevitablemente por allí cuando iba de paso a peinarme al salón que quedaba justo al lado de la fonda de urbaniza-

ción que doña Lolín atendía con su marido sesentón, dechado de autoritarismo malhumorado. Yo me asomaba por encima del mostrador que daba a la parte trasera y muy cortésmente la saludaba, disimulando mi curiosidad (por no decir averiguamiento) que consistía nada más y nada menos que en palpar con la mirada los guisos del día... Porque han de saber que en todo aquel predio urbanístico la fama de guisadora exquisita de doña Lolín cundía y casi estoy segura de que sobrepasaba las fronteras Trujillanas.

Descubrí todo ese mundillo de la trastienda del come y vete, gracias a mi peinadora, quien en una ocasión, en un arranque de sublime éxtasis, sorbió el vientecillo que entraba por la recién abierta puerta del salón y gritó jubilosa: "¡Ahh... divino, divino... hoy hizo salsa de carne con spaguettis...!" ¿Cómo a tal distancia podía ella distinguir con asombrosa precisión el manjar del día? Así que, incrédula, le exigí pruebas de su parasicologismo culinario y ella, castigándome con su más compasiva mirada ante mi crasa ignorancia, respondió sin vacilaciones: "Pero chica, ¿no hueles la albahaca?" Mi sapiencia yerbística (¡ojo, no se malinterprete, yerbas culinarias, s'il vous plaît!) quedó humillada a tal grado que metió el rabo entre las patas y fue a asentarse en el más tímido de los silencios. Pero, en el ínterin, como quien no quiere la cosa, mi herido ego se dio a la tarea de husmear la brisilla portadora de albahaqueros aromas y, como sabueso que, detenido en medio del bosque, intenta olfatear el rastro de la plateada zorra escurridiza, así mis narices se zambulleron en busca de las aromáticas oleadas de la albahaca perdida...

A partir de ese día, y, guiada por las acertadas profecías de Rosalina, me entrené en las artes olfativas, portadoras de tan gratas fragancias, nunca aburridas y siempre

llenas de misterio y ambigüedad. ¿Cuál código odorífero
debía descifrar ese miércoles? ¿La feliz alianza del cilan-
trillo con el orégano brujo o el maridaje de ajos con perejil
y pimienta? ¡Ah, los secretos turbios de aquella genial
cocinera puertorriqueña! Así aprendí a admirarla y a
compadecerla, siempre detrás del fogón de gas, ajetreada,
yendo y viniendo, igual que el número sesenta y nueve
para arriba y para abajo, ora picando, ora sazonando, ora
meneando las entrañas de los ollones mientras el refun-
fuñón de su marido le gritaba las órdenes que debía
preparar a los clientes.

Sí, porque a eso de las 11:30 se formaba tremenda
barahúnda: de todo tipo de carros se precipitaba una
humanidad hambrienta que portaba tamañas friamberas
que doña Lolín debía colmar. Señoras elegantemente ves-
tidas, taconeando apresuradamente, se colaban por la
parte trasera de la fonda para indagar con el tono de voz
más melifluo: "¿Y qué tiene hoy doña Lolín?" ¡Ah los
suspiros emborronados cuando la respuesta contenía los
platillos preferidos: piñón, mechada o gandinga! Y ni se
diga de los maridos enguayaberados que empujaban sus
friamberitas, diciendo en tono casualote: "Guárdeme del
mondongo el sábado". Y mientras, tanto, la impertérrita
doña Lolín, más seria que un chavo prieto, cucharón en
mano, distribuía a diestra y siniestra su obra maestra con
el aplomo y el *savoir faire* de un director de orquesta de
cámara frente al más exigente público en Carnegie Hall.

Me encandilaba, sin embargo, ver al grandullón del
marido, dando esporádicamente un paso aquí y otro en
Melilla, más ufano que Liberace al terminar un concierto,
cuando abría la caja registradora para cobrar, orondo
cual hipopótamo ahito de agua cada vez que alguien
alababa el especial del día y él aseguraba que "*aquí todo lo
que hacemos es bueno*". ¡Ah, qué indignación me sacudía

al ver aquella apropiación ilegal agravada del trabajo de *gourmetería criolla* de una super cocinera, y más aún, cuando el robo se perpetraba con tan indecente desparpajo!

Quizás de allí nació el obsesivo rito que repetiría cada vez que visitaba restaurantes, fondas o friquitines de comida criolla y que estribaba en mi incursión furtiva a la trastienda, a aquella sagrada capilla en donde estaba segura de encontrar anónimas Lolines, esas guisanderas profesionales que nunca reciben propina, pese a ser las estrellas del drama culinario. Siempre recuerdo la primera vez que lo hice en un encantador lugar en Barranquitas: asomé mi cabecita por la puerta del vedado templo y muy efusivamente alabé el arroz con habichuelas frescas que acabábamos de paladear. La sacerdotisa me miró un tanto extrañada ¿caprichos sanjuaneros de señoras turistas? Pero fue tanta mi sinceridad que finalmente la maga desechó su desconfianza y hasta me reveló su secreto: cantidades industriales de cilantrillo y culantro del monte le daban aquel toque diferente, único, a aquel divino matrimonio portador de tanta frescura colorada.

Cuando me mudé de los predios urbanísticos en donde doña Lolín imperaba, sentí por adelantado la nostalgia de la cual habría de ser víctima. Atrevidilla, antes de partir, le espeté las tres preguntas que carcomían mi materia gris: "¿Le gusta su propia sazón doña Lolín?, ¿Cuándo se coge unas vacacioncitas?, ¿No se cansa nunca?" Ella, más Séneca que Séneca, encogió los hombros y comenzó a picar tremenda gandinga atesada. Elocuente respuesta, me dije, ni Katherine Mansfield en sus mejores tiempos la hubiera ideado.

Así fue como terminó mi último monólogo con la superguisandera: siempre la recordaría, no sólo por haberme hecho crear conciencia de la calidad de su trabajo des-

valorizado, sino también, (seamos sinceros), porque echaba de menos sus guisos, sobre todo, un domingo de esos cuando usted, harta de lo doméstico, decide salir en busca de un pollo o de una pizza salvadora. ¡Ah, si doña Lolín abriese los domingos!, rumiaba egoístamente al traspasar los umbrales de la pizzería... ¿Sería por efecto de la rumiadura que el verbo se hizo presencia? Créanlo, frente a mí, la cara larga de doña Lolín se inclinó para decirme un: *"¡Vaya, tanto tiempo, ya no se deja ver por allá...!"* Ni Scheherazada después de las novecientas noventa y nueve noches de mal dormir hubiese parpadeado tanto como yo lo hice: ¿espejismos domingueros?, pensé, porque me era inimaginable que la reina de la *gastronomía criolla* estuviera en aquel antro pizzero... Atónita, sólo acerté a decir torpemente: "Pero, y ¿qué hace usted aquí...? *"¡Lo mismo que tú mija, cogiendo fresco!"* Y se echó a reir con tanto gusto que su euforia me contagió y terminé no sólo con tremenda pavera, sino que acto seguido la agarré por el brazo y la obligué a sentarse mientras le gritaba al mozo con alegría: *"¡Una combinación mediana y dos cervezas de barril!"*

Aproximación a tallo de hierro
o dialogando con vivos y muertos

Para Dana

Entre hipérboles y risotadas, corre la leyenda de que
hasta en Tombuctú puede usted, exótico turista borin-
cano, inclinarse sobre la atractiva artesanía que un
nativo exhibe con orgullo y, de pronto, por no se sabe cuál
prodigio, el hosco indígena le salta al cuello para gozosa-
mente revelarle que él es de Cataño y que hace sólo dos
años que deambula por Malí, claro está, después de haber
pasado la salsa y el guayacán en Marrakech y de haber
atravesado durante mil y una noches Tademait para
finalmente poder lavarse los polvorientos pies en Niamey
antes de seguir, ¡oh rueda del destino!, hacia la tombuc-
tuana región en donde los dátiles, la sal, el calor y la cola
se cuajan en perfecta sinestesia palesiana.

Examinaba toda esa fabulación insular mientras, son-
riente y dicharachera, desfilaba entre amigos irlandeses
por las concurridas calles de Albany un sábado, víspera

de San Patricio. Muy a sabiendas me inscribía en la leyenda puertorra que nos otorga el don de la ubicuidad, porque ¿qué hacían dos Spiks algo enanos, aplanando las calles de Albany en un desfile de talludos descendientes del mítico irlandés Cuchulain? ¿Cuál azar nos arrojaba al seno de aquella jubilosa parada y nos permitía saludar, agitanto manos y brazos a diestra y siniesta, a los curiosos habitantes de Albany que se asomaban a balcones, plazas y plazoletas o se apostaban a lo largo de las aceras? Mi barbudo compañero, portador de un soberbio clavelón verde, y esta servidora, con su pícara gorra esmeralda, no éramos precisamente larguiruchos hijos de Erín, aunque nos paseáramos entre ellos por obra y gracia de la simpática invitación que el novelista William Kennedy, hijo predilecto de Albany, nos hiciera luego de haber asistido a un congreso de escritores puertorriqueños que él mismo organizara.

La experiencia durante ese imprevisto encuentro con un grupo étnico que celebraba su gran fiesta tradicional de San Patricio me hizo corroborar una vieja y manida verdad: la del instante privilegiado, cuando intuitivamente usted se integra a un grupo al que no lo unen necesariamente lógicos y objetivos razonamientos, pero al que se siente atraído por no sabe cuál impulso emotivo o cuál subterránea simpatía. La comunión, aunque fugaz, deja huellas en el recuerdo. No son necesarias ni siquiera las palabras, bastan las miradas, las sonrisas, o por ejemplo, el graciosísimo gesto de recibir sobre el hombro izquierdo, a la hora del brindis del bohemio, entre banyos y cantos folklóricos, el toque de un mágico bastón nudoso que lo convierte, ¡oh portentos de la caballería andante!, en honoríficos hermanos de irlandeses!

Aguijoneada por la curiosidad de conocer un poco más sobre aquel clan, decidí leer *Ironweed* (traducida por Ana María de la Fuente, Seix Barral, 1984) una de las tres

novelas del ciclo que William Kennedy ha escrito sobre
Albany. Ya el comentario de Saul Bellow, caracterizando
al protagonista Francis Phelan como "a traditional
champion, the fated man, a type out of Icelandic or Irish
Epic", me daba un indicio de los avatares que prevalece-
rían en la narración. Y ciertamente resulta un paladín
predestinado de alguna epopeya celta, el ex-pelotero de la
triste figura Francis Phelan. Una vez completada la
lectura del texto, pese al fracasado devenir existencial de
este descendiente de irlandeses y a su errático deambular
por las entrañas de su ciudad natal, la imagen de Phelan
se yergue dura, pertinaz, como la planta de tallo largo y
flores azul púrpura que lo simboliza. La voz narrativa
logra configurar la compleja dimensión de héroe degra-
dado de Francis, al reconstruir las contradictorias cir-
cunstancias de este padre de familia, quien había comen-
zado a descollar brillantemente como jugador de grandes
ligas. Maestra en decoro, la voz narrativa disimula su
compasivo acercamiento a este ser marginado —alcohó-
lico vagabundo acuciado por múltiples complejos de
culpa— y logra captar mediante la técnica esporádica de
la retrospección los momentos claves que arrojan alguna
luz en el atormentado mundo interior del otrora prome-
tedor atleta.

En los inicios de la narración, atravesamos junto a
Francis por el cementerio de Albany una tarde de octubre
de 1938. Lo vemos verter tierra sobre tumbas, chiripa que
ha conseguido por corto tiempo y que le dará algunos
dólares para sobrevivir y comprarse alguna botella de
whiskey barato. Lo interesante de este comienzo estriba
en la utilización que el narrador hace de la forzada
peregrinación de Phelan por las tumbas de antiguos
conocidos y familiares. Un tipo de diálogo fascinante se
establece entre ciertos muertos allegados y el vagabundo.

Estas escenas dejan entrever algunas de las causas del terrible sentido de culpabilidad que lo atormenta. El narrador logra jugar con las dos dimensiones, sin necesidad de cambiar el tono, con la misma naturalidad que hasta ese momento había prevalecido en las conversaciones con los vivos. Por ello resulta efectivo el manejo de dos realidades que no se yuxtaponen para contrastarse, sino que se integran en el discurso literario. Esta particular característica de la ficción nos recuerda la obra de Juan Rulfo en donde también se entretejen las voces de los muertos para devolvernos una narración que fluye sin melodrama ni aspavientos. En el caso de la obra de William Kennedy, no obstante, platican no sólo los muertos, sino que un elemento diferente se añade: la convergencia de dos planos ficticios en un mismo espacio narrativo, al darse el caso de que Phelan vivito y coleando, charla con los muertos que lo obseden.

El balance de la vida de Phelan arroja un saldo de experiencias fatales, de circunstancias azarosas que lo van hundiendo en el pesimismo y la desesperanza. Porque Phelan es un asesino: ha matado en varias ocasiones, no por gusto, sino porque las situaciones se han conjugado para que su brazo —ese brazo de beibolista certero— se alce contra otros seres humanos, también víctimas del medio social. ¿Qué terrible fatalismo, por ejemplo se precipitó sobre su vida el día que dejó caer al suelo a su hijo de sólo trece días? ¿Por cuál horrorosa injusticia se vio impelido a matar de una pedrada a un rompehuelgas, víctima éste también de la injusticia de un sistema que lo obligaba a una actividad tan deshonrosa? ¿De dónde surgía esa incontrolable violencia que de pronto lo cegaba, haciéndolo asesinar bajo un puente a otro vagabundo semejante a él? He aquí, a nuestro juicio, la gran interrogante que el excelente personaje de Phelan

plantea: hay conductas que no logran explicarse, aun haciendo acopio de todas las razones que pudieran acumularse para justificarlas, porque una resquebradura permanece siempre en lo más recóndito del alma humana que escapa a la fácil demostración de posibles causas y efectos. El mismo protagonista, con lucidez extraordinaria, al examinar hasta el último de sus fallos de carácter se dice: "A mí no me hundió la muerte de Gerald. Ni la bebida, ni el béisbol, ni tampoco mamá en realidad. ¿Qué fue lo que se quebró, Oscar, y cómo es que nadie dio nunca con la manera de repararlo?"

Al dramatizar con acierto la complejidad de este personaje, el autor de *Ironweed* se hace eco de lo que George Lukacs comentaba en el prólogo de su libro sobre *Balzac y el realismo francés* cuando el crítico marxista señalaba que los personajes de los buenos novelistas, una vez que han germinado en su imaginación, adquieren una vida independiente de su creador y al desarrollarse en una u otra dirección padecen la suerte que les ha sido prescrita no meramente por *la dialéctica interna de su existencia social, sino también por la dialéctica interna de su vida sicológica.*

De Tibes arriba a Tibes abajo

*Para doña Carmen Filippi, hacedora
de cuentos y Mirna Iris, atenta oyente.*

¿Quién no ha tenido su cuento favorito guardadito en el archivo más coqueto de la nostalgia? Aun aquellos que portan la máscara de la más feroz reciedumbre o esos que fingen de zaheridores profesionales —sarcásticos, satíricos, mordaces— acarician, cuando no se les ve, el nebuloso recuerdo de aquel fascinante relato que los instalaba en otra dimensión en donde la magia todo lo podía.

Los falsos intelectualismos, esos que nos obligan a adoptar poses escépticas a cada paso por miedo a parecer "credulotes", "bonachones", "debiluchos", "sananos", "infantiles", han creado unas especies temibles entre ciertos sectores de nuestra *intelligentcia*. A veces tememos confesar, en el transcurso de una sesuda cháchara, que aún leemos no solamente cuentos de hadas, sino hasta a Tapón y a la Pequeña Lulú y ¡ay de aquel que inge-

nuamente ose hacerlo porque al instante caerá cual
fatídica guanábana, en *Cheo's page!* ¡Qué ignominia!
¿Lorenzo y Pepita? ¿Benitín y Eneas? El *estasajamiento*
inmediato, la peladumbre inmisericorde no se hará
esperar ante tal frivolidad. —"¿No les dije que es una
mediocre?, susurrará el chef de camarilla, claro está, una
vez dé usted la espalda, ¡y que leyendo muñequitos a estas
alturas! Entonces el pelador coro, al unísono, alzará
solemnemente las cejas mientras su director, con displi-
cencia, acariciará el lomo rechoncho de la más reciente
novedad literaria adquirida.

Por mi parte confieso que he vivido (excúsame Pablo
Neruda), vivo y viviré enamorada de *Las mil y una noches*
y de la comparsa de brujas, hadas, duendes, genios y
geniecillos que poblaron mi infancia y la hicieron muy
feliz.

Tanto es así que en este verano hice que mi madre,
nonagenaria lúcida e imaginativa, me recontara el cuento
que más me había fascinado a los siete años y, que conste,
el tal cuento no era importado, sino genuino del país por lo
que ni Perrault ni los Grimm, ni Andersen guisaban en el
asunto. Era, al decir de mi madre, una historia verídica de
su barrio Tibes y le constaba absolutamente su veracidad
puesto que ella misma, en cierta medida, había tomado
parte.

Quería volver a escuchar el cuento sobre el legendario
padrino Felipe Filippi porque transcurría en ese mágico
barrio ponceño llamado Tibes. Desde pequeña, escuché
tantas anécdotas, leyendas, fabulaciones sobre el lugar,
que su imagen quedó guardada en una urna muy especial
a prueba de los proyectiles que la violenta realidad insular
nos bombardea a diario. Cuando se dieron a conocer los
hallazgos arqueológicos que allí se hicieron y se habló del
eventual establecimiento del Centro Ceremonial Indí-

gena, me dije en ese entonces que sólo podía haber sido allí
y sólo allí que se hubiera descubierto uno de esos míticos
centros ceremoniales de los indios *igneri,* quienes se
aposentaron en el rico valle de Tibes en los primeros siglos
de la era cristiana.

Haga el favor de acompañarme por un momento al
sombreado valle de Tibes— los higüeros, el capá prieto, el
capá blanco, los tamarindos, la Moca, comparten, entre
otros muchos árboles, la ingrata tarea de escudarnos del
sol. Atraviese el puentecillo que ha de permitirle contem-
plar el río Baramaya, aún hermoso, pese a los estragos de
las sequías y otras calamidades, y lléguese, bordeando
senderos umbrosos, hasta la inmensa explanada —el
impresionante centro ceremonial— rodeado por hileras de
piedras que en cuasi perfecta simetría sirven a manera de
muro demarcador. La visión es fascinante. Y resulta más
fascinante aún cuando usted se entera de cómo fue que
esas ruinas resurgieron; por cuáles misteriosas vías
nuestros ancestros hicieron sentir su presencia en aquella
sagrada tierra hasta lograr que los parques sepultados
vieran de nuevo la luz del sol.

Y es justamente en este punto cuando magia y realidad
se maridan y ya no sólo contemplamos un fenómeno
arqueológico mensurable, sino que rozamos esa abismal
dimensión en la que el mito se aposenta y duerme su sueño
encantado... Porque cuéntase que Don Luis Hernández,
vecino del lugar, quien se dedicaba a producir carbón,
solía construir sus carboneras en el valle. Había de pasar
por ello largas noches vigilando las hogueras. Fue
durante esas vigilias cuando los extraños fenómenos
comenzaron a manifestarse: así que ruidos anómalos,
sombras fantasmagóricas, voces que repetían su nombre,
sueños en donde hacían su aparición indios, en fin,
visiones reveladoras de aquel oculto secreto arqueológico,

unido a los constantes hallazgos de piedras y objetos con
caras y figuras labradas, nutrieron su creencia de que
aquel lugar era zona sagrada indígena. Muchos creyeron
que Don Luis deliraba, que las llamadas "visiones" de las
cuales tanto hablaba eran producto de una mente trasta-
billeante. Más aún, cuando se comentaba por el barrio que
el obsesionado visionario se dirigía por las noches al
centro del valle y allí bailaba extrañas danzas rituales.

Gracias a esas alucinantes experiencias algunos estu-
diosos se interesaron en la región. Dícese que en una
ocasión, al hallar unas caras en piedra bien labradas, Don
Luis las llevó a casa de un familiar en la Cantera: el azar
objetivo permitió que allí se pusiera en contacto con unos
amantes de la arqueología quienes sí se preocuparon por
explorar el fenómeno más a fondo. Luego, durante las
llamadas inundaciones de Loíza, la naturaleza se encargó
de desnudar el valle, haciendo brotar a flor de tierra el
escondido tesoro de los Igneri.

Los ponceños no deben dudarlo: Tibes es la zona
encantada de ese caribeño sur. Y si no, que lo diga el
Padrino Felipe Filippi, quien, cruzando solito por esa
misma llanura en una noche de luna, presenció, justo en el
lugar en que se decía que había un entierro, una triple
metamorfosis, tan y tan sobrecogedora que la de Kafka se
queda chiquitita... Entre calenturas de frío y crujir de
dientes contaba el tío que... Pero, bueno, algún día narraré
la historieta con todos los hierros, inclusive con el
ensoñador incipit de "Había una vez y dos son tres" y
¡eureka, que por fin arribo a la desembocadura de colorín
colorado que este cuento está acabao!

Nota: Queremos hacer constar nuestro agradecimien-
to al director del Centro Ceremonial Indígena de
Tibes, señor Ramón Ríos Delgado, por su
cooperación.

Filo de Juego

Cuando, en una ocasión, una intrépida estudiante se me acercó, blandiendo cual estandarte victorioso, el manuscrito de un libro de poesía que acababa de terminar, se me apretujó el corazón y se me encogió el cerebro al imaginarme la pregunta que habría de zamparme y que de hecho me zampó: "¿Dónde, dónde podrán publicarme esta obra?" Esperaba ansiosa de mi boca las aleccionadoras palabras que le descubrirían el cachendoso mundo de las publicaciones... Imagino que la pobre ya se veía entrando y saliendo de casas editoriales, aceptando y rechazando proposiciones, ajetreada, entre carta y carta, y eso aumentaba mi congoja. Allí, erguidita, ansiosa y esperanzada, la aprendiz de poeta aguardaba a que la sabiduría de ese mundillo libresco fluyera por mi cejijunta boca. Momentos como ese a nadie se los deseo: se convierten en lapsos de dolorosa epifanía cuando a ese ser entusiasta e inocente hay que cantarle bajito un "bájate de esa nube y ven aquí a la realidad"... ¿Cómo, cómo explicarle que en este país publicar es una tarea de titanes, de mártires, de masocos heroicos que tienen que realizar

mil y un malabarismo para poder sacar a la luz a sus
criaturas? ¿Cómo explicarle que aun los escritores esta-
blecidos pasan las mil y una noches desvelados, cogi-
tando cómo deshacerse de esos manuscritos que duermen
el sueño de los justos en las entrañas de una gaveta?
¿Cómo explicarle que las contadísimas editoriales res-
ponsables también a veces se las ven negras para poder
cumplir con sus compromisos y subsistir?

Si para aquellos que tienen conocimiento del medio les
es difícil salir adelante, qué será para un debutante
ingenuo e idealista. Muchos con talento, al darse tantos
tropezones con la realidad, hacen mutis y, asustados, se
encuevan para seguir acumulando manuscritos a lo
Kafka con la esperanza de tener algún día a un Max Brod.

Hace escasamente un año un miembro del Comité de la
Middle States cuya tarea consistía en investigar, entre
otros asuntos, las oportunidades que el recinto universi-
tario riopedrense ofrecía a los profesores que a su vez eran
creadores, me citó para hacerme una entrevista y entre
sus preguntas surgió el inevitable requerimiento: ¿Se les
facilita de alguna manera medios para ayudarlos en su
tarea creadora? ¡Ah el descargue de mi voz indignada, de
mi voz convertida en las voces de todos aquellos que
tienen que robarle tiempo al sueño o al descanso para
poder engendrar una línea, un párrafo, una cuartilla...!
Así que, como cohete impelido por un poderoso reactor, le
caí encima para hablar por un tubo y siete llaves sobre los
sacrificios de los escritores-profesores, recalcando, sobre
todo, la ausencia de incentivos que alienten la creación. Ni
se les provee de tiempo y mucho menos de medios.
Porque... ¿no es la Editorial Universitaria una dependen-
cia esclerotizada que clama, ha largos años ha, por
nuevas aperturas? ¿Dónde están las revistas que, fomen-
tan la escritura creadora y no meramente el trabajo

académico? Actualmente existen algunas publicaciones
de corte académico que publican exclusivamente trabajos
de investigación y en donde, con raras excepciones, se
incluyen muestras de creación literaria. Luego, verá
usted, ¡gran ironía!, cómo la universidad se lucra con el
prestigio diz que de sus "profesores-creadores". Y esa
situación que señalamos vale para todas las ramas del
arte: pintura, música, teatro.

Y repito, si esto ocurre en aquellos niveles en donde se
espera una situación más llevadera, imagínese qué ocurre
en las esferas de aquellos otros que inician su peregri-
nación hacia la meta soñada de su primera publicación.

Por ello, tras casi dos décadas de estar enseñando en el
Recinto de Río Piedras, me parece loable la proeza de un
grupo de estudiantes creadores de la Facultad de Huma-
nidades quienes publican por esfuerzo propio el tercer
número de una revista de poesía titulada *Filo de Juego*.

Ya es, de hecho, una gesta heroica en este medio,
perseverar en la publicación de una revista, sobre todo, de
poesía. *Filo de Juego*, a mi juicio, representa en estos dos
últimos años una esperanza: pese a todos los obstáculos de
un medio hostil, unos estudiantes con sensibilidad y
talento se han unido para sacar adelante su producción
artística, valiéndose de sus propios medios.

Trabajo manual, portada e ilustraciones surgen de un
esfuerzo colectivo. La junta editora, compuesta por Rafael
Acevedo, Belia Segarra, Juan Carlos Quintero, Israel
Ruiz Cumba y Mario Rosado, se une a un nutrido grupo de
colaboradores de la misma facultad para completar un
modesto tomo, imaginativo y rebelde.

No soy (¡líbreme Dios!) crítica de poesía, sino una simple
lectora, sin pretensiones, a quien le gusta leer versos
porque admira, ante todo, el poder de síntesis de los
buenos vates: decir lo más con las menos palabras

posibles, aspiración a fin de cuentas de un buen cuentista,
según Julio Cortázar. Y en *Filo de Juego* encontramos
buenísimas líneas, de una ambigüedad tan sugeridora
que abre el abanico de múltiples interpretaciones.

El volumen II, núm. 1, que acaba de aparecer, comienza
con la dedicatoria siguiente: "A los enemigos, a la política
exterior de U.S.A., y/o ambas cosas". No podemos, debido
a las limitaciones de espacio, reseñar todas las colabora-
ciones. Vale decir, sin embargo, que la participación de las
féminas es notable: Belia Segarra, Maira Santos, Airlyn
Vázquez, Zoé Jiménez Corretjer, Yolanda Ruiz Moreno,
Michele Dávila y Amarylis Dávila arremeten con todos
los hierros. A modo de ejemplo, véanse los versos de Belia
Segarra:

> Miente quien desmienta este presente de uñas largas,
> quien ignore devorar su pordiosera sombra
> al filo de la media noche.
> ¿Quién vestirá al sanguijuela cerebro
> para ir al fondo de las cosas en su cuerpo?

Y, como fanática de la luna, no puedo menos que sonreír
ante el desenfadado y juguetón canto de Israel Ruiz
Cumba a la cómplice de Drácula:

> La luna está llena.
> No tiene preferencias sexuales
> pero debe ser hembra, cómplice convicta
> de los desenfrenos sanguíneos de Drácula;
> de su amor por iluminados cuellos.

> La luna es hermana gemela de la sangre
> o su única prima rica y peligrosa, es
> el primer amor tormentoso del Hombre Lobo
> (triste de tanto bosque, de tanto pelo inútil).
> Y es dueña sin pagar impuestos

de la codicia de los gatos enloquecidos,
del mito cinematográfico de los coyotes insomnes.

Tras continuar trazando el curriculum vitae de doña
Luna, el poeta termina diciendo:

Es una lástima admirable que se haya casado
con el Apolo II después de vieja y eléctrica.

Felicitamos al grupo muy sinceramente y les deseamos
larga vida "revistal".

Recetario para una despedida

¿Qué puedo, me devanaba los sesos, legar en este adiós postrero, a todos aquellos fieles feligreses de este santuario que se ha llamado, se llama y se llamará, *Relevo*? Tras dos noches insomnes, porque a la tercera por fin logré dormir, tuve una visión iluminadora: caminaba entre divinos prados de Yerba Luisa, Albahaca, Menta y Curía y recogía para no sé quién, canastas, canastillas y hasta "shopping bags" de olorosas hojas. A lo lejos se podía divisar una siniestra cortina de humo, tejida con gases verdes, grises y amarillentos e iluminada profusamente con las tradicionales bombillitas navideñas. ¡Zas!, me dije al despertar, ¿por qué no ofrecer un regalillo de recetas yerbísticas para combatir algunas de las plagas que deja a su paso el fiestón ininterrumpido que resultan ser las navidades puertorras? Así que, en vez de subirme a los cerros de Ubeda para sesudamente disertar sobre la cuadratura del círculo, decidí reunir algunos consejos prácticos que me agradecerán, claro está, si les funcionan...

Introito: de cómo combatir dos tipos de asalto

El que más y el que menos, hállase, en una noche nada oscura, a la merced de cuadrillas estratégicamente agazapadas tras portones, marquesinas, escaleras y otras dependencias del sagrado recinto hogareño, listas para, al unísono, "esgañitarse" con aquello de "¡Abreme la puerta, ábreme la puerta...!" y otras lindezas más. Usted, como buen anfitrión, ya estará bien apertrechado para lidiar con la invasión. La gama de mata-hambres puede oscilar desde las consabidas galletitas Ritz hasta las más sofisticadas morcillitas, frituras, guineítos en escabeche o los salvavidas pasteles... De eso, no tenemos duda. Ahora bien: ¿qué debe ofrecer de beber a esos pantagruélicos asaltantes? Prevenga las descomposiciones estomacales, agruras, espasmos gastrointestinales, posibles flatulencias (¡qué horror!) de sus comensales, ofreciéndoles el *Mojito Cubano*. De paso, también combate la descomposición de su bolsillo y se libra no sólo de la capitalista inflación, sino también de ciertas ventosidades desagradables que pueden contaminar aún más su ya contaminado espacio vital. ¡Qué whiskeys caros, ni vodkas, ni ginebras, ni ocho cuartos! Consígase un buen mazo de Yerba Buena, macérelo ligeramente en el pilón, añada ron, limón y algún tipo de Cola efervescente. Agite bien y sírvalo con hielo. Exótico, divino y anti-bombardero.

Recuerde, querido asaltado, que existe cada especie de asaltante que da grima. Están aquellos que sólo se atragantan y que buscan, ipso facto, los ricos triglicéridos y se hunden gozosamente en el lapacheo de la grasa. Luego comienzan, a eso de las dos de la madrugada, a emitir sus eructos lastimeros porque la úlcera, el duodeno o la hernia se han alebrestado y sus mandibulitas no pueden seguir triturando las gourmetadas que usted,

graciosamente, ha puesto ante sus traviesos dedos. Para
esos lambíos, tenga usted de antemano un té de la
siguiente panacea: Manzanilla, un poco de Anís Estre-
llado, Menta y Yerba Buena. La Albahaca también vale
en estos casos. Ponga en un tazón las yerbas (si no las
tiene frescas, lo cual ocurre en la loza, recuerde que todo
eso viene en sobrecitos de té y que los puede conseguir en
farmacias o tiendas naturistas). Vierta agua hirviente
sobre los sobrecitos u hojas. Tape y deje reposar de cinco a
diez minutos. Una vez ingerido, los efectos calmantes se
harán sentir de inmediato pues le ha brindado usted al
grandísimo *glotón*, bajo forma de *infusión*, los mejores
digestivos que la Madre Naturaleza ha parido.

Hay un segundo tipo de asalto navideño que le puede
llegar vía un Magnum, escopeta recortada, pistola o sabe
Dios cuál nuevo artefacto. Mi humilde sapiencia se
declara incapaz de combatir con estas particulares armas
yerbísticas tal eventualidad. Pero, al menos, se me ocurre
ofrecerle a la víctima, tras tan traumática experiencia, un
té que le devuelva parcialmente la calma. Sé que *post-
asaltum* ciertos síntomas persistirán, tales como: tem-
blores, angustia, sudores y ansiedades. Tome la tisana de
la felicidad, cuya receta aparece en la tercera parte de este
recetario. Se acordará de mí y de Maurice Mességué.

Kyrie y Gloria: de cómo espantar a las indeseables mongas, monguitas y otras etcéteras diciembreras

¡Ay, las malas noches se hacen sentir prontamente
como callo macerado por bota opresora! Un estornudillo
aquí, otro más allá, la tosecilla que se encampana pese a
los represivos carraspeos y ¡pum! el caudaloso río de una
nariz que se niega a cerrar las compuertas de los flujos
mucosos. Ante tal desastre, haga un alto. ¿Ha tomado la

vitamina C necesaria? ¡Por Dios, deje de estar consumiendo jugos enlatados! Cómprese sus chinitas, toronjas o limones y pase el trabajo de exprimirlos. Pero, claro, si usted por vagancia no ha protegido su sistema inmunológico, he aquí algunas recomendaciones del célebre naturista Maurice Mességué: "Antaño, cuando había peligro de peste o de lepra, se hacía un gran consumo de hierbas aromáticas, en unturas y en tisanas y no era tonto el método. Hoy, cuando llega la gripe, no tenemos más que ... antibióticos. Afirmo que se puede preparar perfectamente el organismo para resistir las epidemias mediante un consumo regular de hierbas antisépticas y, concretamente, *Tomillo* y *Serpol*". El *Tomillo* ("thyme" en castellano antiguo...) se puede conseguir con facilidad en tiendas naturistas y supermercados. Prepare una buena infusión con un puñado de *Tomillo*, a la que puede agregarle hojas de Menta. Sazone el té con miel y unas gotas de limón. Claro está, si usted como buen puertorro repite incrédulo: "¿Tomillo? ¿qué es eso? En mi barrio nadie lo conoce". Entonces opte por el Jengibre que de acuerdo con el doctor Esteban Núñez suele administrarse como estimulante, diaforético (hace sudar y baja la fiebre) y expectorante en casos de influenza y catarros. Ricos tés de Jengibre con gotas de limón y descanso pueden ser la alternativa.

Por mi parte, prefiero una tisana combinada: en un tazón pongo varias hojas y flores de Curía, Yerba Luisa, Melisa (¡divina yerba, quien lleva según Mességué, el mismo nombre griego que el insecto zumbador que la visita por su néctar y la poliniza: la abeja), Menta y también Salvia officinalis. Vierto agua hirviente sobre el lecho hojeril y tapo el menjunje para dejarlo reposar de cinco a diez minutos. El catarro sale despavorido ante el embate de las cinco fantásticas...

Si la tos conmueve los cimientos de su caja pectoral,
acuda a la Zábila. ¡Qué tremendo jarabe expectorante, si
combina los cristales de esta suculenta planta con miel de
abejas, anis estrellado, cebolla blanca y un poco de
brandy! La receta me la pasó, aunque usted no lo crea, mi
comadre Talía Cuervo, quien también sabe de pócimas,
cocimientos, bebedizos y otros elíxires.

**Homilia y Credo: de cómo combatir la angustia,
la tensión y otros males consumados por el
consumerismo**

Se lo hemos dicho y requetedicho: ¿Por qué rayos se fue a
Plaza las Américas a gastar no sólo su bono, su sueldo, sus
ahorros, sino también a hundir sus tarjetas de crédito en
las ciénagas del fiao incontrolable? ¿Por qué no se fue a
Río Piedras y compró baratamente, o mejor aún, como
dirían Sunshine y Silverio, ¿por qué, discretamente, no
recorrió Cantera en busca de baratillos perdidos? Sufra,
sufra, pues, los desvelos, ansiedades, taquicardia, angus-
tia, productos todos de la implacable dolorosa que los
arrollará mes tras mes. ¿Pecó? Cumpla con la penitencia y
recite el credo de la temperancia. Pero, mientras tanto,
para aliviar su complejo de culpa, sobre todo, esa ago-
biante sensación de guanábana estrellada y pisoteada, he
aquí la receta de la Tisana de la Felicidad. Tal té no es
invento mío: Maurice Mességué lo recomienda con bom-
bas y platillos. La infusión lleva lo siguiente: dos pulga-
radas de Tila, dos pulgaradas de Menta, dos pulgaradas
de Manzanilla y dos pulgaradas de Yerba Luisa en un litro
de agua hirviente. (Pulgarada: cantidad más o menos de 1
ó 2 gramos de flores y hojas). Recuerde, angustiado amigo,
la *infusión* no es decocción. En el procedimiento de la
infusión usted echa la porción de las plantas en un envase
que tenga tapa y luego vierte agua hirviendo sobre las

yerbas. Tape el envase y déjelo en reposo diez minutos o más.

Existe una yerba en Puerto Rico, la *Melisa* (toronjil), cuyas virtudes calmantes se desconocen. Es fácil de cultivar, emite tremenda fragancia y es tan curativa que los monjes benedictinos aprendieron de los árabes su cultivo y fueron los monjes quienes se especializaron en ella: la llamaron "agua de melisa de los Carmelitas" o "agua del Carmen". De acuerdo con Mességué, la Melisa es antiespasmódica, así que pone fin a las crispaciones dolorosas o angustiosas de los órganos. Alivia palpitaciones, congojas, insomnio, fatiga, angustia. La bondad divina se hace patente en esta hoja. De hecho, los franceses actualmente la envasan y la llaman: "Eau de Mélisse des Carmes Boyer". Y en las indicaciones que trae el fracaso se lee: "Para digestiones difíciles, emociones fuertes, agotamiento, etc."

¿Sabe usted de las virtudes de la raíz de *Valeriana*? En Puerto Rico se cultiva esta fabulosa planta, cuyo caché literario se remonta al siglo XIX cuando el excelso Flaubert hace mención de la "Valériane" como uno de los remedios que se le administraban a Emma Bovary para curarla de su neurosis. Si tiene insomnio o está excitado prepare una infusión de la planta "bovarista", ahora bien, tápese las narices antes de abrir el sobre o paquete de esa yerba que, por cierto, encanta a los gatos, pues sus efluvios se confunden con aquel secular olorcillo del sicote...

Bendiciones y adioses

Que la Albahaca, la Yerba Buena y la Menta perfumen el camino de los nuevos y viejos relevistas.

Para Peri, la Redacción de *Claridad* y la divina Graciela Rodríguez Martinó (quien también fue "relevista" pues bastante que corrió detrás de nosotros), un amoroso envío de guirnaldas de Tomillo, de Eucalipto y de Yerba Buena.

Rosa Luisa Márquez

El teatro in vivo y a todo color

Sería casi imposible resumir aquí el infinito "curri-
culum vitae" de esta incansable mujer de teatro desde los
días del grupo Anamú hasta los de los Teatreros Ambu-
lantes de Cayey. Activa desde los años setenta en un
quehacer dramático voluntariamente alejado de las tra-
dicionales salas, Rosa Luisa Márquez ha seguido fiel a la
vocación de saltimbanqui didáctica que la emparenta con
Augusto Boal y con el Bread and Puppet Theater.

Serán sus propias reseñas —efervescentes, frescas,
experimentales— las que den cuenta de ese arte vivencial.
Como si se tratara de otro más de sus espectáculos,
anuncio ahora con bombos y platillos el turno de Rosa
Luisa Márquez.

Evidencia circunstancial
el teatro-testimonio de los niños

*José Arcadio Segundo no habló mientras no terminó de
tomar el café.*
—Debían ser como tres mil —murmuró.
—¿Qué?
*—Los muertos —aclaró él—. Debían ser todos los que
estaban en la estación.*
*La mujer los midió con una mirada de lástima. "Aquí no
ha habido muertos", dijo. "Desde los tiempos de tu †ío, el
Coronel, no ha pasado nada en Macondo". (G. García
Márquez:* **Cien años de soledad)**

El cuarto grado estaba realizando labores de investiga-
ción con las técnicas innovadoras de la historiografía
oral. Veintinueve niños tenían la tarea de hacer un mapa
de su comunidad y averiguar cuanto pudieran sobre sus
orígenes.
—Comenzó a formarse más o menos para el año 1945
por hombres y mujeres que no tenían hogar.

—Esta era una parte de Hato Rey que estaba sola porque sólo había agua y fango.

—Empezaron a llegar residentes y llegaron a un acuerdo para echar tierra y rellenar.

Los cuerpos se transformaban en casas, ıglesias, friquitines, puentes y en La escuela. Durante los talleres habían pintado sobre cartones algunas de las estructuras para darle colorido a la escena. La acción dramática continuaba:

—Empezaron a hacer casas.

—...Y la escuela.

—...Y los niños.

—Los caminos eran puentes de madera.

Hacían los movimientos para aclarar el texto: el puente era una niña que se tambaleaba. Poco a poco se iban convirtiendo en las letras para bautizar nuevamente a la barriada:

—Entonces se preguntaron unos a otros qué nombre se le podría poner al barrio.

La T	:	Uno de ellos dijo: se le puede llamar TOKIO y otros dijeron: sí, porque ese nombre no lo tiene ningún otro barrio.
La O	:	En una leyenda dice que el gobierno le puso ese nombre.
La K	:	Otros dicen que le pusieron ese nombre porque la capital de Japón se llama Tokío.
La I	:	Acordaron que letra K tenía que ver con la capital de Japón.
La O	:	El nombre de Tokío fue por el nombre de uno de los primeros que vivieron aquí en la barriada y se llamaba:

TODOS : ¡Don Kino!
El coro siguiente, "a grito limpio":
 Dame la T : T
 Dame la O : O
 Dame la K : K
 Dame la I : I
 Dame la O : O
 ¿Qué dice? : Tokío
 ¡No se oye! : Tokío
 ¡Más fuerte! : TOKIO

El taller duró cuatro meses; íbamos una vez a la semana
para cubrir diferentes áreas. Al principio, las teníamos
claramente definidas: Ana Lydia Vega se encargaría de
las destrezas de escritura (creación de cuentos, etc.), Oscar
Mestey del dibujo y la pintura, Nelson Rivera de los
ritmos, el sonido y la música, y yo del teatro. El plan
inicial era el de crear las condiciones para presentar un
cuento de los que aparecen en los libros de texto ("las artes
al servicio de las áreas de contenido"). Durante el proceso,
luego de diálogos cuerpo a cuerpo y cráneo a cráneo con los
niños, modificamos las estrategias; las funciones se
entremezclaron. A pesar de que facilitaríamos y coordi-
naríamos, el proyecto sería del Cuarto Grado, y los
contenidos y las formas las establecerían ellos.

El trabajo final fue una representación-síntesis de lo
que más habían disfrutado. Incluyó la visita guiada a la
comunidad, los talleres de movimiento y de creación de
palabras con los cuerpos, lectura de cuentos, una sesión de
improvisación con bongós, vainas de acacia y flamboyán,
las máscaras de cartón (caricaturas de los amigos), los
murales colectivos sobre La escuela, La ciudad, La
barrida, El campo, y varias de las "experiencias chévere"
de sus vidas, que habían sido redactadas y dramatizadas
durante los talleres de teatro. Y, por supuesto, había que

cerrar con *La escuela que desapareció*, creación colectiva
realizada en unos de los días en que "inventamos
cuentos". Cada niño le había añadido una frase a la
historia:

NARRADOR : Un día, los niños se levantaron, se
 fueron a lavar la boca y salieron
 para la escuela. (Varios niños se
 dirigen a la escuela. Otros, cogidos
 de manos y formando un círculo,
 van trasladándose y formando los
 lugares mencionados por el Narra-
 dor).

NIÑOS : ¡La escuela no está!

NARRADOR : Entonces volvieron a su casa.

NIÑOS : ¡La casa no está!

NARRADOR : Y a la casa de la tía.

NIÑOS : ¡La casa no está!

NARRADOR : Y al carro del padrastro.

NIÑOS : ¡El carro no está!

NARRADOR : Entonces se sentaron debajo de un
 árbol. Y lloraron... Y se rieron.. Y
 lloraron... Y se rieron... Y se levan-
 taron para seguir buscando. En eso,
 se encontraron con un señor y le
 preguntaron:

NIÑOS : ¿Donde está la gente?

NARRADOR : Se fueron pa Nueva York.

NIÑOS : Pues vámonos pa Nueva York.

(Un niño se convierte en avión y los transporta uno a uno
a Nueva York. Los niños que formaron las casas en Tokío
se trasladan allá).

NARRADOR : Cuando llegaron a Nueva York,
 vieron que allá estaban sus casas y
 sus familias. Pero vieron también
 que hacía mucho frío.

NIÑOS	: ¡Uy! ¡Qué frío! Pues, vámonos pa Puerto Rico.

(El "avión" los devuelve uno a uno a Puerto Rico; los niños-casa regresan).

NARRADOR	: Y llegaron a Tokío. Y encontraron su casa.
NIÑOS	: ¡La casa está!
NARRADOR	: Y la casa de la abuela.
NIÑOS	: ¡La casa está!
NARRADOR	: Y la casa de la tía.
NIÑOS	: ¡La casa está!
NARRADOR	: Y el carro del padrastro.
NIÑOS	: ¡El carro está!
NARRADOR	: Y la escuela
NIÑOS	: ¡La escuela está!
NARRADOR	: Y encontraron flores en los jardines y las casas estaban pintadas de colores brillantes. Y se pusieron muy alegres y fueron a celebrarlo a la playa.

(Algunos niños agitan bandas de tela que representan las olas, mientras otros mueven las máscaras de los alumnos de Cuarto Grado en el agua). MUSICA.

La pieza se representó para el resto de la escuela. Luego el grupo salió en procesión por la barriada y volvió a hacerla en un solar baldío. Ya, para entonces, los niños de otros grados se habían integrado y realizaban sus personajes cual si hubieran ensayado.

Los autores-actores de esta obra son la clase graduanda de 1985. Terminan sus estudios primarios y se van... con ellos se va también la escuela y la comunidad... la del Teatro el Gran Quince de Moncho, Zora y el vecindario; la que le tiró, y no fue con nieve, a Doña Fela; la de Meche la

Brava y el negrito Melodía de González, González y cía.;[1] y
la de Doña Mariíta, que se metió allí en tiempos de don
Kino y de Korea en un carretón que fue su casa y sobre el
cual se construirá en La Milla de Oro el proyecto de Agua y
Guagua.

NIÑOS : DAME LA T : ¿Qué dice?
 : DAME LA T : ¡Más fuerte?
 DAME LA T : ¡No se oye!

[1] Personajes de *El juicio* de Lydia Milagros González y de *En el
fondo del caño hay un negrito* de José Luis González.

D'espacios-es

"Yo no creo poder comprometerme más con esta relación. Necesito *un espacio* para mí, para poder encontrarme y realizarme"— dije yo hace algún tiempo y como un eco me citaron luego, mientras el aire se congelaba y empezaban a mareárseme las orejas indicándome que volvería a hacer malabares en la cuerda floja de la BIDA. Años después, cuando ya había superado el novelón de las siete y vivía sumergida en el humor negro de Los Gamma, recibí una notita desde el exilio niuyorquino que leía: "...lo de las parejitas y parejitos clasificados y nombrados y éste es mío y ésta es del otro es un invento triste que, vamos pues, queremos eliminar sin causar muchos contratiempos y no mandar a paseo lo que precisamente queremos reivindicar, que es TODO, y no excluye *nada espacial* y menos temporal..."

—Lo que me provoca de sicodrama mentao-gurúa Talía, RELEVISTA en el exilio— es la necesidad de definir el E-S-P-A-C-I-O para controlarlo o para mantenerlo infinitamente abierto, según las circunstancias.

—En San Juan llegaron hasta vender algunos (espacios, por supuesto) a más de doscientos incautos que, como yo, pensamos que así podíamos defender la soberanía nacional de nuestros automóviles ante la agresión imperialista de los no-residentes que nos atacan masivamente de jueves a sábado. Veinticinco dólares pagó cada uno por un marbete que adorna el cristal delantero y que nos identifica como residentes "bona-fide" de la histórica ciudad, aunque no nos garantiza un ESPACIO de estacionamiento. (Homenaje al inmaculado gobierno del Dr. Hernán Padilla, pasado incumbente de la Capital).

—Y... "como los hay grandes y los hay pequeños", me dedicaré a rellenar el mío con este breve catálogo.

ESPACIO:
Medio homogéneo, continuo e ilimitado en que situamos todos los cuerpos y todos los movimientos. Parte de este medio que ocupa cada cuerpo. Intérvalo entre dos o más objetos. ...PORCION DE TIEMPO...

Diccionario Vox

Espacio extendido:
"Me alegra que hayan pasado esa ley. Cada vez que uno de ellos venía a limpiarme el cristal en la luz, me sentía como si invadieran mi ESPACIO."

Espacios ventajosos:
"La relación con el Licen me abre unos ESPACIOS de acción muy convenientes."

Espacio asfixiante:
"No la soporta. Le está haciendo la vida imposible. Compiten por el mismo _____

Espacio en blanco:

Espacio en negro:
A no confundirse con el "black hole". Altar sagrado de los cocolos, o sea de TODOS.

Espacios académicos:
Antes de la remodelación los estudiantes de la UPR tenían áreas verdes, banquitos, salones; los profesores, los administradores y el personal no-docente: oficinas, escritorios viejos, tablilleros, archivos, etc... Los empleados de mantenimiento: cobachas..

...PORCION DE TIEMPO...

Después de la remodelación: salones pintados, salas de exposición, pizarras y escritorios nuevos. Los empleados de mantenimiento: cobachas.

Espacios establecidos:
BELLAS ARTES-PNP — entrada: $20.00
BELLAS ARTES-PPD — entrada: $20.00
D.I.P.: ¿Fondos para las Bellas Artes?

Espacios comerciales:
Antes, durante y después de su novela favorita: desde las seis hasta las once de la noche ("prime time"): $1,100.00 por treinta segundos; costo promedio.

NOTA: El espacio del periódico también se vende, pero cuesta menos; aunque, en algunos, los anuncios ocupan más área que las noticias. En este tipo de

espacios hay tipos que asesinan a otros tipos y tipas
a letrazo limpio-crímenes tan brutales como los de El
Vocero.

Espacios transferibles:
"The Municipal Assembly has approved an
ordinance for a land transfer that will HELP
transform Barriada Tokio into part of the city's mass
transportation agua y guagua plan."

The San Juan Star
30 de julio de 1984
NOTA: 30 de julio de 1987 — Tokío no existe.

Espacios relacionados; privados y públicos:
Repase la historia de Adolfina Villanueva y Villa Sin
Miedo.

Espacios estrechos y dudosos:
"En Puerto Rico no se almacenan bombas nucleares;
sólo pasan por la isla en tránsito."
Departamento de Estado de los EE.UU.

(...como también iban "en tránsito" los pasajeros y
automóviles en el "ferry" hacia Santo Domingo que
se hundió).

Espacio espacial: (léase con acento en inglés)
"Hay que dominar el ESPACIO SIDERAL antes de
que la URSS lo haga y nos aplaste."
más o menos Ronald Reagan

Espacios vitales:

(Además del de la madre que nos parió) "Si usted vive
o trabaja en un área donde no hay refugios disponi-

bles, o si usted DECIDE mantenerse en su casa, debe utilizar la parte que le ofrezca más protección, preferiblemente en el centro de la estructura, en un CLOSET, lejos de las paredes exteriores. QUITE ALGUNAS DE LAS PUERTAS INTERIORES para cubrir las paredes del closet donde se refugie."
"Que hacer en caso de un ataque nuclear"
El Nuevo Día, 17 de febrero de 1985, p. 7.

Espacios nulos: (El mismo Nuevo Día, la misma fecha, p. 6)
"Los refugios que están en el radio inmediato del estallido de una bomba nuclear NO SIRVEN PARA NADA."

Nota: Olvídese de todo lo que aprendió en el espacio anterior.

—Y todavía quedan cuchucientos por definir: positivos y negativos; vacíos y desbordantes como el de la UNO a las cuatro y media de la tarde; cafres y elegantes o dialéticos como la fila de cupones vs. la mullida alfombrita que nos conduce a los "tellers" en el banco; fúnebres y caros porque después de muerto no se puede gozar;" feministas o ESPACIAS, con perdón de Don Moncho Loro, y
 +++E-s-P-a-C-i-A-o-Ssss...¡baby!
—Mas como todo llega a su fin, cierro con uno musical y romanticón:

Y de noche
mi corazón despacio,
Presentará tu imagen
perdida en el ESPACIO...

—Le toca a usted definir los suyos, porque a mí, se me acabó el vellón.

...

Y de noche
mi corazón te nombra,
Al presentir tu imagen
vagando entre la sombra.

Nota: ¡Que este no sea un himno a la explosión!

¡TRISTE MALDICION! - Sylvia Rexach

Voz de los pleneros de la 23 abajo

Desde la Isla: ¡Cultura!

De Humacao a San Juan son cuarenta y cinco minutos en automóvil —cuarenta y cinco minutos, que si uno vive por allá se invierten para viajar al trabajo, al aeropuerto, para hacer compras o para ver la última película acá en la "loza". Sin embargo, de San Juan a Humacao nos parece una eternidad, y los que acá, en el área metropolitana, que no nos perdemos ni un bautismo de muñecas, metemos freno antes de coger pa'la Isla a ver ningún espectáculo. ¡Lo que nos estamos perdiendo!

Los estudiantes del Colegio Universitario de Humacao y los vecinos del recinto gozan de un magnífico programa de Actividades Culturales. Desde hace varios años han tenido la oportunidad de compartir con artistas locales, nacionales e internacionales en las áreas más diversas del quehacer cultural: una retrospectiva de carteles y diseños de portadas de libros del artista humacaeño Angel Vega; exposiciones de fotografía de Jack Delano; los niños de la

Playa de Ponce y Héctor Méndez Caratini; conferencias
ilustradas de danza moderna por Manuel Alum; obras
teatrales del Taller de Histriones, Teófilo Torres, Elia
Enid Cadilla; conciertos de música latinoamericana, ta-
lleres de música experimental; exposiciones de cerámica,
pintura y artesanías, etc. El director del programa, el
teatrero Nelson Rivera, ha coordinado proyectos de artes
integradas abriéndole nuevos caminos tanto a creadores
como a espectadores. Entre los planes para este semestre
está la creación de una escultura ambiental de Antonio
Navia para el patio central del Colegio y una exposición y
"happening" de Antonio Martorell sobre su *Album de
familia*. Esta semana cierra una muestra del trabajo
teatral de Oscar Mestey y de sus máscaras que espero
viaje por otros pueblos de la Isla para forzarnos a coger
carretera y disfrutarla.

Enmascarando

Oscar Mestey es un teatrero: coreógrafo, intérprete,
diseñador de espacios escénicos, de telones pintados, de
vestuario, de utilería, de MASCARAS.

Las últimas, nacen pegadas al lienzo, jugando a esca-
parse de sus Arlequines —dulces payasos del teatro
popular— de sus figuras geométricas con caracaterísticas
humanas. Mestey las libera de su encierro bi-dimensional
y les da identidad propia (*Serie de máscaras planas*, 1977-
1978); las deja flotar solas fuera de los límites del marco,
permite que se acerquen al espectador alargando sus
narices triangulares, piramidales, y, aún más, les concede
personalidad, independencia, vida, dejando que otros les
impongan otras identidades. De este modo adquieren, a su
vez, nuevos significados, multiplicándose, re-generán-
dose.

El obispo se trasladó al mundo del medioevo en el mimodrama *Abelardo y Eloísa* del Taller de Histriones. Once Obispos idénticos convirtieron el escenario en un concilio ecuménico. Las máscaras rojas, alargadas, definían el espacio escénico, se movían lentamente, se inclinaban, se detenían abruptamente y se congelaban en punto fijo mientras los cuerpos de los mimos "colgaban" de ellas. Siempre se mostraron de frente revelándose, a través de la coreografía, como la omnipresente, terrible y enmascarada Inquisición.

De esta primera serie de máscaras planas de cartón, realizadas al margen de la actividad teatral, se le escapa otra: **El sol**. Esta se cuela en el teatro de la violencia y entra en la prisión del Fuerte Allen en 1982. Allá conversó en creole con los refugiados haitianos. *La máscara del sol sangrante* —se le añadieron hilos de lana roja para la representación— recibió a cambio otras máscaras de cartón y crayola que los artistas encarcelados pasaron, enrolladas, a través de la alambrada.

Desde 1978, Mestey crea máscaras para el teatro: medias máscaras para personajes que dialogan —como los nobles— villanos de *El círculo de tiza caucasiano* de Bertolt Brecht y como **Ponce de León** y **Agüeybana** para *Alba de Puerto Rico u ocaso de Boriquén* de Abelardo Ceide y máscaras de paleta de la tradición oriental para narradores en *La mujer del abanico* del Taller de Histriones y en *La leyenda del Cemí* de Kalman Barsy; enseña esta técnica a los niños de la escuela elemental de la barriada Tokío para la representación de *La escuela que desapareció* y examina la tradición popular puertorriqueña recogiendo en una serie de máscaras de cartón elementos de las máscaras del **Día de los inocentes** de Adjuntas: la caja de zapatos, la escarcha,

los colores brillantes, las estrellitas como motivo decorativo.

Sin embargo, la experiencia teatral más completa para este mascarero la consigue cuando realiza su propio espectáculo. En *Fragmentos o relatos pre-colombinos* (1981), pieza que dirigió para el Taller de Histriones, el coreógrafo Mestey examina el mundo indígena de las Américas; reconstruye y re-interpreta los códigos pre-colombinos para "dibujar" la crónica o el mito en escena: congela la acción para resaltar el friso, la serpiente emplumada, la figura del Chac-Mool. El escenógrafo Mestey juega con patrones de luces reproduciendo los signos de las esculturas y vasijas en el telón de fondo y con ellos decora también el vestuario que diseña. El intérprete Mestey se transforma en varios de los personajes del ritual. Y además, crea y construye las máscaras que a su vez definen a los hechiceros que representan sus colegas. El ritual teatral reproduce al ritual azteca. Y al final de la pasión y muerte de chamán y teatro, quedan las máscaras como evidencia.

Mestey-Teatrero y Mascarero es sobre todo artista gráfico. En *Visión mascarada* (1984), una vez más capturadas por el lienzo, regresan sus máscaras a los marcos. Mientras tanto, las otras se preparan a esconderse en la mullida prisión de unos sacos de sorpresas decorados con las figuras geométricas de sus cuadros...; esperando la ocasión de liberarse nuevamente para contar otros relatos.

Datos biográficos

Oscar Mestey Villamil nace en Santurce en 1955. Comparte su vida entre la danza y las artes plásticas. Tiene un bachillerato en Humanidades con concentración en Arte y Drama de la Universidad de Puerto Rico y una maestría

en Arte de la Universidad de Nueva York. Estudió pantomima con Gilda Navarra y danza con Rosita Palmer y Betsie Haug.

Su obra gráfica se ha exhibido en la VII Bienal de Grabado en Bradford, Inglaterra; en la VII Exhibición Internacional de Dibujo de Rijeka, Yugoslavia; en la V Bienal de Noruega: en la XIII Bienal de Ljublajana, Yugoslavia; en el Certamen Amighetti de Grabado en San José, Costa Rica; y en la IX y X Exhibición de Grabado de Kanagawa, Japón. En Puerto Rico, ha hecho muestras individuales en la Liga de Arte de San Juan, en Casa Candina, en la Galería San Sebastián y en el Museo de Arte de Ponce.

Su obra ha formado parte de importantes exposiciones colectivas y su pintura ha ganado premios en el Ateneo Puertorriqueño —1975, 1984— en el Certamen de la Revista Sin Nombre —1980— y en el Salón de la UNESCO —1984.

¡Madre! (saco y tranco)... y maestra

Mi mamá me mima *** Amo a mi mamá

Lita, o sea Doña Teo, ya cumplió noventa años y, aunque a veces vive el lunes creyéndose que es jueves, todavía se acuerda, con lujo de detalles, del día en que el inspector escolar fue a supervisar su clase de gramática en la escuelita elemental de Tallaboa.

—*"Repitan conmigo: las palabras llanas tienen el acento en la penúltima sílaba y sólo se acentúan cuando NO terminan en N, S o vocal."*

—*"...en N, S o vocal."*

—*"¿Quién nos puede decir algunas palabras llanas?"*

—*"Casa, silla, mesa"*, —respondían entusiasmados los estudiantes de primer y segundo grado con la frescura de no haber ensayado.

—*"Las agudas, por el contrario"*, —continuaba la joven maestra recién graduada de octavo grado— *"llevan la fuerza en la última sílaba y SI se acentúan cuando terminan en N, S o vocal. A ver:"*

—*"Pilón, canción."*
—*"Bien, otras."*
—*"Jugó, salió... comió."*
—*"¿Otras más?"*
—*"Pampán, sartén, confín, ...¿Mojón?."*
Ella se ruborizó. Tronó el supervisor:
—*"Se lo estaba buscando. Usted los presionó."*

Excepto por las esdrújulas (que siempre se acentúan) habían aprendido la lección.

MA—ME—MI—MO—MU(... más sabe el burro que tú)

Mi mamá, hija de maestra y heredera del título me cuenta que escuchaba a los colegas de Lita comentar las aventuras de un joseador rural: *"En aquella época los maestros cobraban sólo por diez meses de trabajo y cogían fiao durante el verano saldando las compras con el cheque de agosto y septiembre. Los maestros rurales ganaban menos que los urbanos. Por eso siempre se peleaban por conseguir las plazas en el pueblo. Pues, este maestro rural se iba al río Guayanés a hablar con las lavanderas para averiguar cuándo alguna maestra dejaba de enviar a lavar durante varios meses sus paños "Byrd's Eye". Prueba contundente de que estaba embarazada y magnífica oportunidad para el maestro ascender en la escala salarial porque no se le permitía a una maestra trabajar con barriga —¡tremenda indecencia!— y él se encargaba de informárselo a los superiores ofreciendo a su vez sus servicios profesionales."*

Sin embargo, "los tiempos cambean" y el feto Márquez (o sea yo) se paseó por las aulas de la Escuela Matienzo protegida por la mullida pipita de su Mamá.

Las madreselvas	Nuestros amo-ores
son unas flores	que en este día,
que... simbolizan	son de las madres,
nuestros amores.	santa alegría.

La abuela me enseñó a leer con las letrecitas de las sopas Campbell y a escribir en la arena de la playa de Bay View cuando me cuidaba. La Mamá me enseñó a ser cuentista y "las cosas de la vida."

Para muestra un botón:

UNA PREGUNTA

Mi hija me hizo una pregunta. Mi pequeña hija de diez años. Y me cogió desprevenida. A pesar de que me había preparado para cuando llegara el momento. Pero llegó antes de lo que yo esperaba. ¡Diez años! Si fue cosa de ayer que le cantaba para que se durmiera. Y hoy, todavía hoy, me pide algunas veces que me vaya a la cama con ella en lo que coge el sueño.

Con sus ojos grandotes, llenos de pícara curiosidad me mira fijamente. Parece decirme: "Ajá, te pillé. Y ahora ¿qué vas a contestarme?", y sonriendo torcidamente — para dibujar su único hoyuelo— me dice: "Bueno, sí o no. No te toma mucho tiempo contestarme." Un sólo segundo —donde se mezclaron la pena, por la inocencia que se iba; el miedo, por temor a no satisfacer su curiosidad o... a hablar demasiado, y el orgullo por último, porque ante mí tenía una mujer, bueno, casi una mujer— duró mi indecisión.

Pensé tomarla en la falda, darle un beso y decirle: "Anda ve a jugar con tus muñecas, eso cosa de grandes." Pero, en cambio, la senté frente a mí, la miré fijamente, y contesté su pregunta. Pero aquella era sólo la primera de

un montón más. Una por una las contesté todas. ¿A entera
satisfacción? Presumo que sí. Su sonrisa pícara desapa-
reció de su rostro y con un bostezo de aburrimiento, se
alejó a jugar con sus muñecas. La mujer volvió a ser niña.

Rosa M. Pérez, 1956

Cuando me enteré por la farmacéutica de Santa Rita
que *La pregunta* había sido publicada en las páginas
literarias del periódico El Mundo y que TODO EL
MUNDO sabía lo que había preguntado yo, me puse roja
como un tomate, igual que Lita en su lección. Y como mi
Mamá era más grande que yo, decidí boicotear la
Farmacia Universidad por el tremendo pachó. Todavía no
me explico por qué no quebró.

**En el día de las madres los mejores
y más bonitos regalos a los mejores precios
los encuentra en:**
¡El mejor rattán para mamá en su día!
**Lo que mamá quiere está en
Plaza Las Américas:
Cómprelo con su Plaza Card.**

Yo, tercera generación, todavía meto la pata en el salón,
con o sin supervisión. Los maestros de inglés ganan más
que los de español. A millones de preguntas no encuentro
contestación. Nieta —hija— no-madre y maestra quiero
rendir tributo a las dos. Porque madre sólo hay ¿una?, ...

gracias a Dios.

...y dos son tres

III:

Oh no, no me lo copié de Dickens en Great Expectations. Hacía dos años que su mujer se había ido y desde entonces no limpiaba la casa; aunque aseguro que puerco no era, todos los días se bañaba una y hasta dos veces. Era como si el tiempo se hubiera detenido; como si sólo fuese ayer que sus niños se quitaron sus patines y los tiraron sobre la cama para irse a correr bicicleta por los callejones del vecindario. Todavía había ropa nueva en el closet y cajas de juegos de salón en la sala y muñecas. Aún Pipo, su gato cojo, llevaba el sucio de dos años, como una mota sacada de un equipo de maquillaje requete usado. Lo que me hizo pensar en Dickens fue precisamente esa capa de polvo que lo cubría todo, igual que el cuarto lleno de telarañas de la vieja con su vestido amarillento de novia dejada plantada en el altar. Definitivamente se había detenido el tiempo. Lo juro, por ésta, que sin el polvo, no lo hubiera notado.

Pero se había detenido antes, en 1973, cuando Allende hizo su última transmisión radial desde el Palacio de La Moneda, cuando el arriba mentao despertó de la euforia de tres años de vida intensa que arrastraría como una cruz,

con miles de otros, hasta la fría noche de Montreal. Doce años más tarde buscaba con quién calentarse en uno de los talleres de teatro del Festival.

II:

Boal había comenzado, durante ese verano de Allende, a desarrollar su teatro Imagen y Foro en Perú. Había conseguido traducir la *Pedagogía del oprimido* de Freire al lenguaje teatral. Se dialogaría en cuadros plásticos, creando imágenes con los cuerpos de los alfabetizandos. **La familia,** por ejemplo, no tendría la misma connotación para cada uno de los participantes. **La revolución** tampoco. Había que esculpir, en escena, los temas para luego dinamizarlos. De ahí surgió la *imagen real,* y la *ideal,* y todas las *imágenes de transición* que se necesitan para pasar de una imagen a la otra. Y de ahí también **el Foro,** después de que una espectadora, angustiada por la débil representación de los actores, subiera a escena y actuara su solución al problema. Luego, durante el exilio argentino, y por esa terrible necesidad de expresarse en medio de la más estricta censura, había parido, junto a Cecilia, su mujer, *el teatro invisible.* Ensayaban una escena en el "laboratorio", que cuestionase alguna ley injusta y se iban a la calle a hacer su intervención teatral sin que el "público" supiese que lo era, y, luego, abandonaban la "escena" dejándola prendida y sin descubrir su verdadero oficio. Era la "cámara cómica", pero sin la burla, sin la revelación del actor. Y ahora, doce años más tarde, trabajan en París descubriendo opresiones europeas (en gente que en muchas ocasiones niega sentirse oprimida); a una docena de años del renacer de una práctica y teoría teatral que hizo realidad en América Latina la tesis del "espectador activo" de Bertolt Brecht. Lo habían invitado a él y a su

grupo a una conferencia-espectáculo sobre sus doce años de historia. Y allí, con el entusiasmo que le caracteriza, animó cuatro funciones, a casa llena, para el **Festival de Teatro de las Américas** de Montreal.

I:

Anamú también estaba en su apogeo durante el verano de Allende. Tenía una salita en Barrio Obrero en donde se montaban obras de Dragún, de Carrero y de Lydia Milagros González. Allí recibimos a los teatreros invitados a la **Primera Muestra Mundial de Teatro:** a Buenaventura y su *Teatro Experimental de Cali,* a Orlando Rodríguez, embajador cultural de la Unidad Popular a quien el golpe lo cogió en San Juan y no pudo regresar a su patria, Chile, y a muchos otros que compartieron experiencias con nosotros. La representación en el Tapia, junto a las cotizaciones de tantos amigos, hicieron posible la compra de una guagua para ir por la Isla. De *Pipo Subway* se hicieron más de 100 representaciones; en La Perla, La Tea, el Ateneo, el Colegio de Abogados, Utuado, San Germán, la UPI y hasta en la Universidad de Albany y el teatro de Myriam Colón en Nueva York. Escribimos un texto colectivo sobre la contaminación de las playas y la vida de los pescadores, e innumerables piezas "para cada ocasión". Nos ayudaron desinteresadamente Gloria Sáez, Johnny Miranda, Salas, Rivero, Luis Rafael Sánchez, Victoria Espinosa y Pablo Cabrera, entre otros. *La verdadera historia del granito Sello Rojo* se presentó ante más de 4,000 espectadores durante *el Primero de Mayo* de 1973: —PERCUSION— Sunshine, Jorge, Maritza, Vicente, Noelia, Carlos, Edgar, Ricky, Alvan, Rosa Luisa, ANAMU en: *Ya los perros no se amarran con longaniza...* **Taoné** tuvo que acortar su

intervención, les robamos parte del tiempo asignado, Roy se molestó...

Esa imagen también se cubrió de polvo, como los patines en la cama, como las muñecas y los juegos de salón. Y doce años después, en Montreal, recobramos, un poco, ese tiempo perdido y cada uno contó su historia grande o chiquita, revolcando con cariño las telarañas para luego seguir andando.

...Hablando en serio...

Fui al Festival de las Américas para participar en el Espectáculo-conferencia de Augusto Boal. Junto al Festival se celebraba el **XXI Congreso del Instituto Internacional de Teatro.** Estuve presente como observadora y así Puerto Rico fue incluido entre los países representados en el Congreso.

Uno de los comités más importantes de este organismo de la UNESCO es el de **Teatro del Tercer Mundo.** Su objetivo es auspiciar el intercambio de teatreros, materiales y tradiciones teatrales entre los países en "vías de desarrollo". Luego de dos días de discusión sobre la necesidad de cambiar el nombre del comité por uno menos paternalista y a la vez más amplio, se aprobó el de **Comité Permanente de Teatro para la identidad Cultural y el Desarrollo.** El nuevo título permite la incorporación de grupos culturalmente autónomos que de alguna forma están ligados a las "grandes potencias". Bajo estos nuevos estatutos podría "colarse" Puerto Rico para que se nutriera de las publicaciones, actividades y recursos humanos vinculados a este comité y al resto de la organización teatral de mayor importancia en el ámbito internacional, a la vez que para enriquecerla con nuestros recursos.

Durante una reunión extra-oficial de los países hispanoparlantes, expuse el carácter aislado de Puerto Rico y la necesidad de que se reconozca su autonomía en los organismos de base de la UNESCO y sobre todo en el seno de este comité. (Ya que me encontraba allí, pensé que era el momento apropiado para exponer nuestra situación, aunque aclaré que hablaba "ex-cátedra".) El grupo reconoció el derecho de Puerto Rico a participar activamente en los programas del ITI y prometió luchar para que se reconozca oficialmente nuestra soberanía cultural durante el próximo Congreso que se llevará a cabo en Cuba o en Dinamarca en 1987. El dramaturgo español, Antonio Gala y la secretaria del ITI en España, Mari Paz Ballesteros sugirieron que se formase en Puerto Rico un organismo independiente asociado al ITI para así, en la práctica, comenzar a existir dentro de la organización. Además de recibir el apoyo de España, nos respaldaron los representantes de Argentina, Chile, Cuba, Nicaragua, República Dominicana y Venezuela.

Entiendo que esta lucha para que Puerto Rico entre en la UNESCO ya se ha iniciado en el país y que debe continuarse en todos los frentes posibles. Sólo nos resta organizarnos y actuar.*

*Regresamos como "observadores" al XXII Congreso del ITI en la Habana —1987 sin haberse alterado nuestra situación cultural con respecto a la UNESCO... Seguimos "observando".

Variaciones sobre el mismo tema: el FBI en acción

*(pa'la clase de
Historia del Teatro
que motivó la reflexión
y pa'Fosqui Vega
que me pasó el batón...)*

La tragedia es, pues, la imitación de una acción de carácter elevado y completa, dotada de cierta extensión, en un lenguaje agradable, llena de una especie particular según sus diversas partes, imitación que ha sido hecha o lo es por personajes en acción y no por medio de una narración, la cual moviendo a compasión y temor, obra en el espectador la purificación propia de estos estados emotivos.

Aristóteles —**La poética**
S. 4 A.C.

En el teatro de Dionisio de la Grecia "democrática" (para los hombres libres, pues pa' las mujeres, ni jí) y durante la época de Esquilo, Sófocles y Eurípides, se hacían unos festivales de teatro que tenían un propósito claramente político: la unificación ideológica de las diez tribus atenienses. El objetivo de las tragedias, según describe el filósofo Aristóteles cien años después de sus "estrenos mundiales", e interpreta el dramaturgo y teórico brasileño Augusto Boal veinticuatro siglos más tarde, era el hacer que el espectador se identificase con el héroe (o heroína trágica, digo), sufriese con él/la su difícil situación y aprendiese con él/la las lecciones que quería enseñarle el Estado a sus ciudadanos a través de su eficiente **Instituto de Cultura.**

Para lograr la máxima felicidad y la armonía luego de la destrucción y el desorden, el espectador o lector tiene que experimentar, ante el drama griego, los sentimientos de piedad y miedo para purificarse, deshaciéndose, durante el transcurso de la tragedia, de ellos... sufriendo así la CATARSIS. Debe sentir piedad por el personaje trágico, pues no merece su triste destino, y miedo al reconocer que los errores y el destino de ese personaje podrían corresponder a los suyos. (Una mezcla entre "Ay, bendito" y "Coño, si llego a ser yo...") Lo genial de la experiencia griega es que después de las tragedias (porque se representaban varias en un día) y de los festivales (que duraban hasta más de una semana) los espectadores atenienses se iban "vivitos y coleando" para sus casas luego de que los personajes-víctimas actuaran en vez de ellos, fueran castigados en vez de ellos y hasta en ocasiones murieran en lugar de ellos; sin haber experimentado riesgo físico alguno durante su participación vicaria en una conmovedora experiencia artística, educativa y sobre todo política (telenovelas A.C.). Así, el pueblo

ateniense consumía "en vivo y a todo color" un efectivo
espectáculo de difusión masiva (alrededor de 15,000 per-
sonas por función), enriquecido por recursos escenográ-
ficos, de vestuario, máscaras, movimiento, música y sobre
todo conmovido por los componentes esenciales del teatro:
actor, espectador y espacio común; en donde aprendía, o
reafirmaba los valores de la sociedad en que vivía.

Esa función estética y adoctrinadora no ha desapare-
cido de la escena político-teatral contemporánea en la cual
el arte de la representación se confunde con la vida
cotidiana.

El teatro de hoy explora otras formas que están más a
tono con las circunstancias que le rodean. Los estudiosos
de la antropología y etnología teatral entienden que todas
las acciones del HOMBRE (¡M----!) en sociedad tienen un
carácter eminentemente teatral. En una interesante an-
tología titulada *Performance in Post-Modern Culture* la
escritora Cheryl Berstein hace un análisis de las activi-
dades del **Ejército de Liberación Simbionés** ("SLA"): el
robo televisado a un banco de California (con la estelar
participación de la heredera de la fortuna Hearst), la
distribución de alimentos a personas de escasos recursos y
la persecusión, documentada por los medios de comuni-
cación masiva, de dicho grupo por los agentes del FBI,
desde el punto de vista de una representación teatral o
performance. El artículo describe el objetivo de la
acción dramática, la relación actor-espectador (y la difu-
sión a través de la prensa y la televisión a un público más
amplio) y los otros componentes estéticos que entraron en
juego en la propuesta del "SLA". Las características de
éste y de varios *performances* contemporáneos van
configurando una nueva poética de la representación que
resume el teórico Jerome Rothemberg en otro ensayo de la
misma antología:

1. Vínculo y continuidad entre todas las culturas y las artes. —*no hay jerarquías: "juntas y revueltas"*— .

2. Ruptura de las barreras entre el arte y la vida; entre las artes y las "no artes". El conflicto social es un tipo de arte y a la vez el "teatro establecido" se convierte en laboratorio para la proyección y el estímulo de conflictos sociales.

3. Transitoriedad y auto-destrucción del trabajo artístico —esculturas en hielo y en la arena...— *no más* OBRAS MAESTRAS.

4. La función del arte radica en su utilidad en un momento determinado.

5. Enfasis en la acción y el proceso por sobre la obra terminada. —*el ensayo es tan o más importante que el producto final; la obra abierta para que el público la termine*—.

6. Desaparición de las definiciones rígidas entre espectador y actor. —*participación de ambos en un acto de co-creación*—.

7. Utilización del tiempo verdadero. —*la obra es un evento que está sucediendo realmente*—.

Rothemberg, **New Models, New Visions: Some Notes Toward a Poetics of Performance.** 1977

III Aquí voy:

El "coro-FBI" llegó al Condominio Los Robles (teatro de Dioniso vertical y caribeño) temprano en la mañana de otro viernes de pasión con sus "coturnos" (zapatacones griegos) y máscaras siglo veintiuno: encasquetados, "camuflageados", vestidos como en Atenas, con atuendos que aumentaban sus dimensiones reales (aunque las suyas son grandes de por sí, pues el "casting" lo hacen con los más vigorosos e imponentes ejemplares); utilería

"practicable" en mano, lista para activarse a la menor
provocación de su "audiencia cautiva"; efectos de sonido
inigualados por consolas electrónicas "bellasartescas" y
recursos escenográficos (envidia de Piterpán) que a la
hora del "desenlace" se elevaron por los aires como *deus
ex machina* de tragedia griega de tercera, llevándose a
nuestros héroes trágicos a esferas inaccesibles (si no, que
lo diga Eurípides que no sabía cómo sacar de escena a
Medea y la montó en un carro alado pa' que se fuera con
los dioses). Todo manteniendo casi al pie de la letra, las
discutidas "unidades aristotélicas" de tiempo (un día),
lugar y sobre todo: acción (sin distracción).

Más aún, con la ayuda de una red de comunicación
moderna: prensa, radio y televisión, se difunde este mal
escrito dramón al grueso de la población del país con la
intención de que luego de atreverse a identificarse con los
héroes-víctimas y de sentir por ellos los sentimientos de
piedad y miedo que señaló Aristóteles, (apartándose de la
tradición clásica) NO puedan permanecer contentos y
felices en sus cómodas butacas después de la liberadora
CATARSIS, puesto que la obra teatral *efebeiana* queda
abierta (no cae el telón), suspendida la nube de miedo
sobre otros "robles" isleños. Y ¡ay! del que ose siquiera
pensar como las víctimas; del que se atreva a firmar
declaraciones en su defensa... La maldición del *Coro
Federal* caerá sobre sus cabezas:

**Si las Antígona Péreses,* heroínas trá-
gicas del patio, se rebelan en contra de las
leyes divinas y del estado mayor, pagarán
con sus vidas.** (—Exodo y mutis—)

* ...con perdón de Luis Rafael.

(...más ¡oh Santaclós y Sangüibin!, si aprenden la lección del espectáculo vivirán temporeramente y en aterrador limbo en la "democrática" república de Molina).

¡Qué tremendos estudiosos de *La poética* de Aristóteles y del poder del teatro como vehículo de intimidación y coerción tiene la compañía de las artes de la representación del FBI!

El circo de resurrección doméstica

El Circo de Resurrección Doméstica del Bread and Puppet Theatre se llevó a cabo el 10 y 11 de agosto de 1985 en Glover, Vermont, y los temas fueron Nicaragua y Johann Sebastian Bach. En él estuvo participando nuestra relevista Rosa Luisa Márquez. (nota del editor)

Hoy es 29 de julio, lunes, día de zapateros, pero estamos a ley de trece del estreno, así es que se trabaja. Una de las piezas que estamos montando se llama *El poder del Dictador sobre el paisaje.* (**...este tipo tiene el cerebro como un "Rubic's Cube", su estructura mental es diferente a las de la mayoría de los mortales, salta continuamente de trabajo en trabajo, aunque, a pesar de todo, es racional...**) Está basada en el poema *Ecología* de Ernesto Cardenal. (**...nos levantamos todos los días a las ocho de la mañana y a las y media tenemos la primera reunión para planear las actividades del día. Ya somos sesenta en la finca...**) En el reparto hay nueve teatreros: una chilena, dos

alemanes, tres francesas, dos gringos y yo, manipulando al "dictador" con cordones cual si fuera una marioneta. *Muévalo como a una estatua inmensa que va para el Vaticano y que no se puede romper. Alguien que grite las órdenes. Más fuerte. Más ritmo*, dice en perfecto inglés fragmentado el gran dios alemán Peter Schumann quien supervisa la operación entera.

La semana pasada, mientras le explicaba la "rutina" a los recién llegados mascareros colombianos, concluímos que era prácticamente imposible entender este proyecto sin estar aquí en la finca, trabajando durante mes y medio, sin parar, descansando sólo algunos lunes (para lavar ropa e ir al lago a nadar) con tal de montar, con 150 voluntarios que vienen hasta de Nicaragua, un super-espectáculo teatral gratis, durante dos días, para 15,000 espectadores y en un lugar más grande que el campo entre el Morro y La Perla. Ellos están pasando por el proceso de iniciación que yo sufrí por primera vez hace dos años y que aún me cuesta comprender. (**...lo que le espera a Lydia Milagros González que llega el miércoles a integrarse a este maratón...**)

¿Qué carajo hago yo aquí? Es una semana promedio, ensayar cinco obras a la vez —*El Circo, El Auto Sacramental, la Cantata, El dictador* y la lectura de poemas nicaragüenses. Y eso, que todavía quedan tres piezas en las que no me he metido, las que Schumann ensaya junto con otros proyectos; participo en paradas de gigantes y cabezudos en pueblitos y ciudades vecinas; coso, imprimo banderines y telones; cocino, a veces, para sesenta personas, friego, barro; hago figuras de papel maché; mientras mis colegas construyen letrinas, escenarios, caballos de veinte pies de alto, máquinas infernales de hierro y madera, un horno de barro para hacer el pan que se reparte gratis los días de función y que es literalmente

nuestro "pan de cada día" —centeno con ali-oli— para que
no tengamos que operarnos el colon como Reagan; y el
supermán lo coordina todo, dándonos un complejo de
culpa cuando nos escapamos a dormir una siesta o a
escribir un articulito cualquiera mientras *El* trabaja,
pinta, esculpe, dirige, escribe poemas, construye, corre,
hornea pan, etc., etc., ¡ETC!

Eso sí, se come bien, por aquello de que *barriga llena,
corazón contento* y a veces llega Sandy con manjares de
regalo y prepara esta opípara comelata *para deleite de
grandes y chicos.* Porque hay voluntarios de todas las
edades: Noah tiene ya dos años y medio y desfila trepado
en un camello de tela y alambre en las paradas: Marianne
tiene cincuenta y cinco y después de haber criado cuatro
hijos se dedica a los programas de santuarios de refu-
giados latinoamericanos en EE.UU., Genevieve es una
actriz parisina que hace anualmente un paréntesis en su
carrera para venir a Vermont, Jim y Chuck viajan desde
Georgia, alrededor de veinte llegan durante los últimos
días desde Nueva York, se cuelan alemanas, hindúes, que
vienen de visita un día y se quedan hasta el final, y
Martin, el profesor de ciencias políticas de una prestigiosa
universidad europea, se confunde entre los muñecos,
moviendo esculturas y corriendo por el campo de ensayo
con uno de los gigantescos pájaros que anuncian la paz.

Siempre llega gente nueva, recogida e invitada durante
la última gira de la compañía; andan un poco perdidos, sin
poder comprender, hasta el final, la magnitud del trabajo;
opinan y lentamente se van callando al descubrir que en
realidad no hay mucho espacio para opinar; que las
propuestas para ser consideradas deben ser traducidas en
acción, en demostraciones concretas. Y se fascinan como
nosotros lo hicimos antes, con las imágenes espectacu-
lares del *gran dios alemán,* con su capacidad de trabajo,
con la coherencia entre su pensamiento y su práctica.

¿Por qué "arte barato"?

La gente lleva mucho tiempo pensando que el arte es privilegio de los museos y de los ricos. ¡El arte no es un negocio! No pertenece a los bancos ni a los inversionistas elegantes. El arte es alimento. No se puede comer pero alimenta. El arte tiene que ser barato y accesible a todo el mundo. Necesita estar en todas partes pues es el interior del mundo.

¡El arte alivia el dolor! ¡El arte despierta a los durmientes! ¡El arte lucha contra la guerra y la estupidez! ¡El arte canta Aleluya! ¡El arte es para las cocinas! ¡El arte es como el buen pan! ¡El arte es como los árboles verdes! ¡El arte es como nubes blancas sobre un cielo azul! ¡El arte es barato! ¡VIVA!

P. Schumann

Con él y junto al núcleo de titireteros permanentes y a docenas de vecinos de la región montaremos un **Circo** de cartón y tela cuyo tema este año es la revolución americana vs. la nicaragüense y un inmenso **Auto Sacramental** que culmina con una monumental fogata en donde las fuerzas del Bien triunfan sobre las del Mal; mientras, detrás del bosque de pinos, se va poniendo el sol... (TELON).

Por ahora nos resta seguir ensayando con las figuras de trapo que poco a poco visten al *dictador* con papel periódico para que sucumba bajo el paisaje nicaragüense de cartón pintado. Al final, las voces corean los últimos versos del poema de Cardenal:

Recuperaremos los bosques, ríos, lagunas.
Vamos a descontaminar el lago de Managua.
La liberación no sólo la ansiaban los humanos.
Toda la ecología. La revolución
es también de lagos, ríos, árboles, animales.

Mano-Plazo:
proceso y producto de un teatro nuestro

¿Qué forma le vamos a dar a esto y qué es lo que vamos a decir? fue lo que nos preguntamos ante este "Relevo" y ante los sucesos del 30 de agosto. Como siempre, nos enfrentamos a un problema de tiempo y espacio: la fecha límite de una columna periodística y el plazo incómodo de la memoria colectiva; la cantidad de pulgadas que llenar y la arquitectura del Patio de las Estatuas de la Escuela de Artes Plásticas.

Los contenidos y materiales de trabajó

Partimos de los hechos para reaccionar y responder con los talentos y las carencias que tenemos, utilizando los despojos, dándole una función, esta vez teatral, a los objetos abusados, devolviéndole un carácter político a

unas barajas gigantes fechadas en la contienda electoral
de 1968 y que por obra y desgracia del FBI resucitaron un
viernes de ceniza.

El polvo prieto, utilizado para sacar huellas dactilares,
se convirtió en carboncillo para dibujar los objetos
manchados. Las barajas se transformaron en personajes,
animales domésticos, mesas y camas, puertas y ventanas;
gimen, se agitan, juegan, son golpeadas, caen, son se-
cuestradas y llevadas tras las rejas frente al Campo del
Morro, bastión militar en proceso de convertirse en opción
cultural.

Para que esta transformación se evidencie es necesario
generar imágenes, improvisar movimientos y formas que
a su vez descubran otras formas. Un colectivo tenía que
emprender esta tarea: partiendo de la ofensa y la indig-
nación y con sus particulares instrumentos de lucha, tenía
que formular su propio lenguaje dramático.

Los teatreros

La convocatoria se hizo abierta. Llegaron los amigos y
familiares, los compañeros de trabajo y los estudiantes
—*niños* de quince y *maduros* de cuarenta, como
nosotros, docena y media en total. La respuesta era de
emergencia, el tiempo máximo dos meses, el espacio
heroico.

La construcción del libreto

Comenzaron los talleres —ocho horas semanales nego-
ciadas por el grupo. El placer del juego creador: los equipos
actuaban, observaban y evaluaban las áreas y situa-
ciones asignadas que cubrían desde la realidad cotidiana
anterior a los acontecimientos, los acontecimientos mis-
mos y la reacción que generaron. Un día venían unos, y al

siguiente otros; todos, si jugaron, aportaron a la puesta en escena— cada uno en la medida de su sentir frente a los hechos y frente a los materiales de trabajo. No había cabida para la idealización ni las soluciones mágicas y mucho menos para el dogma panfletario. La realidad del país no lo permite.

Los personajes y la acción

Una vez seleccionados los cuadro móviles, se estructuraron y agilizaron las transiciones, se les encontró el ritmo propio de cada uno en relación al anterior y al siguiente. Surgieron dos coros antagónicos: el de la FAMILIA-BARAJA y el del EJERCITO - montado en zancos. Dos dioses del Olimpo consumerista: RAMBO — G.I.JOE y BARBIE — MISS UNIVERSO dirigirían desde sus pedestales, que enmarcan los portones de hierro, un ritual que combinaría la fanfarria de un 4 de julio y la bienvenida a una reina de belleza, con la siniestra violación de hogares y el encarcelamiento de sus habitantes —muchos de los cuales permanecen tras las rejas en prisiones federales sin habérseles probado delito alguno.

Los accesorios

El MANO-PLAZO teatral tenía que animarse con sonidos, matizarse con colores y luces, vestirse, engalanarse, pulirse y hacer que funcionase en tiempos dramáticos, con pies forzados de voces, luces y movimiento.

Los ensayos

Aquí el juego se hizo más disciplinado. Se establecieron las reglas y los roles: el oficio teatral se impuso en un aprendizaje inclemente y repetido, se tomaron decisiones

incómodas sobre la marcha y se implementaron con el rigor generado por el trabajo mismo. Fue la parte más difícil del proceso. Quisiéramos quedarnos en el juego inicial: en el placer puro de la expresión libre, sin preocuparnos tanto por la comunicación, la claridad de conceptos, la limpieza de ejecución; todos ellos requisitos indispensables para un producto final de calidad. Dejamos de trabajar para nosotros y orientamos nuestros esfuerzos hacia el público, ausente de los ensayos, pero fundamental como destino y cómplice final del trabajo. Clarificar imágenes sin perder la riqueza de la ambigüedad, el terreno de la imaginación y la poesía, no es fácil y es a veces doloroso. Hay que negociar entre todos aunque la autoridad final sea delegada en algunos y consultada con otros. Esta es la etapa de fricciones, de malos entendidos y, por supuesto, de limar asperezas.

De teatreros a terapistas para que el colectivo continúe siéndolo.

La representación

La presión de la inminencia del estreno y clausura —debut y despedida— suavizó los conflictos, la energía se concentró y multiplicó. Hubo tareas para todos, llegaron los amigos a dar una mano; la decoración, el alumbrado de luz y sonido sujetos a las inclemencias del tiempo, el riesgo se agudizó... la paranoia, los nervios. *(Para algunos, su primer trabajo teatral, para otros, elementos extrateatrales interviniendo en la escena; el peligro real de una caída de los zancos; la presencia del público...)*

Los invitados

Los acontecimientos van a comenzar. La FAMILIA abrió las puertas a sus invitados. El público le impuso su sello particular a la representación. Pasaron en masa por

siguiente otros; todos, si jugaron, aportaron a la puesta en escena— cada uno en la medida de su sentir frente a los hechos y frente a los materiales de trabajo. No había cabida para la idealización ni las soluciones mágicas y mucho menos para el dogma panfletario. La realidad del país no lo permite.

Los personajes y la acción

Una vez seleccionados los cuadro móviles, se estructuraron y agilizaron las transiciones, se les encontró el ritmo propio de cada uno en relación al anterior y al siguiente. Surgieron dos coros antagónicos: el de la FAMILIA-BARAJA y el del EJERCITO - montado en zancos. Dos dioses del Olimpo consumerista: RAMBO — G.I.JOE y BARBIE — MISS UNIVERSO dirigirían desde sus pedestales, que enmarcan los portones de hierro, un ritual que combinaría la fanfarria de un 4 de julio y la bienvenida a una reina de belleza, con la siniestra violación de hogares y el encarcelamiento de sus habitantes —muchos de los cuales permanecen tras las rejas en prisiones federales sin habérseles probado delito alguno.

Los accesorios

El MANO-PLAZO teatral tenía que animarse con sonidos, matizarse con colores y luces, vestirse, engalanarse, pulirse y hacer que funcionase en tiempos dramáticos, con pies forzados de voces, luces y movimiento.

Los ensayos

Aquí el juego se hizo más disciplinado. Se establecieron las reglas y los roles: el oficio teatral se impuso en un aprendizaje inclemente y repetido, se tomaron decisiones

incómodas sobre la marcha y se implementaron con el rigor generado por el trabajo mismo. Fue la parte más difícil del proceso. Quisiéramos quedarnos en el juego inicial: en el placer puro de la expresión libre, sin preocuparnos tanto por la comunicación, la claridad de conceptos, la limpieza de ejecución; todos ellos requisitos indispensables para un producto final de calidad. Dejamos de trabajar para nosotros y orientamos nuestros esfuerzos hacia el público, ausente de los ensayos, pero fundamental como destino y cómplice final del trabajo. Clarificar imágenes sin perder la riqueza de la ambigüedad, el terreno de la imaginación y la poesía, no es fácil y es a veces doloroso. Hay que negociar entre todos aunque la autoridad final sea delegada en algunos y consultada con otros. Esta es la etapa de fricciones, de malos entendidos y, por supuesto, de limar asperezas.

De teatreros a terapistas para que el colectivo continúe siéndolo.

La representación

La presión de la inminencia del estreno y clausura —debut y despedida— suavizó los conflictos, la energía se concentró y multiplicó. Hubo tareas para todos, llegaron los amigos a dar una mano; la decoración, el alumbrado de luz y sonido sujetos a las inclemencias del tiempo, el riesgo se agudizó... la paranoia, los nervios. *(Para algunos, su primer trabajo teatral, para otros, elementos extrateatrales interviniendo en la escena; el peligro real de una caída de los zancos; la presencia del público...)*

Los invitados

Los acontecimientos van a comenzar. La FAMILIA abrió las puertas a sus invitados. El público le impuso su sello particular a la representación. Pasaron en masa por

la primera sala de exposición fotográfica —documento
legal de una de las casas allanadas; se detuvieron en la
segunda-inventario expresionista— respuesta del artista
gráfico ante los hechos; se arremolinaron frente a la
tercera-patio y sede del evento teatral. Los invitados
llegaron a tiempo, demasiado a tiempo para poderles
acompañar en grupos pequeños, como planeábamos, por
los tres espacios. Había que improvisar, alterar el plan,
responder a tiempo a su impaciencia. Ya a las 8:00 p.m.
habían ocupado todos los asientos disponibles, las gale-
rías, los balcones, las paredes, el piso. Establecían la
división clásica entre espectadores y actores. Se rebe-
laban ante la espera, aplaudían. *A improvisar otra vez:*
había que recuperar algo del plan original, invitarlos a
escena, a la tercera y última sala de exposiciones donde
estaban colocadas las barajas como tablero de ajedrez; y
los telones pintados con los objetos violados, *el sol, la luna
y las estrellas* sobre las columnas laterales, y *los rostros y
manos* de cartón encarcelados tras las rejas del fondo. Los
invitados tomaron la escena, tocaron, miraron, jugaron,
compartieron con los otros y a la hora de la representación
regresaron a sus puestos para acogerla con cariño. Al
final del encuentro ocuparon nuevamente los tres espa-
cios mezclándose con los teatreros en un abrazo solidario.
Habían dejado su huella a la entrada en el registro y
también sobre el espectáculo, cerrando el ciclo del MANO-
PLAZO.

<div align="right">Por Rosa Luis Márquez
y Antonio Martorell</div>

Telón

Quise escribir de las visitas al ginecólogo, de las salas de
espera eternas y frías, del médico-mecánico haciendo su
tarea; quería comentar también sobre la comunicación

noverbal entre automóviles en la autopista, de la solidaridad anónima y clandestina de los focos encendidos para advertir la cercanía de la *jara*; del despertar del teatro joven, alterno y verdaderamente universitario, a pesar de, y tal vez debido a la crisis del Departamento de Drama; del éxito de las fiestas "nacionales" como *Jalogüin y San Güibin* auspiciadas por las tiendas de tarjetas y "goodies" ... de Serrat y los ciclos de mi vida y la tuya. Pero... *el tiempo pasa y nos vamos poniendo viejos y sobre todo se acabó lo que se daba, se acabó.*

Por lo tanto, agradezco el empujón que me dio mi gemela Rosa Lydia Vega, Ana Luisa Vega, Ana Lydia Vega para que entrara en el maratón de 1985 y a Peri y Graciela por el espacio compartido.

Y con este RELEVO a dúo, le paso el batón a mi carnal y sucesor Toño Martorell con quien he corrido fascinada la seca y la meca durante el último año.

Juan Antonio Ramos

El arte de levantar ronchas

Con cuatro colecciones de cuentos (*Démosle luz verde a la nostalgia, Pactos de silencio, Papo Impala está quitao* e *Hilando Mortajas*) y una novela (*Vive y vacila*) recientemente publicada, Juan Antonio Ramos es uno de los más prolíficos "nuevos narradores".

Su incursión en el ensayo se estructura alrededor del personaje de Moncho Loro, cascarrabias e impulsivo figurón académico. Las despotricantes elucubraciones del célebre doctor, que toman la forma ya explorada del monólogo dramático, podrían ubicarse dentro de la tradición del periodismo satírico representada por Nemesio Canales y Méndez Ballester. Desde las presentaciones de libros hasta los sacrosantos clichés del "realismo socialista", pasando por los afanes feministas y el furor historicista de la "Generación del 70", Moncho Loro se despacha con la cuchara grande inventoriando y criticando los ritos y los mitos del mundillo literario mientras nos fumiga con una buena dosis de incisivo humor.

El Doctor Moncho Loro:
René Marqués y el matriarcado*

¡Buenas noches...! "Un hombre de verdad le da a su mujer lo que ella no tiene (Jum...), reclama la protagonista del cuento "En la popa hay un cuerpo reclinado" de René Marqués, a su marido. Esta demanda parece traducir el mal esencial que encarna el matriarcado estilo anglosajón que, según René Marqués, irrumpió (y cómo) en nuestros modos de vida "con el vendaval democratizador iniciado desde el 1940". Agrega Marqués que "los patrones culturales y éticos de una estructura social basada en la tradición del *pater familiae* se deterioraron y sucumbieron con vertiginosidad tal que quedó demostrada claramente la poca estima que de esos patrones y valores tenía la sociedad puertorriqueña". Concluye el cuentista

* El Doctor Moncho Loro surge como personaje literario (EL DOCTOR MONCHO LORO: LINGUISTICA) en la colección de cuentos *Pactos de Silencio y Algunas Erratas de Fe* (Cultural, 1980).

diciendo que "lo anterior puede explicar por qué la mujer ocupa frecuentemente en la literatura actual destacado lugar protagónico. Quizás también explique por qué no siempre aparece ella bajo la luz benévola o halagüeña. Los responsables de esa literatura han vivido precisamente el auge inicial del matriarcado norteamericano en Puerto Rico y, plausiblemente, algunos de ellos no han logrado aceptar, con tanta docilidad como sus congéneres estadounidenses, el papel de meros proveedores *que la matriarca les ha asignado* dentro de ese patrón cultural que (por desgracia) es hoy común a ambas sociedades".

"En la popa hay un cuerpo reclinado" presenta a un maestro de escuela —y escritor frustrado— agobiado por su vacío existencial, el cual es producto de la crianza posesiva y *castrante* recibida de su madre autoritaria, y la convivencia *infernal* con su frívola e insaciable esposa (Ya verán...). El mundo, a los ojos del narrador del relato, está dividido en dos sectores claramente definidos: el de las "devoradoras" (que son *todas* las mujeres) y el de los "esclavos" (integrado por los hombres). Harto de su inutilidad e impotencia por no poder cumplir con las exigencias que le impone la *tiranía femenil,* el innominado protagonista envenena a su mujer, la reclina en la popa de un bote que él mismo conduce y orienta, y, mar adentro, se corta los órganos genitales (Cará...) y los restalla contra el cuerpo inmóvil de su esposa. Con esta acción brutal el protagonista espera haber satisfecho al fin el *cantaleteo humillante* de su compañera: "Un hombre de verdad le da a su mujer lo que ella no tiene..."

La tesis propuesta por René Marqués en el cuento nos puede resultar simplista, ingenua y altamente prejuiciada. Podríamos caer, sin embargo, en el injusto error de menoscabar el valor temático del relato (ya que el literario nadie lo cuestiona), con generalizaciones fáciles y acomo-

daticias, cuando sabemos que Marqués tal vez ha producido la mayor y más variada cantidad de personajes femeninos en la llamada Generación de escritores del '40; heroínas admirables que en nada coinciden con la *irritante* protagonista del cuento que comento. René resiste la avalancha industrializadora y deshumanizante de los '40 y la culpa por el resquebrajamiento de todo el andamiaje del molde tradicional de la hacienda, aquél idílico y señorial del cual fue producto, y añoró, lloró y antepuso en su obra al monstruoso y caótico ambiente de la ciudad y el progreso.

Es ese proceso irrefrenable el que separa a la mujer de sus *faenas domésticas* para integrarla a la fuerza trabajadora. Al ser también *proveedora, exige unas igualdades* (Jum...) que el jefe de familia rechaza (y con razón...) pues ve en peligro su supremacía.

Surge, pues, una tensión de complejos matices dando al traste con la identidad familiar, y suscitando trastornos sociales que todos sufrimos. De manera que el marido *bapuleado por la esposa demandona, consumidora* y *banal* que pinta tan acertadamente Marqués en su relato, es nada más que un anticipo de una situación que a veces resulta más complicada y que al paso de los años adquiere proporciones gigantescas e insolubles.

Por eso mismo es por lo que el conflicto en discusión cobra extraordinaria importancia para los jóvenes cuentistas en Puerto Rico. Si René Marqués viviera, comprobaría que sus vaticinios se cumplen con desconcertante exactitud, y se horrorizaría al ver cómo nuestra narrativa ha caído en manos de ciertas damas que dejan chiquititas a la detestable protagonista de "En la popa..." Escritoras que han llegado al extr... Yo les voy a pedir de favor a las personas que continuamente murmuran y se mofan por lo bajo, que se comporten como Dios manda o de lo contrario

abandonen el lugar... Yo no obligo a nadie a estar aquí... y
si no les gustan mis ideas lo mej... señorita, yo le suplico
que aguarde al final... después que yo termine de leer mi
trabajo habrá... Vuelvo y le ruego que esp... Lo lamento
muchísimo, señorita, le podrá parecer "machista" pero
cada quien tiene derecho a pensar como le parezca,
aunque, después de todo, me alegra este incidente porque
se demuestra de manera inequívoca lo que René Marqués
postula en su cuento, que ustedes las mujeres están
sencillamente alzás, y si nosotros los hombres no nos
amarramos los pantalones terminaremos como el infeliz
del cuento... terminaremos no, terminarán los juanlanas
que se dejen mangoniar, porque yo siempre digo: "Mono
sabe palo que trepa..." que se dé la mujercita del cuento
conmigo pa que ustedes vean cómo iba a andar de
derechita... Sí, claro, ríanse y guapéense ustedes, si yo sé a
lo que vinieron, si no sabré yo... feministas de no afeitarse
los sobacos ni de ponerse brasier, que levantan pesas pa
desarrollar molleros como los machos... Engáñense si
quieren, mientras hayamos hombres que sepamos lo que
tenemos entre manos, no se adueñarán del mundo, como
pretenden ustedes y esas escritoritas que se las dan de
chaviendas humanas y andan por ahí castrando a los
hombres en relatos que carecen de toda validez no digo
yo... jum... Hablo de cuentos como ése de la mujer muy
machota que invita al Tipo a un motel con la mala
intención de pasmarlo... Ay, dejen eso, miren, nos lo
podrán amputar en ficciones baratas pero en la realidad
seguimos teniendo lo que ustedes no tienen ni tendrán
porque (y esto lo tiro como salga) en este país, el bicho es y
seguirá siendo una institución... ¡Buenas noches!

El Doctor Moncho Loro:
Zapatero a su zapato

¡Buenas noches! Parece que desde que José Luis
González salió hablando del plebeyismo en la literatura
puertorriqueña ("creación de modelos desde abajo y su
imposición hacia arriba") para preconizar el arte des-
plegado por Luis Rafael Sánchez en su novela *La
guaracha del Macho Camacho*, cunde un follón por el
cultivo de narraciones enmarcadas en medioambientes
"lumpenescos", contadas, naturalmente, en el lenguaje
representativo de esos sectores. La manifestación extre-
ma de esta fiebre la constituyen lo que a alguien le ha dado
por llamar, "cuentos tecatiles", es decir, relatos en los que
se enfoca el mundo del drogadicto.

Si dice que el proceso de industrialización en Puerto
Rico hacia las décadas del '40 al '50 trae consigo un
desbarajuste en todos los órdenes, y la cuentística surgida
esos años —la denominada Generación del '40— de la
buena cuenta de ello. El arrabal, el bar de la esquina, el
kiosko, el prostíbulo, el barrio latino en Nueva York, el

campo de batalla en Corea, sirven de escenario para
relatos de José Luis González, René Marqués, Pedro Juan
Soto, Emilio Díaz Valcárcel, y a los personajes asociados
con estos lugares —el desempleado, el alcohólico, la prosti-
tuta, el "spik", el veterano mutilado— se les suele llamar
seres marginados. El drogadicto —el llamado "tecato"—
no entra en esa nómina ya que la adicción a las drogas no
se perfila como una de las principales calamidades sociales
de los períodos antes mencionados. Creo que es a partir del
cuento "Que sabe a paraíso" (del ya aludido escritor Luis
Rafael Sánchez) que el personaje y el tema del "tecato"
cobran verdadera importancia (válgame Dios) en la
cuentística puertorriqueña.

Para asombro nuestro, Sánchez utiliza, en el trata-
miento de un problema tan serio como éste, un tono irónico
y hasta jacarandoso:

> "Era lenta la danza, lenta la entrada al
> paraíso. Se había tendido boca arriba para
> gozar la desaparición de la luz, las manos bajo
> la nuca, sueltas del cuerpo y las piernas. Pero la
> luz no se marchaba, seguía intacta en su vulgar
> cielo de vigas, solemne de lenta en la danza a
> que obligaba el viento que subía de La Marina.
> La cabeza fascinada por el despacioso movi-
> miento ejecutaba también un mínimo de vai-
> vén, vaivén que achinaba los ojos y traía el
> pequeño y querido mareo que anticipa el desem-
> barco del placer. Aunque esta vez, la milésima
> en una larga aritmética de jeringuillas, el mate
> divino se hacía esperar."

Señores, se participa nada menos que del disfrute que
deriva el "tecato" de la experiencia alucinante de la droga,
y el narrador lo describe como una danza lenta, un

paraíso, un goce relajante que nos omite, descoyunta nuestro cuerpo, desvanece sentidos y realidades, es despacioso movimiento, vaivén que achina los ojos, placer divino. Para mayor atrevimiento del autor, vemos cómo iguala la dependencia excluyente, fanática del adicto hacia la droga, con la del creyente y la religión. Esta nota irreverente la constatamos desde que leemos el título del cuento ("Que sabe a paraíso"), y luego nos acompaña a lo largo de la narración: ("... savia de paraíso para ofrendar al dios de las venas, puya prudentísima, puya vulnerable, puya laudable, puya poderosa, puya honorable, puya de insigne devoción, puya que ampara y protege...") y no sigo adelante, pero los ejemplos llueven.

El cuentista, tratando de dotar a su relato de verosimilitud (Jum...) echa mano de cierta terminología propia del grupo "tecatil", que, según veremos, es el rasgo que mejor podría identificar a este tipo de "literatura": ("... trabajando la conexión, en chirola a media humanidad, yerba dulzona, tecata sabrosa, panita, la tiene arriba..."). Pero lo que hemos visto no es nada: vamos a los hijos del plebeyismo.

El "tecato", que entra por agregao, ha querido salir por dueño al apropiarse de la palabra después de bautizarse con el callejero nombre de Papo Impala (personaje "creado" por Juan Antonio Ramos (Jum...). Papo Impala nos viene a contar que se está "quitando" de la droga y nos asegura que ni de "esquín" se va, "noo mi pana", insiste, "por lo más santo que lo que me tiro al cuerpo es una que otra supor y uno que otro tabacón, pero que tú sabe, eso no es vicio y es guillaíto, pero que mi pana estoy en la perfecta y me voy a dar una limpieza paque no molesten más", y por ahí continúa con un tal Eddie Palmieri y la salsa, y cuando venimos a ver, nos ha soltado el rollo entero de su historia.

El trío lo completa "Cráneo de una noche de verano", escrito por una dama, Ana Lydia Vega (Jum...) ¿Y con qué nos vienen aquí? Pues nada menos que con un "tecato" moralista (Imagínese), que trata de escarmentar al público que lo escucha, adictos de seguro, con la historia de un supuesto Güilson, que es loco a más no poder. De primera intención uno dice, menos mal que a alguien se le ocurre irse por lo serio, por aquello de darnos una lección preventiva en torno a este mal que está acabando con nuestra juventud, pero, ¡que vá!, relajo y más relajo. Contado en el mismo enredo de los drogadictos, alude a vulgaridades similares a las que vimos en los cuentos anteriores (con el agravante de que quien narra es una dama, no lo olvidemos), y se mete con un conflicto hasta más serio que el de la droga, el problema del asimilismo y la estadidad declarada (óiganlo)...

Creo que estos escritores y otros que a lo mejor andan en las mismas, ni siquiera están conscientes del daño que causan al atosigarnos historias inspiradas en personajes que, para ser franco, no nos interesan, y en nada enriquecen nuestra experiencia humana ni nuestro acervo cultural. Ya existen agencias gubernamentales especializadas en trabajar con estas personas que desgraciadamente escogen el camino del escapismo y la autodestrucción. Cansados estamos nosotros de las macacoas que azotan a este país, como para que encima nos las tengamos que chupar también en una literatura que se empeña en recrearse en lo malo y en lo feo. Sí, porque desde los '40 nos traen con la misma cantaleta y ¿qué se ha resuelto? Por eso ya la gente ni compra el periódico, y cuando vamos al cine nos topamos con zanganerías de platillos voladores y computadoras que hablan. Ahora me dirijo exclusivamente a estos literatos nuestros: ustedes, y los de su grupo, tienen en sus manos la oportunidad de

brindarnos una *nueva literatura* en todo el sentido de la palabra; dedíquense a cultivar temas edificantes, inspiradores, produzcan una obra que sea la verdadera respuesta al panorama patético y desolador que nos rodea. Se podría hablar de tantas cosas bonitas... A que a ninguno de ustedes se les ha ocurrido escribir algo acerca de la visita del Papa... Piénsenlo, y recuerden aquel viejo adagio: "zapatero a su zapato..." si se pusieran a escribir de lo que conocen, de lo que auténticamente les es propio, seguramente aportarían muestras que desplazarían sin mayor esfuerzo, a la deplorable chusmería literaria que tanto daño hace al buen nombre de nuestras letras puertorriuqueñas... ¡Muchas gracias!

El Doctor Moncho Loro:
Los tejemenejes de Sor Juana Inés

¡Buenas noches! Se me pide que, al cabo de la Cuaresma recién concluida, elabore una breve reflexión en torno a un literato religioso de las letras hispánicas. De la considerable nómina me quedo con Sor Juana Inés de la Cruz, no tanto por ser una gloria incuestionable de la Literatura Hispanoamericana, como por la enseñanza moral y cristiana que ganamos al examinar y tratar de entender su desgarrada existencia, torturada por la pertinaz discordia de dos personalidades opuestas. Así lo advierte la distinguida poetisa chilena Gabriela Mistral en su inspirado ensayo "Silueta de Sor Juana Inés de la Cruz", cuando afirma que el temperamento y la genialidad de la docta monja quedaron determinados por el lugar en que nació y sus particulares condiciones geográficas y climatológicas. Cito: "(Sor Juana Inés) nació en Nepantla; le recortaban el paisaje familiar los dos volcanes; le vertían su mañana y le prolongaban la *última tarde*. Pero es el Ixtacíhuatl, de depurados perfiles, el que influye en su

índole, no el Popocatépetl, vasto hasta su ápice." Es decir, Sor Juana nació entre dos volcanes, uno apagado, el Ixtacíhuatl, y el Popocatépetl, en continua actividad, y así mismito vivió la religiosa que nos ocupa, entre dos fuerzas encontradas: hielo y fuego, la tentación y la Gracia. Mujer impetuosa, apasionada, pero nunca explosiva, "la emoción no la turba en la comisura de los labios ni en el centro", apunta Mistral. Es el imperio de la razón sobre las apetencias. Esa dramática contienda la observamos a lo largo de su inagotable producción literaria, principalmente en muchos de sus sonetos, que, en honor a la verdad, se las traen. Veamos uno de ellos:

Al que ingrato me deja, busco amante;
al que amante me sigue, dejo ingrata;
constante adoro a quien mi amor maltrata;
maltrato a quien mi amor busca constante.

Al que trato de amor, hallo diamante,
y soy diamante al que de amor me trata;
triunfante quiero ver al que me mata,
y mato al que me quiere ver triunfante.

Si a éste pago, padece mi deseo;
si ruego a aquél, mi pundonor enojo:
de entrambos modos infeliz me veo.

Pero yo, por mejor partido, escojo
de quien no quiero, ser violento empleo,
que, de quien no me quiere, vil despojo.

Este admirable ejercicio conceptista plantea el eterno "salpafuera" que arman los triángulos amorosos; "a quien quiero no me quiere, y me adora el que no puedo ver ni en pintura" y por ahí sigan ustedes... A la larga el intelecto se impone al corazón, y Sor Juana prefiere quedarse con el incondicional enamorado, pues teme entregarse a un hombre que no le corresponde afectiva-

mente. Hasta ahí el asunto nos parece aceptable y otra cosa sería masoquismo, pero lo que viene es lo que nos pone los pelos de punta: ¿qué hace una monja enredada en traqueteos sentimentales, y encima de eso, publicándolos? Y si pensamos en otros sonetitos que la religiosa escribió en la misma línea... ¡Ay bendito!...

Tratando de ser indulgentes rebuscamos los escasos datos biográficos que se ofrecen de la poetisa, y convenimos en que no todos los rasgos que definen su compleja persona se explican mediante el determinismo geográfico que propone Gabriela Mistral. A ver. ¿Quiénes son los padres de Sor Juana Inés? Un tal Pedro Manuel de Asbaje y doña Isabel Ramírez de Santillana. Nunca se casaron y tuvieron ¡tres hijas! de las cuales Sor Juana es la mayor. Pero ahí no se queda la cosa; doña Isabel deja a su concubino para amancebarse con el Capitán Diego de Ruiz Lozano con quien procrea tres muchachos más *fuera del matrimonio*. Dice el Padre Callejas, biógrafo de Sor Juana Inés, que estos caballeros ofrecieron sus apellidos a las criaturas pero doña Isabel Ramírez prefirió seguir de soltera y con sus hijos *naturales*. ¿Qué les parece? Sor Juana, muchachita sensible y decente, reprueba la conducta de la madre (eso es lo que yo intuyo) y se muda con sus tíos. Tratando de escapar de la patética circunstancia que la avergüenza se refugia desde muy temprana edad en los libros, y ya a los trece años es recogida y protegida por el Virrey, el Marqués de Mancera, porque su genialidad y sabiduría eran proverbiales. Pero en la corte se encuentra con un chorro de viejos verdes, muy nobles y eruditos, demasiado interesados en la "forma" y el "contenido" de la joven. Si a eso le añadimos el hecho de que una de las hermanas de Sor Juana sufrió un desastre matrimonial, y si damos por cierto el rumor insistente de que la poetisa había pasado por una desilusión amorosa, entenderemos mejor la razón por la cual ingresa para siempre en la vida

conventual. Así lo asegura Gabriela Mistral cuando
señala que la confundida adolescente abraza los hábitos
porque "desecha el mundo por denso y brutal... No le
alcanzarán así los brazos con apetito de la multitud, de la
plebeya ni de la cortesana. Por exceso de sensibilidad se
apartó."

Pero el retiro sepulcral de los muros jeronimianos no
sofoca el ardor profano que consume el espíritu de la
célebre artista, y con las plegarias rimadas y contritas se
cuelan mundanos y eroticones versos que el susto o el
pudor de la autora resuelven a golpes de ironías y
sarcasmos. No se puede culpar a la infeliz versificadora, pero
disculparla del todo tampoco es posible. Su fragilidad la
llevó a tomar una decisión equivocada, insincera. Usar
como instrumento la sagrada vida monasterial para
distraerse de sus conflictos, y para saciar su sed de
conocimiento y reconocimiento, me parece una falta fatal.
Asimismo considero abusivo y cobarde responsabilizar al
hombre de todas sus desgracias y defectos por tal de
librarse de pecados:

"Hombres necios que acusáis
a la mujer sin razón,
sin ver que sois la ocasión
de lo mismo que culpáis".

Suerte que apareció el Obispo de Puebla y le acabó el
"tejemeneje" de que sí te quiero pero no me quieres, que sí
mírame pero no me toques y la metió en cintura con la
carta de Sor Filotea de la Cruz, su seudónimo: "O te pones
a rezar y a lavar pisos y a curar leprosos como Dios
manda, o te vas con tu musiquita a otra parte". Oiganme,
cura santa, porque la poetisa regaló todos los libros, y botó
el cuaderno de apuntes, y se consagró a la vida religiosa
con entera humildad hasta el instante mismo de rendirle

cuentas al Señor. "Esta es para mí la hora más hermosa de su vida", sentencia Gabriela Mistral, "sin ella yo no la amaría". Al fin esta angustiada mujer encuentra la paz anhelada, aquélla que aún no vislumbra cuando escribe este verso revelador:

"En perseguirme, Mundo, ¿qué interesas?"

En conclusión, la intervención oportuna y providencial de un "hombre necio", libró a la monja del Popocatépetl jorobón que tanta "candela" dio.

El Doctor Moncho Loro:
Presentación de un libro

¡Buenas noches! Para empezar, les diré que es la
primera vez que asisto a una actividad de este tipo, y les
confieso que vine porque mi ex-alumno, amigo y prome-
tedor escritor boricua, Juan Manuel Monserrate, me pidió
que presentase su novela *Sangre cimarrona en la aurora
rebelde*. No soy amigo de las presentaciones de libros
porque lo encuentro un embeleco comercial y no cultural e
intelectual. Estas reuniones se convierten en desfiles de
modas, en "gettugueders" estilo "jet-set", en hervidero de
chismes en que no se salva el pellejo de nadie; la gente
viene a comerse el quesito y a beberse el vinito y a ver si
sale en la foto que publicarán en la página de "Sociales".
Un libro no necesita de esta parafernalia para ser leído y
aceptado por el lector, si es que de verdá es un buen texto.
Todo esto se lo expresé a mi querido Juan Manuel, pero él
insistió en que yo viniera. Le aclaré, por último, que no me
pondría a soltar ditirambos así porque así, como se supone
hace el presentador de turno, sino que de manera espon-

tánea y general, señalaría por igual, los aciertos y
desaciertos de la novela. Advertidos quedan todos, y,
manos a la obra.

Sangre cimarrona en la aurora rebelde exhibe en la
portada una atractiva reproducción de la pintura *Las
caras linda de mi gente negra,* del destacado artista
puertorriqueño Aniceto Quirindongo. El libro mide 9
pulgadas de largo por seis de ancho, y pesa tres libras y
media. Tiene 456 páginas y la edición consta de tres mil
ejemplares.

En esta extensa narración el autor pretende llevarnos
en un viaje a través del tiempo a fuerza de lenguaje e
imaginación. Para ello acude a los recursos técnicos y
narrativos que. apreciamos de forma recurrente en la
nueva novela hispanoamericana. Juan Manuel demues-
tra habilidad en la estructuración de un universo verbal
complejo. Asimismo, se desempeña bien en el manejo del
lenguaje coloquial, matizado el mismo, con aceptables
destellos de hilaridad; consigue, además, proyectar al-
guna verdad humana en la caracterización de sus per-
sonajes (Ya le veo mala cara a Juan Manuel... yo se lo
dije...). Si nos limitamos a la historia central, la podríamos
resumir de la siguiente manera: el autor nos ubica en el
siglo 17 puertorriqueño, en un ingenio cañero al norte de
Puerto Rico, donde un negro esclavo, Miguel, encabeza
una rebelión contra sus amos; de buenas a primeras, sin
que sepamos cómo, aterriza con los suyos, en las costas
venezolanas. En un dos por tres se erige un pequeño
estado con Miguel, megalómano de nacimiento, de ¡Rey!
Bueno, eso es lo que yo saco en claro después de sudar
lindo y bello, pues para capturar esos cabos tuve que dejar
a un lado una cantidad excesiva de material anecdótico
prescindible. (Jum, ya Juan Manuel empezó a plegarse
mientras otros comienzan a enterrarse los codos con

disimulo... Por mí que se esgranen las costillas...) ¿Ejemplos de este material anecdótico prescindible...? A ver... monólogos kilométricos, partes de noticias, esquelas, fragmentos de crónicas del tiempo de María Castaña, ¡canciones de salsa!, ¡diálogos entre Cristóbal Colón y Romero Barceló!, ¡Ismael Rivera y Cheo Feliciano en las Cortes Españolas! Aquí obviamente falla el decisivo factor de la credibilidad; un escritor puede decir lo que le venga en gana siempre y cuando sepa hacérselo tragar al lector. Pero, pregunto yo ahora, ¿quién concibe a Ponce de León recorriendo la isla en un Toyota? ¿O a los indios comiendo carne al pincho en los areitos? Igual cuidado se tiene que observar en el tratamiento del tema erótico, pues si el creador no es comedido, termina todo en una muestra grotesca y, a veces, morbosa. La novela nos presenta a unos negros con unos "hábitos" sexuales que dejan a la película *Calígula* chiquitita... Esos penes con nudos como si fueran rosarios... (Todos ríen menos Juanma...).

Detrás del enrevesado andamiaje se esconde el verdadero propósito de esta larga y no siempre ágil historia: el de meterse a enredar las vainas de la Historia, como si no tuviéramos bastante con el desmadre que continuamente sufrimos (Jum, codazos es lo menos que se está dando esta gente... Juan Manuel, si pudiera, me atosigaría un queso de bola en la boca... quién lo manda...). Miren, señores, lc que pasó pasó y no hay modo de darle pa'trás... Conociendo la mogolla histórica que tiene la gente en la cabeza, lo aconsejable es seguirle machacando las cosas como van, y cuando se las sepan bien, cuando sepan recitar al derecho y al revés las fechas más importantes de nuestro almanaque *puertorriqueño*, entonces que jueguen, si quieren, con esos datos, eso sí, sin trabuluquearlos mucho, porque si no volveremos a las mismas... (Mi mamá tendrá un tapón de algodón en cada oreja...). Por último,

hablemos del grito de lucha que lanza este joven creador: "¡Somos mulatos y caribeños" y que viva la pepa...! Ay, bendito... Nosotros que estamos chavaos... En Estados Unidos todavía piensan que andamos con taparrabos... Sería darle gusto a los americanos para que nos estrujen con la mismita mala leche, que somos lo que *no* somos, porque caribeños *sí* seremos, pero eso de que *todos* seamos mulatos, me parece que es estar "picando fuerel hoyo", como dicen por ahí... (Ya empiezan a desfilar algunos...). Aquí en Puerto Rico hay personas de todos colores. Vayan a nuestros campos, playas, pueblos para que vean gente pecosa, rubia y de ojos azules... hay hasta gente con el pelo colorao natural. Tú mismo, Juan Manuel, ¿me vas a decir tú que eres mulato? ¿O ustedes, con esa pinta de nenes, que no jugaron trompo ni volaron chiringa? Ay, dejen eso... Y con el permiso de ustedes yo creo que mejor lo dejo aquí porque me estoy cansando de las muecas de desaprobación, las miraditas burlonas y el desplante de algunos maleducados que me dan la espalda para irse, o peor, para meterse un canto de queso en la boca mientras me ponen por el piso con el primero que se arrima... A la verdá que yo no entiendo a la gente: me invitan para que diga lo que pienso de una obra y tan pronto me pongo a opinar empiezan las miradas de asombro e indignación... Lo primero que tengo que decir es que no todo lo que he señalado es adverso a esta novela, y lo segundo... ay, miren mejor no sigo... muchísimos de ustedes tienen ya su opinión formada y han visto en el texto las mismas fallas que yo, pero aquí se callan la boca, simulan encontrar todo bien, y tan pronto salen a la calle, pelan de arribabajo a este pobre caballero porque así es... de frente el besito y la felicitación y por detrás la puñalá... Yo podría elaborar dos o tres ideas más en torno al tema que estaba discutiendo para que se viera con mayor claridad mi po-

sición, pero no faltaría quien dijera que estoy tratando de arreglar las cosas, así que mejor me atengo a lo que dicen en mi pueblo: "La mierda, mientras más se revuelca, más apesta". ¡Muchas gracias y buenas noches!

El Doctor Moncho Loro:
El hombre y la obra

A Rogelio Escudero

¡Buenas noches! Recientemente estuve examinando la edición que hace la Editorial Universitaria de *Glosario*, un conjunto de ensayos del estupendo escritor puertorriqueño Nemesio Canales, y me tropecé con una afirmación inquietante que deseo compartir con ustedes. En "Al margen de Abril" (el primero de una serie de tres ensayos), Canales dice, refiriéndose a Mariano Abril, lo siguiente: "Yo tengo en gran estima a Mariano Abril, no sólo porque es de los pocos en Puerto Rico que saben escribir de una manera sencilla, sin ese constante e insoportable abalorio retórico que aquí pasa por invariable prueba de grandes facultades literarias, sino, además *porque el hombre que hay en él, detrás del literato, tiene sinceridad y corazón, y esto vale más que todas las literaturas del mundo*". En oposición a ese aserto, está la declaración que hace Jorge

Luis Borges a su entrevistador Antonio Carrizo (en el libro *Borges el memorioso)* al opinar en torno al poeta argentino Horacio Rega Molina: "¡Un excelente poeta! ¡Un admirable poeta! Uno de los mejores poetas argentinos. Claro, personalmente no era grato. Pero qué importa que no fuera grato personalmente, si su obra lo era... Y, al fin de todo, lo que importa es la poesía... La poesía es lo que queda. Kipling no quería que se escribieran biografías de él. El quería ser juzgado por su obra. Y tenía razón. Las biografías son accidentes, a veces incómodos, y muchas veces indiscretos". Sí, señores: la eterna discordia entre el hombre, su calidad humana, y la obra que nos deja. Condicionar la validez de la obra de Fulano de acuerdo a lo que hizo en la calle, es como exigirle al piragüero que sea buen católico para que nos guste la piragua que nos vendió. Sabemos también que con buenas intenciones no se cocina un buen fricasé de pollo, ni tampoco se consigue escribir un buen libro. El propio García Márquez, que es comecandela a más no poder, reconoce que el mejor servicio que se le puede hacer a la literatura (y al lector, por supuesto) es escribir bien, ese es el principal y único compromiso del escritor. Sin embargo, cómo nos gustaría que se cumpliera asiduamente la sentencia de Canales, que detrás de cada literatura hubiera un ser humano cabal. Desgraciadamente los Martí y los Hostos no abundan, personas que supieron armonizar su conducta intachable como hombres de valía, con una literatura que no fue sino el reflejo de esa vida ejemplar.

Y, ¿qué es lo que pasa? ¿Por qué tiene que darse, a veces, esta deplorable discrepancia entre el hombre y la obra? ¿Es que jugamos a la retórica en la literatura, como el político juega en sus discursos con la demagogia? Nos cuesta trabajo creer que los altos poetas españoles del Siglo de Oro, Luis de Góngora y Francisco de Quevedo,

fueran los protagonistas de las abominables disputas que, según los historiadores literarios, sostuvieron entre sí hasta morir. No resulta agradable encontrarse en la esquina con la despiadada arrogancia de un Oscar Wilde, ni es alentador emprender una cruzada para levantar fondos en la lucha contra el cáncer junto a un cínico como Eugene O'Neill.

En nuestro medio cultural podemos identificar las "manzanas podridas" que echan a perder la sana interacción que debe prevalecer entre "humanistas". Y lo curioso es que estas "manzanas podridas" no son tantas si venimos a ver, es decir, la mayoría de nuestros literatos no anda en las de descuartizar al prójimo ni en las de aliarse en claques que fomentan el autobombo y enfangan la reputación del bando contrario. No es mayoría la gente de este tipo, pero es la que desafortunadamente más se hace sentir. Como resultado, personas decentes, de principios y buenos deseos, les dejan el canto a esos elementos con tal de no verles la cara y pasar por la tortura de fabricar cortesías falsas.

Muchas de estas pécoras se las arreglan para obtener puestos de poder en centros universitarios, o en rotativos de gran circulación... Además, miren qué cosa, se venden tan bien, que no hay simposio ni congreso que no cuente con su egregia presencia. Y, claro, en los certámenes auspiciados por prestigiosas instituciones, emergerán orondos y olímpicos, en la noche de premiaciones, leyendo el laudo en calidad de flamantes presidentes del jurado. Ay, bendito, y hay que ver y oír lo que dicen... Compadre, yo sé de "ganadores" que se han escurrido en la butaca muertos de la vergüenza y han salido pitados del anfiteatro olvidándose del "galardón". Finalmente, y por qué extrañarnos, muchos de estos siniestros personajes serán exaltados al exclusivo "Hall de la Fama Literario" y

poblarán no pocas páginas de nuestras venideras *Historia de la Literatura Puertorriqueña,* por aquello de que lo que importa es la obra; del hombre aparecerán los datos de siempre: nació, sus padres fueron, obtuvo un doctorado en, publicó... murió (si es que nos hemos librado de él)....

Sí, ustedes y yo sabemos que Borges tiene razón en lo que dice; la obra es lo que queda. Yo, por mi parte, pienso que esta es la única vida que Dios me dio, y trato de pasarla lo mejor que pueda, así que para qué amargármela tolerando a seres que no valen la pena y, peor, alimentándoles el ego a fuerza de elogios hipócritas. Y para que no quede ninguna duda y acabar ya con este asunto, les aseguro que no tengo ningún problema en admirar las obras de los hijos de puta del pasado, de épocas anteriores, porque con ellos no he tenido que convivir, y su engreimiento y malafé no me han sacado úlceras, pero de los "geniecitos" del presente, de ésos que se encarguen de celebrarlos las generaciones futuras... a esas "estrellitas" yo les saco el cuerpo y les niego mi patrocinio sistemática y consistentemente. ¿Que me pierdo sus obras? Pues, me las pierdo... Trataré de resignarme a esa voluntaria infelicidad... Total, como ya dije, se trata de un grupito de dos o tres que no merece que le dediquemos más tiempo... mejor hablemos de la buena gente, que es algo en verdá placentero y provechoso... ¿Con quién empezamos...?

El Doctor Moncho Loro:
Los caimanes y la literatura

¡Buenas noches! Alguien me dijo en una ocasión que si
García Márquez llega a nacer en Puerto Rico, habría sido
cualquier cosa menos escritor, pues su fecunda imagina-
ción no hubiera podido competir con nuestra dislocada y
truculenta realidad. Quizá por eso no hayamos tenido
nuestra "gran novela", y tal vez por lo mismo, sea tan
exitoso el cultivo de la crónica o el periodismo literario. La
novela está en la calle, dijo por ahí uno que sabe, pero
tenemos que reconocerla para después conquistarla; con
buena mano y talento para domesticarla, y prescindiendo
de alardes estilísticos altisonantes, se tendrá la clave para
transformarla en materia artística de méritos. Muchos de
ustedes se la pasan pidiéndome temas para la literatura;
pues no jeringuen más y abran bien los ojos, porque por
ahí andan unos caimanes muertos de la risa, y nosotros
corremos el riesgo de que se nos queden con la casa. Sí,
hombre, lo que les estoy diciendo es que ahí, en eso de los
dichosos caimanes hay un excelente cuento satírico de

estimables posibilidades, y si se tiene el aliento y la maña necesarios, se desarrolla, por qué no, una buena novela. ¿Cuántos de ustedes han seguido las peripecias de esta noticia en los periódicos?

Todo empezó hace unos cuantos años, cuando personas comenzaron a traer al país caimanes diminutos para regalarlos a los niños en calidad de "pets". Lo que pocos tomaron en cuenta es que los caimancitos no se quedarían así, del tamaño de los lagartijos, sino que crecerían y se convertirían en bestias voraces capaces de triturar, con sus poderosas quijadas, el cemento y las rejas. Asustados, los insensatos traficantes de caimanes, depositan en la laguna de Tortuguero los ya no "monos" sino repulsivos reptiles; pero el mal estaba hecho: una señora que volteaba el arroz con la vista y la oreja puestas en la telenovela del 2, perdió la chancleta y media pierna cuando pateó el hocico de un hambriento caimán (que sigilosamente había penetrado hasta la cocina), creyendo que era el impertinente sato de los nenes; un joven recién casado fue salvajemente emasculado cuando, haciendo sus "aguas mayores", y con los calzones a las rodillas, abrió la puerta pensando que quien tocaba era su impaciente cónyuge; un infeliz que fue alquilado para arreglar el patio, perdió las tijeras de podar y sus dos puños, cuando se empeñó en estusar la gomosa raíz confundida entre los espesos helechos rizados.

La voz de alarma cundió por doquier, la gente se encerró, y sobre las rejas pusieron paneles gruesos; quién se atreve a salir pensando que lo que pisará al traspasar el umbral será una cartera viva de cocodrilo, y en el instante crucial en que nos proponemos meter en el carro la pierna que nos queda expuesta... o la alfombra monstruosa que se mueve bajo nuestros pies, cuando nos bajamos de la cama para ir al baño... ¡Ni pensarlo! Las peleas por la 936, las

declaraciones espeluznantes de "Papo" Newman, las
evasiones masivas de las cárceles, los chanchullos des-
cubiertos en las agencias gubernamentales, las defensas
de Wilfredo Gómez, las telenovelas y los programas
millonarios, las deudas impagables de los países del
"tercer mundo", la tragedia de la madre y los nenes
carbonizados en el carro impactado por unos sinver-
güenzas, los preparativos para el recibimiento de la
Reina, todo queda soslayado pues la orden del día es
acabar con los caimanes, que son, sin discusión, los malos
de la película. ¿Quién se atreve? ¿Cómo liquidarlos? Los
que dicen que saben aseguran que se cazan de noche, como
los cangrejos. Pero, ¿qué va!, los caimanes son demasiado
vivos, "se las saben todas", se disfrazan de naturaleza, el
olfato lo tienen en el último botón, bachatea la gente. Ante
el fracaso, llueven las sugerencias, y ahí es que se cuela la
Sociedad Protectora de Animales... ¿Y por qué no hacen
una especie de zoológico y parque recreativo, tipo Muñoz
Rivera en sus tiempos? Y los comerciantes... ¿Por qué no
una nueva industria de productos derivados que brinde un
fracatán de empleos...? Y el cubano de la cadena de
restaurantes proyecta improvisar un jardincito con par de
caimanes bobos para atraer clientes, y los unionados
soltarán una docena de lagartos esmayaos para acabar
con los rompehuelga, y ajotamos un regimiento de
caimanes por los pasillos del Capitolio, y verán cómo se
alínea esa gente y coge vergüenza...

Del terror se pasó a la curiosidad; la gente se atrevió a
merodear por los alrededores de la laguna, primero en
incursiones tímidas que no sumaban a más de tres
arriesgados, después subió la cuota y coincidieron dos,
tres, cuatro carros, hasta que, como sabrán muchos de los
aquí presentes, se convirtió en lugar de recreo y fiesta, con
puestos de cervezas y carne al pincho, y radios estridentes

y descargas monótonas de congas, y calderos de arroz con gandules, y "barbiquius" con churrascos y pechugas, y "En mi viejo Sanjuán" y "Preciosa", y guardias dando tránsito con los zapatos enredados entre latas de Cocacola abolladas, y colmillos de caimanes disputándose pedazos de carnes empolvados y grasientos.

Desconcertadas y presionadas por la opinión pública, las autoridades han contratado a expertos norteamericanos para que eliminen este problema de alarmantes proporciones, y capturen, *sin lastimar,* los lagartos para llevarlos a otra parte donde no estorben. Pero los resultados no se han hecho esperar. Estas criaturas han desarrollado unos hábitos y defensas particulares, que les permiten discriminar entre las trampas sofisticadas e "infalibles" que emplean los cazadores gringos, y la chuleta chamuscada del visitante dadivoso. Lo que pase en lo adelante, quedará en manos de quien acepte el reto de inventar sobre lo acontecido. Tarea difícil pero no imposible. Ya me imagino a Rodríguez Juliá hilvanando su próxima crónica tras haberse infiltrado en ese carnaval de locura, o a Ana Lydia Vega elucubrando leyendas caribeñas de caimanes militantes en la lucha por la reivindicación del relajo, o a Manuel Ramos Otero tramando tragedias de amor y odio entre dentelladas lúbricas de caimanes en celo, o a Edgardo Sanabria Santaliz desinfectando y perfumando el ambiente contaminado por disolutos caimanes y herrumbrosa chatarra... O a lo mejor nadie hace nada y nos conformamos con lo que la prensa nos siga informando... Quién sabe si la verdadera epopeya de los caimanes se escriba vía "radio-bemba", y cuado vengamos a ver, tengamos una colcha infinita de versiones tan disparatadas y contradictorias como el pueblo que las engendra y divulga...

El Doctor Moncho Loro:
El terremoto de Charleston

¡Buenas noches! Ya se cumplen cien años de la publicación de "El terremoto de Charleston", el deslumbrante y
conmovedor ensayo de José Martí, que por fuerza nos
remite al reciente y doloroso cataclismo sufrido por la
hermana república de México. Espantados, nos recogemos a buen vivir y rogamos al Todopoderoso, con los ojos
bien cerrados y el pecho amoratado de puñetazos, que nos
libre de un sacudón semejante, pues con la mitad del
temblequeo azteca, tenemos de sobra para remojarnos el
ruedo con el Caribe amenazante. Es hora de ajustar
cuentas y de procurar, sin ningún pudor, la mano del
prójimo próximo, de jurar que nunca más lo volveré a
hacer. Dice Martí en su trabajo: "...¡la población ha
pasado una semana de rodillas; los negros y sus antiguos
señores han dormido bajo la misma lona, y comido del
mismo pan, de lástima, frente a las ruinas de sus casas, a
las paredes caídas, a las rejas lanzadas de su base de
piedra, a las columnas rotas!"

"El terremoto de Charleston" está escrito en una prosa
de luminosa elegancia e incisiva ternura; entendemos,
casi disculpamos a la madre Naturaleza por su devas-
tador exabrupto: "Estas desdichas que arrancan de las
entrañas de la tierra, hay que verlas desde lo alto de los
cielos. De allí los terremotos, con todo su espantable arreo
de dolores humanos, no son más que el ajuste del suelo
visible sobre sus entrañas encogidas, indispensable para
el equilibrio de la creación; ¡con toda la majestad de sus
pesares, con todo el empuje de olas de su juicio, con todo
ese universo de alas que le golpea de adentro el cráneo, *no
es el hombre más que una de esas burbujas resplande-
cientes que danzan a tumbos ciegos en un rayo de sol!*
¡pobre guerrero del aire, recamado de oro, siempre lanzado
a tierra por un enemigo que no ve, siempre levantándose
aturdido del golpe, pronto a la nueva pelea, sin que sus
manos le basten nunca a apartar torrentes de la propia
sangre que le cubre los ojos!" La poesía atenúa el horror, y
tragamos gordo, sin secarnos la frente rociada de gotitas
frías, antes de admitir que "no somos nada", como diría el
borrachito del chiste. En cambio, sobrecoge el pavoroso
espectáculo que nos ofrecen los noticiarios y rotativos,
cuando palpamos consternados, la magnitud del apara-
toso desastre padecido por el pueblo mexicano que, en
medio de la peste y los escombros, llora y entierra a sus
padres, hermanos, hijos, amigos, vecinos, como son-
ámbulo, como sin entender, pues el dolor y la contun-
dencia de la tragedia inconcebible entumece los sentidos.
No dudo de la sinceridad y honestidad de esos esfuerzos
periodísticos, pero, a veces es mejor ocultar o insinuar, y
que el espectador llegue a sus propias conclusiones, como
en la buena literatura, que incurrir en lo explícito y
descarnado.

Lo demás viene como consecuencia de lo anterior, y rapidito me curo en salud aclarando que me enorgullezco de la generosidad de nuestro pueblo, y para no pecar de cruel e injusto, omito comentarios sobre el telemaratón. Sólo quisiera resaltar, así, a la ligera, dos detalles: una conocida actriz, adoptando un aire filosófico dijo: "Estas desgracias Dios nos las manda para que recapacitemos y nos dejemos de tanta pelea entre hermanos, de tanto terrorismo dañino e inútil, de tanta maldad e incomprensión..." Por su parte, una conocidísima y entusiasta cantante nuestra, en sus desaforadas exhortaciones advertía, cada vez que surgía la promesa de una donación: "...bueno, pero esto tiene que ser *llanto sobre cadáver, llanto sobre cadáver* es la cosa..." Sin embargo, y con todas sus fallas, perdonables, qué cará, se cumplió con los objetivos perseguidos; hay quien dice que el telemaratón sobrepasó esas expectativas, lo cual me alegra en cantidá.

Resulta curioso, empero, que tres o cuatro días antes del terremoto mexicano, no pocos puertorriqueños exhibieran una conducta totalmente opuesta a la humilde y contrita que les he descrito, cuando la isla estuvo a punto de ser azotada por Gloria, considerado por los habitantes de las regiones perjudicadas como el "huracán del siglo". En los pasillos de Humanidades escuché a un estudiante vociferar: "Permita Dios que si no viene el temporal ese, que llueva tanto y tanto que el cielo estorbe pa'nadar." ¡Qué les parece! Rompen las inundaciones y miles se quedan en la calle, luego cójanse las plagas que se sueltan, el agua alborotá y los virus de diarreas y vómitos, los teléfonos muertos, las neveras descongeladas y los relojes eléctricos atolondrados, entonces declaran a media isla zona de desastre y vengan los "guachintones" como maná del cielo.

La ignorancia es atrevida dicen por ahí; habrá que escuchar los cuentos de nuestras abuelas sobre San Ciriaco, San Ciprián y San Felipe, para que se nos ponga como vela para bizcocho de japiberdei. Aparte de la ignorancia, pienso que también hay mucho de engreimiento, de arrogancia, como que nos creemos bendecidos por Dios, por ser una especie de pueblo elegido. A esta islita tan chiquita le ha tocado en suerte estar protegida de todo mal, las tormentas cogen otro rumbo porque a lo mejor les inspiramos pena, los temblores son piquiñitas en el espinazo de la cordillera central que no agrietan ni un piso tirado con mezclalista. ¿Quién nos va a hacer daño cuando somos tan hospitalarios, y recogemos pesetas en latitas para ayudar a esas pobres repúblicas muertas de hambre, usté me entiende? Sí hombre, pero a cambio de librarnos de ciclones y terremotos tenemos una retahíla de calamidades que no nos barren de sopetón, ni nos aplastan de dos jamaquiás, pero que ahí ahí, como la gotita sobre la piedra, van taladrando su buen boquete: la criminalidad, la adicción y el alcoholismo, la prostitución, la politiquería y la corrupción gubernamental, el aids y la telarquia, las feministas, el cuponeo y la vagancia, el divorcio, el Departamento de Instrucción, la 936, el "laundry" bancario, los locos, los talleres de poesía, la telefónica, los cantautores, las telenovelas y las revistas faranduleras, Yiye Avila, Maravilla, el ELA, los roqueros y los cocolos, la nueva literatura puertorriqueña, los caimanes, el Canal 35, la carrera por la rectoría de Río Piedras, los Agüeybanas de Agüero, Boy George, los allanamientos, las grabaciones y la Voz de América, los bombardeos en Vieques, los concursos de belleza, los consejos de Mirta Perales, los limpiaparabrisas en los semáforos, los tapones, las evasiones de las cárceles, Rambo, Plaza Las Américas, los monólogos, las peleas entre Rieckehoff y

Tuto Marchand, la moda "punk", los merengueros, Santa
Claus y Halloween, los planes médicos, los abortos, los
prontos de las casas, *El vocero,* Menudo, y continúen
ustedes... Al paso que voy terminaré con el timbre apoca-
líptico de la actriz que mencioné hace poco, y profetizaré
un jalón de oreja escarmentador por parte del Todopode-
roso, para que seamos soberbios y sigamos creyendo que
tenemos inmunidad para las desgracias. Jum... el despe-
lote nos dejará tan patas arriba, que ni el mismo José
Martí con sus "zapaticos de Rosa" podrá enderezarnos.

El Doctor Moncho Loro:
¿Qué ha sido de Ediberto López Serrano?

A Silgia Navarro, Iris Altieri
y Jorge Cruz, cómplices.

¡Buenas noches! Hace unos meses recibí el boletín que anualmente publica el Ateneo Puertorriqueño, y descubrí un dato que me ha llenado de extraordinaria inquietud: en el Certamen de Diciembre del Ateneo Puertorriqueño correspondiente al año 1961, obtuvo el primer premio en la categoría del cuento, Ediberto López Serrano con su relato "El retén". Ustedes se encogerán de hombros y se dirán, ¿y qué? Lo mismo haría yo si el segundo premio no hubiera recaído en René Marqués (que para entonces ya era RENE MARQUES) y el tercero en un jovencito llamado Luis Rafael Sánchez. Recorrí al derecho y al revés la lista de ganadores desde que se inició hasta que recesó el prestigioso concurso, pero no me volví a encontrar con el sorprendente López Serrano. Llamé al Ateneo y pregunté por el autor de "El retén" y sabían menos que yo;

les expliqué y les pedí de favor que me dejaran examinar
sus archivos a ver qué se podía hallar, pero al cabo de dos
horas de atolondrada búsqueda sólo saqué una alergia
madre producto del polvorín alborotado. He inquirido
entre mis amigos, he concertado entrevistas con la gente
más versada en esto de las "letras patrias", me he
comunicado con Luis Rafael, con Pedro Juan Soto, Díaz
Valcárcel y personas pertenecientes a los grupos genera-
cionales del '50 y '60, y naca. Frustrado y molesto por esta
obsesión, acudí a mis estudiantes y les propuse la idea de
escribir unas cuantas líneas que revelen la posible res-
puesta que yo, y estoy seguro que ustedes también,
quisiéramos recibir; paso ahora a leerles las conjeturas
que más han llamado mi atención:

> "Estará en Sur América inspirando guerrillas",
> Carlos González./ "Después de un premio tan
> importante pero tan pobre en términos mone-
> tarios, Ediberto López Serrano se desilusionó y
> decidió meterse en cuestiones de comercio donde
> podría aspirar a más chavos", Bruno Byer./
> "...después de 1961 se fue a los Estados Unidos y
> tuvo que cambiar su identidad porque lo per-
> seguían los federales por estar vinculado a Los
> Macheteros. Por esta razón no ha vuelto al país
> (ni piensa volver jamás) porque ahora Los
> Macheteros podrían tomar represalias contra
> él", Carmen Valcárcel./ "Ediberto López Se-
> rrano y su cuento "El retén" fueron obra de René
> Marqués, que, para crear un misterio hizo esto...
> El tenía ese año dos cuentos que eran buenos, y
> al no saber decidirse con cuál competir, puso a
> uno de los cuentos su nombre, y al otro Ediberto
> López Serrano", José Sigüenza Sanz./ "...a lo
> mejor fue que era mucha competencia para los

demás escritores y lo mataron, ¡quién sabe!",
Sasha Escanellas./ "Yo creo que lo que pudo
haber pasado es que el Sr. López Serrano tenía
alguna "pala" o algún familiar en el Ateneo que
hizo gestiones para que saliera premiado, y
como en realidad ese señor era un novato y a lo
mejor no tenía mucho talento para ese tipo de
obra, no siguió su carrera como escritor...",
Rosario María Méndez./ "López Serrano des-
pués de recibir su premio se fue de Puerto Rico y
es actualmente un escritor de renombre en
cualquier país de Latinoamérica, pues pensó
que su talento era demasiado para desperdi-
ciarlo en esta isla. Por supuesto, escribe con un
seudónimo", Tainairí Rúa./ "Ediberto López
Serrano existió, ganó el premio y se evaporó.
Seguramente está en la guía telefónica", Enoc
Pérez./ "Ay, profe, eso que usted cuenta me
suena a "Cabañas", y no se haga el loco que
usted sabe de lo que hablo...", Anónimo.

Aunque mi decepción fue grande (me intrigó lo del
anónimo), obtuve (avergonzado) de uno de mis mucha-
chos la lógica opción de buscar en la guía telefónica. Lo
admito, tuve que hacer un gran esfuerzo para controlarme
cuando me tropecé con el López Martínez Ediberto, resi-
dente en el Barrio Minillas de Bayamón.

Una viejita maloliente y desaliñada, disparando dis-
tantes y certeros escupitajos de tabaco hilao a una lata
curtida de avena Quaker, me recibió en la salita destar-
talada. Es viuda; se empeñó en cantarme aguinaldos y en
hacerme adivinanzas de doble sentido, pero tanto estuve
hasta que, y esto lo digo temblando de la emoción, ¡logré

sacarle que es la abuela! de "ese muchacho estrololao que
tanta candela ha dao, oiga..."

Para mi inusitada fortuna, Ediberto había vivido con
ellos hasta el momento de desaparecer y sus cosas estaban
intactas en un cuarto cerrado, regado y apestoso a viejo.
Revolqué, con el permiso de la anciana (que se quedó
hablando disparates entre salivazo y salivazo) todo
cuanto encontré, ¡y pronto di con los manuscritos amari-
llentos y manchados, en una ortografía torcida y traviesa,
como de adolescente, que relataban las anécdotas más
descabelladas y sórdidas que he podido leer jamás! (nada
había de "El retén"). Me topé con unas fotos no menos
vergonzosas de torsos desnudos, de desfachatadas tomas
cercanas en que se mostraban las partes pudendas del
hombre y la mujer encajadas, confundidas, apretadas, y
por detrás de la foto, dedicatorias obscenas a una tal
Laura, con la firma de nuestro hombre. Luego vinieron
cartas en el mismo estilo en las que se acordaban citas en
¡El retén!, o se evocaban pasadas sesiones orgiásticas en
el susodicho lugar, por parte de la mencionada "Laurita",
jum. Asqueado de tanta vulgaridad, y a punto de mar-
charme, divisé un sobre magullado al borde de un tabli-
llero podrido, que llamó mi atención. La carta era de
Laura y advertía a Ediberto que "me dejes tranquila,
oíste, no quiero saber nada más de ti, y mis asuntos con el
Cano es cosa mía... lo nuestro no tiene sentido. Olvídame".
La vieja loca me sacó de mi abstracción cuando comenzó a
rezongar maldiciones y lamentos en los que reprochaba a
"esos malagradecíos el abandono en que me tienen,
mientras se han ajoyinao en esa casa llena de maldá y
malos recuerdos..." La interrumpí para calmarla y obte-
ner de ella la información que me ayudaría a completar
este dichoso rompecabezas, pero prosiguió su perorata
ignorándome por completo, "ya Dios les tendrá preparao

su buen castigo, porque es un pecado estar pendiente de los muertos que ya no sienten ni padecen, cuando habemos vivos que..."

Ediberto López Serrano y su amiga Laura murieron achicharrados en un incendio que arrasó con El retén, una ratonera de cantazo, como suponía, a la que llamaban "Hotel" (ahí recordé el enigmático anónimo de mi estudiante, "Cabañas", jum, "Cabañas Ejecutivas"). Al poco tiempo, los padres del infortunado Ediberto, que "tenían chavos como cachipa", según la abuela, compraron el edificio casi en escombros para restaurarlo y hacerlo su residencia, o, como diría la viejita, su panteón. ¿Qué haría a esas personas abandonarlo todo para "ajocicarse" en ese lugar, justo en ese lugar, después de lo que le pasó a su hijo?

Hablé con los padres de Ediberto López Serrano, escruté los archivos de algunos de los cuarteles de la policía aledaños al lugar de la desgracia, regresé al Barrio Minillas y traté de localizar viejas amistades (prácticamente ninguna) o vecinos de aquellos tiempos, incluso visité bares de mala muerte a los que acostumbraba ir nuestro cuentista, amigas remotas de Laura, y esto es lo que más o menos he sacado en claro: apática hosquedad de los padres, limitándose a confirmar la información que obtuve de la vieja, y los recuerdos imprecisos de Ediberto López Serrano en la gente, que ha terminado por enmarañar una especie de leyenda negra en torno al desaparecido ("Esa gente siempre fue así de tostá, y que irse a vivir al sitio en donde se mató el hijo..." "Los viejos se sienten culpables por haber sido tan malos padres y por eso se están castigando... jum... él ahora los tiene prisioneros, como quien dice..." "Quien murió no fue Ediberto sino el Cano que era el macho de turno de Laura... él se vengó así de los dos..." "Ediberto le pegó

fuego a El retén después de liquidar al Cano, y antes de echar un pie, forró al infeliz con sus prendas pa' que toel mundo pensara que el muerto era él... después sus viejos le pasaron la luz a la policía pa' que amapuchara el caso..." "Ediberto vive escondío en el sótano del motel... los pais lo tienen guardao... vaya de nuevo sin que lo vean, y pare bien la oreja pa' que oiga... por la noche siempre hay luz ahí..." "Ay, bendito, si eso lo sabe toel barrio... a veces sale de noche, bien tarde, a coger fresco, barbú y andrajoso como un náufrago..." "Señor, él se arrepintió de to y se quiso enterrar en vida con la mujer que quería..." "¿Que escribía qué...? ¿Literatura...? Cómo va a ser si eso ha sido lo más bruto que ha pasado por la jai del pueblo... usté lo estará confundiendo...").

En conclusión: una persona que está desaparecida para las letras, en realidad está desaparecida para todo el mundo. Lo que lamento es que en ese sótano quizá estén enterradas las mejores páginas de la Literatura Puertorriqueña de los últimos tiempos, con todo y lo monstruosas y repugnantes que a veces nos pudieran resultar. Después de todo, ¿a qué Literatura le molestaría tener en sus filas a un desquiciado genial como Edgar Allan Poe? O, yéndonos por otro ángulo, sabrá Dios si Ediberto López Serrano desapareció para de esa forma "escribir" su mejor cuento...

El Doctor Moncho Loro:
¡Cuidado! Hombres trabajando

¡Buenas noches! No todo está perdido en nuestras letras, exclamé al concluir la gratificante lectura de LA TORTA, una novelita escrita por Eduardo José Mendoza, muchacho principiante en las lides literarias. Los apuntes biográficos de la contratapa informan que Mendoza es ebanista de profesión, y autodidacta de condición. Nos quitamos el sombrero ante estos héroes marginados por la petulancia y arrogancia intelectual de tanto poetucho trasnochado y novelista "novedoso", que se venden en cocteles y congresos rimbombantes, como deslumbrantes "vedettes" de fondillo emplumado. Sin mucho ruido, y con la humildad que caracteriza al artesano criollo, Mendoza nos brinda en sus páginas las más edificantes y esperanzadoras escenas que nuestra literatura haya podido ofrecer en muchísimo tiempo.

El título engaña, pues eso de "la torta" puede sonarnos a chiste de doble sentido, pero después de adentrarnos en la amena y avasalladora lectura, descubrimos la pertinente

y ejemplificadora seriedad de este título simbólico. La historia habla de un grupo de desposeídos, de familias desamparadas que deciden invadir unos terrenos privados para construir las viviendas que el gobierno corrupto se niega a proporcionarles. Nacho Martillo se perfila como el líder natural de estos honrados invasores. Ignorando las continuas advertencias y amenazas que los representantes de la "justicia" les hacen, levantan a pulmón y sin descanso, una comunidad unida y valiente: Villa Cojones, modelo de una puertorriqueñidad ya extinta. Desafiando peligros, en claro y admirable menosprecio de su vida, el Martillo se infiltra con los suyos en proyectos multimillonarios en construcción, para sustraer sacos de cemento, paneles, bacinetas, jaboneras, varillas largas y cortas, carretillas interminables de piedra y arena... Su brigada echa zapatas y tortas con la celeridad del rayo, empañetan paredes y colocan losetas robadas que brillan solas, sin la cancioncita sangrigorda de Fabuloso, y así, hasta la fatídica tarde de agosto en que aterriza la "Autoridad" traducida en "esbirros escopetados y documentos timbrados de legalidad" que ordenan el desalojo inmediato. Sobreviene el forcejeo, las imprecaciones y el vituperio. Las mujeres suplican llorosas con racimos de mocosos refugiados en sus ruedos mugrosos, los ancianos apelan a la cordura e imploran al cielo, los mocetones se adelantan temerarios con "sus pechos sudorosos y terrosos como únicos escudos". Los comisarios andan tras el cabecilla... "¿Dónde se ha metido...? Ahí está, que no se escape..." El pueblo levanta "un cerco protector, compacto, palpitante", conmovedora demostración de amorosa solidaridad... Pero "la justicia triunfa", la comunidad es arrasada ante "el lente anonadado del reportero cumplidor", Nacho Martillo y sus colaboradores dan con sus huesos en la cárcel... Soberano escarmiento para los

que se atrevan a... pero cuál no es, más que la sorpresa, el desconcertante asombro de los depravados villanos al comprobar que todos los días, sin que nadie se lo pueda explicar, "florecen en los predios asolados de Villa Cojones frescas y robustas tortas de cemento sobre humildísimos y misteriosos andamios..." Fuera de la ingenuidad y la cursilería que podamos percibir en este intenso y apasionante relato, existe, como señalé, un elemento valiosísimo e inusitado que merece nuestra respetuosa atención. Aquí se *trabaja*, señores, en estas páginas se destaca el sagrado, honroso y olvidado valor del *trabajo*, del sudor, del músculo tesonero que construye. ¿Cuándo a nuestros escritores, desde los más sonados hasta los más relegados, se les ha ocurrido proponer episodios en los que se enaltezca el trabajo?

A ver. Echemos un vistazo así, a la ligera. LA CHARCA: abulia y apatía, la inercia enfermiza del campesino envilecido por la cobardía y el alcohol, las taras hereditarias que lo hunden cada vez más en la bochornosa sordidez. Allá Juan del Salto se jarta de verdura al mediodía mientras teoriza con el cura y el médico, pero de ahí no pasa. Veremos atisbos de lo que podría ser el hombre afanado en su brega cotidiana en fugaces personajes de Laguerre, y del primer José Luis González, no del "mulato y caribeño". De ahí pasamos al pesimismo irrescatable de René Marqués, a los veteranos pensionados y a los oficinistas que trabajan sólo los lunes, de Díaz Valcárcel, a los niuyoricans pervertidos y desarraigados de Pedro Juan Soto en SPIKS, hasta que nos topamos con los titanes del relajo, el mal gusto y, en algunos casos, el cinismo: Para Luis Rafael Sánchez "la vida es una cosa fenomenal, lo mismo pal de adelante que pal de atrás"; con Ramos Otero no pasamos de la primera página porque en sus cuentos está el bicho josco; Ana

Lydia Vega nos agrede con "damas" malablás y muy
machotas, que andan armadas de tijeras amolás para
emplearlas en el primer hombre que se les atraviese; a este
otro muchacho... Ramos, bendito, hasta pena me dá, le ha
dado con embrear de droga y salsa el camino que lo llevará
a un dudoso éxito; Rodríguez Juliá, que tantas posibili-
dades tiene, saca millaje de los entierros de músicos
famosos y políticos remotos, pero invierte demasiada
tinta en la descripción minuciosa de los traseros res-
pingaos de las mulatas noveleras... y para qué seguir. ¿No
es desalentador todo este espectáculo? Un país en que la
vagancia y la jaibería campean por sus respetos, en que el
desempleo gana dimensiones espantosas, necesita
malamente de una literatura que ofrezca opciones, que
dicte pautas, que promueva un cambio radical de
actitudes... ¡Qué falta nos hacen los Nacho Martillo para
echar la zapata y la torta de ese "piso", oíste, José Luis,
definitivo, producto del denodado esfuerzo colectivo...
¡Qué lejos estamos de LA TORTA! Jum... Si fuéramos a
bautizar el libro que sintetice nuestra literatura nacional,
espejo de nuestra apatía nacional, tendríamos que pensar
no en LA TORTA, sino en LA PLASTA... ¡Muchas gracias
por la atención prestada, y, al que se mojó, que se seque!

Edgardo Sanabria Santaliz

El regreso de los ángeles

Edgardo Sanabria Santaliz ha publicado tres libros de cuentos: *Delfia cada tarde, El día que el hombre pisó la luna*, y *Cierta inevitable muerte*.

Dice el propio autor en uno de sus "relevos" que la esencia misma de la literatura es "la edificación". Y ésta es precisamente la clave de su trabajo ensayístico. A la vez que elabora conmovedoras reflexiones morales en torno a dolorosos dramas sociales como la emigración, la criminalidad o el Síndrome de Inmunodeficiencia Adquirida, levanta imponentes edificios verbales construidos con la delicadeza y el fino gusto de un esteta. Con esta mágica combinación rescata lo salvable, revela la belleza oculta, exorciza.

Con los pies en el piso:
Reflexiones a la vuelta de una cabriola

Tras 10 años de exilio, más accidental que voluntario, pisar suelo puertorriqueño es como dar, por fin, con los pies en terreno firme después de saltar de un trampolín y haber tardado todo ese tiempo en describir una pirueta en el aire. Se siente tanto alivio al saber que ya no es elástico el suelo y que, por tanto, no existe la posibilidad de que sustente otro brinco que vaya a dejarlo a uno suspendido 10 años más en la incertidumbre de una nueva voltereta. Se siente que uno puede tomar un hondo respiro aplacador que dure lo que resta por vivir, se siente que los pulmones son ya dueños de ese aire en que antes flotaba, haciendo grotescos ademanes, un muñeco inflado de aire, sin nada adentro. Ahora viene uno a descubrirse como lo que es: un ser de carne y hueso con los pies enraizados en la tierra, en *su* tierra.

Haber aprendido a pronunciar enfáticamente ese adjetivo posesivo es caer de pie, erguido y estable, con las plantas sólidamente adheridas a la superficie y los brazos

todavía abiertos como alas que acaban de surcar el salto. En virtud del acto de nombrar es que dejo de ser globo en forma de monigote y me convierto en hombre, en hijo de mi país. Por medio de esa palabra tomo posesión de lo que siempre había sido mío sin yo saberlo, y al apoderarme, se revela el yo que siempre había llevado en el interior sin que lo sospechara. Decir "mío" ha sido nacer de nuevo.

He dicho que aquel brinco fue más circunstancial que premeditado: estudios en el extranjero, ganas de viajar y aventurarse, deseos de escapar de la claustrofobia que ataca a veces al que vive entre los cuatro muros de una isla. Todo muy natural, nada extraordinario, ni aun en la tercera de esas razones, que obedece a un impulso válido y terapéutico que es imprescindible llevar a efecto en ocasiones para poder seguir mentalmente sano, como cuando se aleja el pintor del lienzo para mejor contemplar la totalidad de su obra, lo que sobra y lo que falta. No me autodesterré por motivos más nobles y dignos de ser admirados, como, por ejemplo, ausentarme para censurar, con el vacío que dejase, las condiciones políticas imperantes en nuestro país. Ni siquiera me vino a la mente la palabra "exilio" al partir, más bien ése fue un concepto que se plasmó desarrollándose con los años hasta que supe reconocerlo como el término que bautizaba mi acción. Fue entonces cuando comencé a preguntarme de qué me había ido.

Ante todo, de no saber lo que yo era ni lo que me rodeaba. Pero entonces, cuando me ausenté, no sabía que ignoraba estas cosas, creía que podía definirlas, estaba seguro de identificarlas en caso de que se me preguntaran. Mi nombre era tal y tal y había nacido en una isla llamada Puerto Rico (y frecuentemente ahí tenía que explicarle al individuo en qué zona azul del mapamundi se encontraba). Correcto, pero ésas eran las respuestas más fáciles

de dar, las que contestaba oralmente y sin dudarlo dos veces. Sin embargo, existía otra manera de replicar que yo desconocía y que sólo fui aprendiendo con el tiempo y a través de ciertas experiencias. Había que responder desde todo el ser con todo el ser. Tenía que vibrar la más honda médula como retumba el interior de una campana al golpe del badajo. Era preciso vivir la contestación, experimentarla en carne propia, en fin, convertirse en ella.

¿Qué experiencias me instruyeron, cuáles me llevaron a nombrar y a nombrarme con algo más que la mera voz? Sobre todo, el hecho mismo de alejarme, de salir del país. Partir fue enfrentarme; marcharse, encontrar. Fuera de aquí los ojos se me abrieron llenándose de una claridad hasta entonces desconocida. ¿Y qué fue lo que descubrí en medio del relumbre? Vi que Puerto Rico no es sólo una isla varada entre las corrientes alternas del Atlántico y del Caribe. Descubrí que Puerto Rico es una forma de ser, una manera específica de concebir el mundo y la existencia, el lenguaje modulado a una cadencia inimitable, un ritmo en el que se vive inmergido y que marca nuestro accionar (tanto anímico como físico) permitiendo que en todas partes se nos reconozca como puertorriqueños. Me di con Puerto Rico en el lustre sabio de los ojos de una vieja mujer vendiendo chucherías en la catorce neoyorquina. Lo hallé en la callosidad de las manos de un hombre enladrillando alguna calle de Boston. Acerté a atisbarlo entre el vaporizo de un chico lavando platos en la cocina de un restorán de Providence. Adondequiera que iba nos encontraba. A veces rozaban ráfagas de palabras mis oídos y, al volverme, ya no había nadie, pero allí habíamos estado. Y más que en ningún otro lugar, nuestra presencia era constante en el bullicio ambulador de los aeropuertos: podía reconocernos a leguas por el color desfachatadamente vivo de las ropas, el volumen casi desvergonzado de

las conversaciones, la retahila de niños perpetuamente llorando, las cajas atadas con sogas y borroneadas de "magic marker", demasiado perspicuas entre tanta recia Samsonite. Al principio me abochornaba de confesarlos (me refiero a los viajeros) puertorriqueños, pero después aprendí a no hacerlo, a aceptarlos tal y como eran, con todas sus faltas y virtudes. No hay en el mundo un pueblo que prescinda de ambas, pero no debía de ser ésa la sola razón por la cual sancionaba al nuestro. La explicación de que estuvieran allí, sentados entre el montón de equipaje y a merced de los altoparlantes que los impulsarían al vuelo, esa explicación era la misma que me movía a mí: el exilio. Pero el de ellos era distinto porque no se habían desterrado para ir a estudiar o para entregarse a correrías turísticas o descansar de la clausura isleña, sino *por franca necesidad*, algo que —por ventura o por desdicha— era ajeno a mis circunstancias, algo que era mucho más urgente y peligroso que mis búsquedas personales. El darme cuenta de esto hacía que me sintiese como un extraño entre ellos y hasta culpable de sentirme así.

Sin embargo, el exilio era a pesar de todo nuestro denominador común, hacía de nosotros uno solo, fuera por la razón que fuera. Y al cabo del tiempo, vine a entender que importaban menos los motivos que el acto que nos desangra de la carne de nuestra tierra igualándonos en la perplejidad y el dolor.

El término *exilio* hunde sus raíces en el latín 'exsilire', que significa "saltar afuera". Hay que admitir que se trata de un acto —este del salto— que nos atañe a todos, no sólo en cuanto a separarnos físicamente de la Isla, sino más importante aún, en cuanto a aislarnos de nosotros mismos, de lo que somos. No hay que salir de aquí para exilarse. Nuestra persistente crisis de identidad es el más terrible exilio de todos. Hasta que no nos sepamos plena-

mente puertorriqueños, asumiendo la dignidad de construirnos libres, no habremos llegado, aunque estemos pisando este suelo. Por lo que a mí toca, sé que mi exilio físico ha terminado y que ya vengo regresando del otro. Mientras tanto, me regocijo de estar en *mi* tierra para extender la mano al advenimiento de todos.

Sobre basura y otros primores

Si de repente algún mago benévolo llegado-de-no-sé-dónde tuviese el genial capricho de rugir (abriendo los brazos y mostrando su negra túnica bordada de lunas y estrellas; blandiendo una varita cuya punta refulge cegadora) un abracadabra descomunal para que toda la basura de esta isla que habitamos flotase a unos cuantos miles de metros, no dude usted que en cosa de segundos quedaríamos a oscuras apocalípticamente, la luz solar escamoteada por una formidable nube de desperdicios. Levitarían, entre otras muchas cosas, esqueletos de autos enmohecidos y sus respectivos accesorios, tales como gomas usadas, parachoques, asientos despanzurrados, guías, limpiaparabrisas y espejos retrovisores; alzarían el vuelo neveras y estufas orinientas, colchones, sillas cojas, alfombras desgastadas, en fin, toda esa serie de enseres domésticos que vuelve más cómoda la existencia; se remontarían al éter montones de latas y botellas vacías, recipientes de plástico, cajas de inagotables tamaños y colores, turbonadas de papeles y más papeles, y los inevitables abotagados despojos de perros, gatos y roe-

dores, víctimas del eterno flujo automotriz que hormiguea por todas partes. Todo esto envuelto en nubarradas de polvo que transformarían el aire en un Sahara sobrepuesto a la geografía verde de una isla tropical ya completamente LIMPIA.

Pero no hay tal mago bienhechor, por desgracia. No hay quien, después de obrar tan enorme prodigio, se vuelva a su vez un gigante que llene sus pulmones de aire hasta casi hacerlos estallar y sople, sople con toda la fuerza del huracán más furioso para enviar la nube inmunda a algún confín deshabitado de la tierra, o, mejor aun, expulsarla al espacio y dar con ella en el gran incinerador del sol.

Puerto Rico va en vías de convertirse en un vertedero de 100 millas de largo X 35 de ancho. Aquí no hay encantador que paralice el accionar de las manos lanzando basura por las ventanillas de los carros a la calle; no hay hipnotizador que sugestione a la gente para que desista de arrojar basura en los parques y plazas; no hay hechicero que cure con ensalmos la enfermedad de tirar basura en los edificios públicos. Viajar por nuestras carreteras es ir de sorpresa en sorpresa, pues no se sabe lo que tiene deparado el siguiente barranco, la próxima ribera, la inminente llanura: un camión —o lo que queda de él— abandonado a la vera del camino, una colina de inmundicias en medio de un soberbio paisaje, una catarata de porquería precipitándose entre flamboyanes y acacias.

Hace algún tiempo, estando de pasadía en El Yunque, descubrí en un recodo de la vereda por donde iba, a la sombra de la húmeda y profusa vegetación de aspecto prehistórico, un basural que era obviamente la secuela de un picnic celebrado allí el día anterior. Los yagrumos y helechos comulgaban con las latas de Coca-Cola, el papel de aluminio y los platos y vasos de cartón. Había huesos

de pollo y servilletas dondequiera. Zumbaban alegre-
mente las moscas, que siempre se las ingenian para surgir
de la nada, como por generación espontánea. Algo repug-
nante se escurrió entre las hojas: ratas. Al enfrentarme
con aquel espectáculo tuve la misma impresión que si
hubiera visto a una madre abofeteada por su hijo, o a
alguien haciendo sus necesidades en la nave central de un
templo.

Igual me ha sucedido otras veces, en la playa. (Recuerdo
un cartel turístico que vi años atrás y que leía: "Puerto
Rico: 600 miles of glorious beaches".) Por lo común regreso
a casa disgustado, sin conseguir explicarme cómo la
muchedumbre de bañistas puede permanecer tan indife-
rente, tumbada en la arena —asoleándose, comiendo,
escuchando la radio— sin sentir el menor asco por la
suciedad que la rodea y que ella misma sin cesar fecunda.

Echo de menos, en las áreas urbanas de Puerto Rico,
algo que cuando viajo al extranjero busco sediento para
que beban los ojos: las fuentes. En otros lugares las he
contemplado embebido sin poderme explicar la habilidad
del hombre, que ha conseguido imprimirle forma a lo
permanentemente cambiante, ordenándole al agua que
ascienda o descienda, que brote cañoneada o que fluya
bucólica, que bailotee, mane lacrimosa o repose como el
tope de cristal de una mesa. Con todo y el calor que hace
aquí, no se ha heredado el gusto árabe por las fuentes, tal
vez porque no se trata de un desierto sino de una isla de
reducido tamaño hacia cuyas costas puede escapar fácil-
mente la población a zambullirse en el mar cuando el sol
nos hornea. Pero si las hubiese, sucedería con ellas lo
mismo que ha ocurrido con las pocas· que recuerdo y que
quedan por ahí: terminarían como basureros flotantes que
después se transforman en enormes tiestos donde crecen
las plantas fertilizadas por cúmulos de... basura.

Charles Dickens escribió en una de sus novelas lo siguiente: "In love of home, the love of country has its rise"; es decir, que el amor a la patria se engendra en el seno de la familia, modelo a escala menor de la sociedad que la contiene, la cual es un hogar de mayores proporciones. Cuando alguien arroja a la calle un papel, no puedo evitar imaginarme la pocilga que tal individuo debe de tener por casa. ¿Es que no se da cuenta que está emporcando la casa más amplia en que vive, y que con su acto revela el escaso amor que por ella siente? Si yo fuese el encantador que mencioné al principio, en el acto le disparaba con la varita mágica al ofensor una andanada rutilante para convertirlo en lo que es: en un cerdo. Sin embargo, no tengo, por desdicha o por suerte, dotes de taumaturgo. Si no, andaría la isla poblada por una bien nutrida piara revolcante y chillona.

Un hombre muy joven
con unas alas hermosas

Siempre que viajo en avión, me asomo por la ventanilla
y los busco entre las nubes. El avión me acerca a la esfera
que habitan, a la región iluminada, azul y silenciosa
donde se pasean sobre cúmulos y nimbos como si en vez de
pisar vapores y nieblas pisaran mullidas alfombras que
les sirven para impulsar, con un salto elástico de alas
abiertas, el vuelo. En ese ámbito los imagino, igual que
pájaros de intolerable belleza atravesando el aire, de la
copa de una nube a otra, en un bosque infinito de árboles
de algodón. El avión, con todo y la brillantez estilizada de
su fuselaje, a pesar de la altura y la estable serenidad que
le proporcionan sus alas —donde vibra ensordecedor el
esfuerzo de los motores de turbina—, es una torpe maqui-
naria humana que no puede compararse ni remotamente
con ellos. Ellos son la luz, emanaciones de la luz. El avión,
en cambio, no pertenece al cielo sino al suelo del que se
extrajo el metal que lo estructura y que, a la menor
resquebrajadura o falla, se viene con todo su peso abajo
imantado por la tierra.

Se dice que los ángeles fueron creados por Dios en el principio del mundo. "Hágase la luz". Y hubo luz, y de ella seguramente nacieron estos seres de fuego que noche y día llevan a cabo la triple función de contemplar, alabar y adorar al Centro Luminoso que los irradió para que existieran y fuesen sus servidores y mensajeros. Eso precisamente significa la palabra *ángel*, que viene del griego *ángelos* = 'nuncio', 'mensajero'. Otros idiomas definen a los ángeles como 'destructores', 'salvadores', 'vigilantes', etc. Casi todas las lenguas destacan su naturaleza activa, de obradores de la voluntad de Dios: ésa es su razón de ser. Son espíritus felices, poderosos, dotados de razón y de principios morales; son seres inmateriales que sin embargo, por poseer libre albedrío como el hombre, tienen la capacidad de pecar, según lo hizo Lucifer —el más bello ángel que existió jamás—, quien fue expulsado del Cielo por el Arcángel Miguel cuando se rebeló en su orgullo contra Dios y quiso equipararle en grandeza. Las Escrituras, las obras de los Santos Padres y la tradición sostienen todo esto y, además, les adjudican a los ángeles varias otras tareas, tales como mantener la marcha de todo lo que se mueve en el cielo y en la tierra (creencia medieval que explica el desplazamiento de las estrellas y demás orbes, la traslación del viento y de las aves, etc.), portar las preces de los devotos al cielo y escoltar al Paraíso las almas de los muertos en gracia. Los ángeles también se encargan de custodiar las almas de los bautizados, protegiéndolos de todo mal físico y espiritual e inspirándoles buenos propósitos que los conduzcan a la salvación. ¿Quién de nosotros, cuando era pequeño, no se volvió alguna vez buscando al ángel de la guarda, después de haber contemplado la ilustración de los niños que se disponen a cruzar un viejo puente de madera podrida tendido sobre el

abismo, mientras, detrás, un ángel vestido de azul celeste, de hermoso rostro que refleja bondad, avanza a rescatarlos?

La iconografía angélica ha ido variando a lo largo de los siglos. Los ángeles han sido vistos como seres informes, como rayos o masas resplandecientes que no guardan parecido alguno con la figura humana; se han visto también como jóvenes viriles desprovistos de alas y ataviados con túnicas del color cegante de la nieve cuando le da el sol. No es hasta el siglo IV que reciben el don de las alas, probablemente bajo el influjo de representaciones como la de la diosa griega de la victoria, Niké. Más tarde, durante el Renacimiento, nacen los ángeles niños —los querubes rollizos con alas de paloma—, y además culmina la tendencia medieval de considerar a los ángeles como ideales de belleza, lo cual da por resultado el afeminamiento de su aspecto.

En las artes y en la literatura se le llama *angelismo* a la inclinación a cultivar temas relacionados con los ángeles. No hay que esforzar demasiado la memoria para recordar centenares de obras donde estas criaturas que el hombre nunca ha visto con sus ojos aparecen plasmadas en detalle, tal y como si ellas mismas hubieran consentido en servir de modelos o en contar sus peripecias ultramundanas. Ahí tenemos —para mencionar tan sólo un puñado de obras y autores—, en pintura, las anunciaciones de Grünewald, Fra Angélico y el Giotto, los ángeles músicos de Caravaggio y los ángeles apocalípticos (como de papel de seda que en cualquier instante arderá) de El Greco; en escultura, los ángeles barrocos de Bernini, entre los que resaltan el que apunta con el dardo dorado a la Santa Teresa en éxtasis, los cuatro enormes ángeles que esquinan el baldaquino de la Catedral de San Pedro en Roma, y, también, en el mismo templo, el torbellino de ángeles y

nubes que rodea al vitral del Espíritu Santo sobre el altar
de la Silla de San Pedro; en las letras, los que hacen
aparición en la *Divina Comedia*, los que protagonizan *El
Paraíso Perdido* y, ya en el presente siglo, los que inspiran
a poetas como Rilke, Amado Nervo y Alberti.

Al hombre del siglo XX se le hace más difícil que a
ningún otro nacido en cualquier otra época el creer en los
ángeles. El tambaleo de la fe en Dios ha traído como
consecuencia el descreimiento en esos seres que median
entre lo divino y lo humano, acentuándose así la tenuidad
de su existencia, que ya de por sí fue siempre —como
ellos— indefinible y vaporosa. Al pie de la letra podemos
decir —citando un conocido título— que *los ángeles se han
fatigado*, y no hay obra artística que exprese esa idea con
mayor pertinencia que la célebre estatua de la Victoria de
Samotracia, que no siendo un ángel pero habiendo ins-
pirado (ella y otras como ella) la apariencia de los mismos,
puede tomarse como un monumento al deterioro del
concepto del ángel: un cuerpo descabezado y sin brazos y
con un ala solamente, un ala que el viento frío de los siglos
levanta en actitud de vuelo, pero que sin embargo per-
manece estática, petrificada. Hoy los ángeles han sido
relegados a los cementerios, donde gimen encerrados en el
mármol que los obliga a asumir poses trágicamente
luctuosas; han sido desterrados al fondo de las iglesias
oscuras como cavernas, adonde día y noche adoran de
rodillas y en silencio, flanqueando el sagrario iluminado
por una desfalleciente llamita roja; han sido forzados a
trepar en columnas y torres adonde ennegrecen por la
acción conjunta del clima y de la contaminación ambien-
tal, ignorados por una humanidad que hormiguea abajo
pendiente de sus asuntos sin alzar la vista. El ángel del
siglo XX —según nos cuenta Gabriel García Márquez en
uno de sus inolvidables relatos— es un señor muy viejo

con unas alas enormes que, habiendo bajado a la bús-
queda del alma de un niño moribundo, se estrelló en un
pueblo donde los habitantes lo contemplaron como a un
fenómeno de circo, hasta que se curó de sus heridas y se
perdió para siempre volando torpemente en el horizonte.
Ya no hay ángeles jóvenes de hermosas alas, como en los
tiempos de Zurbarán y Leonardo; y eso es, tal vez, una
desgracia, por lo que en última instancia simbolizan: la
voluntad del hombre de trascender su triste y pesada
humanidad de carne y hueso.

Lares en Villa Victoria

*A Víctor, Maritza, Vanessa, Rafi,
Ricardo, Daniel y toda la buena
gente de allá que vive soñando con
la orilla que acá dejaron.*

Villa Victoria es una isla encallada en medio del South
End de Boston. Una isla-barrio borincana surgida de la
espuma del esfuerzo de los nuestros (y de otros hermanos
latinos residentes allá) en su empeño por mejorar las
condiciones de vida y por vivir unidos para hacer frente a
la injusticia y al prejuicio que, como un mar furioso, los
rodea amenazando constantemente sus cuatro costados.
Villa Victoria está construida de ladrillos, al igual que el
resto del South End y que casi todo Boston, pero tan
pronto se entra por alguna de sus calles se produce el
milagro, el fenómeno de cierta atmósfera que se reconoce
definitivamente puertorriqueña sin poder uno precisar
qué la revela como tal, por lo menos al principio. Porque
después, paso a paso, se van descubriendo aquí y allá

pistas que ofrecen la clave de ese ambiente que viene a ser
un oasis en el desierto de inglés arenoso que ha habido que
atravesar para llegar hasta allí. Y esas señales son, por
ejemplo: la tiendita de la esquina ('Aguada Market'), que
posee la virtud de hacer que el cliente olvide que está en los
Estados Unidos, con su olor a colmado de pueblo de la Isla
que vende desde marrayos y pasta de guayaba y galletas
Sultana, hasta aguacates, besitos de coco y longaniza; el
aroma a chuleta frita y habichuelas guisadas que acarrea
y difunde el aire por todo el barrio desde el "Restorán San
Lorenzo"; la música de salsa y merengue escapada a
volumen temerario por las ventanas de los apartamien-
tos; y en las aceras, los grupos de hombres mayores y de
adolescentes conversando bilingües, casi siempre sobre el
sempiterno tema: Puerto Rico. Y si alguna duda quedase
después de haber recogido con los sentidos todo esto, no
hay más que caminar otro poco, hasta el centro del
vecindario, donde se encuentra —pequeña, de concreto y
sembrada de pinos— la Plaza Betances.

*Una bandera encarnada en manos de Rojas. Una
bandera encarnada luciendo como una antorcha cuya
flama agitada por el viento hiere la oscuridad de la
medianoche. Una antorcha que ya en el 38 había ardido
en manos de Vizcarrondo, y que ahora, 30 años más tarde,
ha vuelto a arder, a iluminar el camino que lleva a la calle
central del pueblo, por donde la exaltada tropa va
entrando.*

Ahí, en el flanco sur de la plaza, llama de inmediato la
atención un mural diseñado y ejecutado por la comunidad
isleña, un mural de unos 20 pies de longitud y 10 de
anchura que presenta —en estilo "naive" y exhibiendo
colores elementales, como de crayola— una profusión de
motivos que en el acto se nos vuelven reconocibles: un
mapa de Puerto Rico, soles tropicales, palmeras cari-

beñas, caras de niños sonrientes, etc... Y fue con ese mural
al fondo que asistí el 22 de septiembre (domingo) a la
celebración del Grito de Lares. Hacía una brisita refrige-
rante de otoño que mecía los arbustos y que traía y llevaba
a las palomas como un papelerío a merced de algún
remolino. Era un viento que los soles del mural no
conseguían calentar y que se escurría por los techos
diagonales de las casas trayendo el perfume a frituras y a
pasteles que un hombre vendía en la esquina, en su kiosko
rodante. Pero a la concurrencia no parecía preocuparle el
clima, encallecida como tenía la piel por años de estar
viviendo en el frío norte: todos estaban pendientes de lo
que ocurría en la tarima, donde el grupo "Huellas"
(Andrés, Diana, Jorge, Ellen, Miguel) interpretaba can-
ciones de Sylvio Rodríguez o Violeta Parra o Roy Brown
distribuyendo ritmo a los miembros, tibieza a los cora-
zones y sustancia a la mente con sus letras de protesta y
sus votos de amor fiel al terruño. Todavía no bailaban
todos, tan sólo uno o dos borrachos y un par de niños para
quienes la música no entraba por los oídos, sino por los
pies.

*Una bandera blanca tremolada por Millán. Una ban-
dera blanca terminada en doble punta y fosforeciendo en
la madrugada su leyenda escrita por Cebollero con un
trozo de su tabaco: "¡Muerte o Libertad! ¡Viva Puerto Rico
Libre! ¡Año 1868!" Una luz empuñada alumbrando la
plaza que se llena de ecos que rebotan contra la fachada
del Ayuntamiento y contra los montes circundantes:
"¡Viva Puerto Rico Libre! ¡Abajo los impuestos!"*

Un perro apareció de no sé dónde para ir a echarse
frente a la tarima, sordo a la música pero en actitud
vigilante, como si hubiera estado consciente de la sig-
nificación del acto y de los enemigos que pudiesen estar
(que estaban) acechando. De tiempo en tiempo el grupo

dejaba de tocar y entonces subía alguien para pronunciar
discursos ardorosos que la mayoría escuchaba con
respeto. A mis pies, el viento arrastraba en círculos una
página de periódico en la que se leía en letras coloradas:
"DEVASTADOR SISMO EN MEXICO", y, de hecho, en
aquel mismo instante el orador dedicaba la festividad a
las víctimas que llorábamos como si el desastre hubiese
ocurrido en nuestra propia tierra (lejos estábamos de
sospechar que el turno nos tocaría el 7 de octubre). Yo
miraba a los niños (¡tantos que había dondequiera!) y al
policía negro que asignaron al cuidado de la plaza ese día;
a espaldas suyas dos muchachos jugaban con una bola
amarilla y, más allá, a lo lejos, se distinguía la línea
elevada del tren que pasaba frente a las torres de la iglesia
del barrio visitada por Juan Pablo II en el 79, cuando paró
en la ciudad. Yo oía con atención las palabras ardientes y
contemplaba a la gente nacida (la mayor parte) en una
isla geográfica lejana pero a la vez tan cercana al corazón
que la representaban viva en aquella isla de la plaza y en
aquel barrio de ladrillos donde se habían aislado para
defenderse y seguir siendo isleños. Y mi corazón exultaba
y latía con el de todos ellos al ritmo de la música que ya
empezaba a sonar otra vez, haciendo que ahora bailaran
muchos más.

*Una bandera desplegada frente al altar mayor. Una
bandera con una cruz latina blanca al centro y cuatro
cuadriláteros, dos azules arriba, dos rojos debajo, y una
estrella blanca en medio del cuadrilátero superior
izquierdo. Una cruz al pie del altar del sacrificio, de donde
ascienden preces en Tedéum aunque usted no lo quiera,
padre Vega, aunque a lo largo de los días siguientes los
visionarios vayan cayendo, aunque todavía hoy, 117 años
después, no seamos libres, pero sobreviva la esperanza.*

Pues ya no eran tan sólo un par de borrachines y unos cuantos chiquillos los que bailaban. Ahora éramos todos, todos al son de aquello que dice: "Bandera, banderita...", todos como si se tratara de un baile de fiestas patronales celebrado en la plaza de algún pueblo de la Isla, todos, hasta los gringos que se acercaron a curiosear la jarana y que luego no supieron qué hacer y se les fue la sangre a los talones cuando de repente se hizo un silencio total y se paralizó el movimiento y vieron que la gente alzaba los brazos en puño como para pegar, pero no, aún no llegaba el momento (aunque llegará, de eso pueden estar seguros), no era para eso, sino para entonar con toda la garganta "La Borinqueña" de Lola.

Piotr Ilich en el país de la salsa

Cuando yo tenía 15 años, mi padre trajo a casa un disco de música clásica: el "Capricho Italiano" de Chaikowski, junto con el "Capricho Español" de Rimsky-Korsakov por el segundo lado. No sospechaba entonces mi progenitor las graves consecuencias del error que estaba cometiendo. (A decir verdad, él no compró aquel disco porque fuera un melómano, según el sentido que hoy en día se le da a esa palabra: "amante de la música clásica"; mi padre disfrutaba sobre todo la música más ligera —Mantovani, Edmundo Ross—, y resulta comprensible que hubiera escogido las dos piezas que he mencionado puesto que ambas se acercan a la frontera de una música menos sustanciosa y más pirotécnica que, por ejemplo, una sinfonía de Beethoven.) Digo que no imaginaba los resultados nefastos de su acción porque desde ese momento caí en las redes de aquella otra música y abandoné casi por completo la que estaba acostumbrado hasta entonces a oír y a disfrutar: boleros, merengues, guaguancós, guarachas.

Fue amor a primera oída. Fue como cuando uno conoce
por vez primera a la persona amada, que se guarda la
impresión de haberla conocido desde siempre y que el
momento del encuentro inicial no ha sido más que el fin de
una perpetua búsqueda y el principio de algo que ya
existía. De la música clásica —y en especial de la com-
puesta por Chaikowski— puedo asegurar que la *reconocí*
al escucharla en aquella primera ocasión. Ya antes, en
alguna otra existencia a principios de este siglo o durante
la segunda mitad del anterior, *yo había oído* las sinfonías,
los conciertos, los ballets y las óperas que en los sesenta,
adolescente, volvía a descubrir. Quizás el fenómeno pueda
explicarse sin recurrir a la creencia en la reencarnación;
tal vez todo esto no es sino cuestión del carácter que cada
cual posee y que nos lleva a sentirnos atraídos por un
determinado tipo de música y a interesarnos en ella. Pero
yo prefiero resolver el enigma por medio de lo extra-
ordinario, y sostener que acaso en el transcurso de una
vida pasada estuve expuesto a la música que tanto admiro
(por no decir idolatro) hoy. Y quién sabe —nadie se
atreverá a negarlo rotundamente— si incluso me topé con
el genial ruso caminando por las calles de Moscú,
Florencia o Nueva York; quién sabe si lo escuché dirigir
algún concierto en París o San Petersburgo: o si fuimos
presentados y estreché su mano obradora de armonías y
conversamos en su endiablada lengua suntuosa, que yo
dominaba entonces a perfección y que he olvidado del todo
en la vida presente.

Sea como sea, lo cierto es que mi gusto y mi pasión por la
música clásica se debieron a la malhadada compra que
hizo mi padre, la cual generó una reacción en cadena de
grabaciones que fui adquiriendo según averiguaba
nuevas obras y nuevos compositores, la mayoría román-
ticos. Y cuando vine a ver, se me tildaba en el vecindario

de anormal y de loco: "Ah, ¿ése?, le faltan unos cuantos
tornillos, se pasa encerrado oyendo un bochinche de
violines y a una gente cantando esgalillá en idiomas que
no se entiende ni papa lo que dicen". Y en casa la familia:
"Si por lo menos escuchara la música sentado, como todo
el mundo, pero no, se pone a dar vueltas y más vueltas
frente al estéreo hasta que parece que va a abrir una zanja
en las losetas, y encima no deja los brazos quietos, como si
tuviera un espíritu por dentro o espantara mosquitos".
Tan cuantiosa y continua fue la dosis de música clásica
administrada a mis familiares a lo largo de meses y de
años, que por fin llegaron a habituarse y ya la oían como
quien oye llover, indiferentes, sin protestar por la inten-
sidad del volumen, mi madre barriendo y mi padre
lavando el automóvil sin preocuparles que los espíritus de
Schubert, Berlioz y Wagner estuviesen vagando por la
casa y se sentaran los tres en los sillones del balcón a
coger fresco y a debatir si les gustaban las interpreta-
ciones de sus obras que realizaban los directores moder-
nos, y de vez en vez entraran y fuesen hasta la cocina para
rebuscar en la nevera algo con qué apaciguar su devora-
dora hambre de siglos. Sin embargo, los vecinos nunca se
acostumbraron y no paraban de maldecir el escándalo
aquél, sobre todo cuando yo ponía la "Obertura de 1812" y
cinco casas más allá podían percibirse claramente los
cañonazos y el rebato festivo de las campanas.

Yo mismo no he podido evitar preguntarme en oca-
siones: ¿Qué hace un individuo puertorriqueño, caribeño,
tropical, latinoamericano, metiéndose por las orejas la
música de un hombre nativo de un país que queda a miles
y miles de millas del suyo y con el cual aparentemente el
nuestro nada tiene en común, ni la lengua, ni el clima, ni la
visión del mundo, ni la historia? ¿Por qué me deleitan las
composiciones de Piotr Ilich Chaikowski y las de sus

memorables colegas (Brahms, Stravinski, Handel, etc.)?
¿No existe la música puertorriqueña? ¿Acaso es inferior a
la denominada música "clásica" y, por lo tanto, menos
digna de ser escuchada? ¿Soy un mal puertorriqueño
porque ya apenas oiga salsa si no es sumergido en la
turbulencia de una fiesta o, de tiempo en tiempo, cuando
prendo la radio?

Nuevamente lo digo: Para empezar, se trata de una
cuestión de gustos. El mismo placer estético que alcanza
alguien escuchando un concierto de Mozart, lo obtiene
otra persona oyendo una canción de Eddie Palmieri.
Resulta injusto afirmar que cierta clase de música sea
superior a otra pues en realidad no deben compararse:
cada una es producto de épocas y circunstancias especí-
ficas que han suscitado su creación por medio de lo que el
artista ha sabido (y ha querido y podido) recoger de ese
flujo histórico en que se encuentra inmerso.

Por otro lado, ya la palabra "clásica" explica por qué a
un auditorio del siglo XX le puede complacer un motete de
Bach. Repito lo que han dicho otros: lo clásico es clásico
por ser siempre nuevo, por hablarles a los hombres de
todos los países y épocas con el mismo refrescante
lenguaje de su origen.

Siempre he sido defensor de la fórmula que asegura que
el arte mientras más nuestro sea, más universal se
tornará. ¿Quién más ruso que Chaikowski o quién más
francés que Ravel? Y, sin embargo, pertenecen al mundo.
De ahí que también se escuche salsa en Brasil y en
Alemania. Pero tampoco se debe olvidar que la fórmula
contraria es igualmente auténtica: mientras más univer-
sales, más nosotros seremos. No hay que temer que el
conocimiento de otros idiomas y culturas vaya a erradicar
la identidad puertorriqueña. Al contrario, la enriquecerá
de influencias que constantemente harán que descubra-

mos aspectos ocultos de nuestro ser, y que además nos apercibirán de las hondas relaciones que nos unen al resto del planeta. Y es que en el fondo la gente es la misma aquí o en Noruega o en la Patagonia. Por eso le abro los brazos a Piotr Ilich y a todo aquel que quiera visitar nuestro país, el país de la salsa.

Sangre y palabras

*Para A.L.V., como respuesta
a su pregunta.*

Conversando la otra noche con una apreciada amiga a quien también le interesa construir mundos de palabras, sacamos a colación el tema inevitable de la ola de violencia que está a punto de hacer que nuestro país se vaya a pique. Luego de amedrentarnos mutuamente echando la cuenta de los mil y un delitos que cada día ocurren, y mientras comentábamos las perspectivas negras que nublan el horizonte —amenazando con empeorar el tiempo—, ella me confió un escrúpulo que en ocasiones a mí también me ha rondado la cabeza, y que imagino que a todo artista comprometido con la reelaboración de la realidad puertorriqueña debe asaltarle por igual en uno u otro momento: ¿Valdrá la pena —preguntó— que siga escribiendo en un mundo así? ¿No sería mejor dejar de hacerlo y dedicarme más activamente a erradicar los males que nos rodean? Mi contestación, sin

dudarlo ni siquiera una fracción de segundo, fue *sí* al
primer interrogante y *no* al siguiente. Sí, porque si la
violencia en el mundo es signo de destrucción, la escritura
—y con ella todo arte— es signo de lo contrario, de
creación. No, porque si lo mejor que tú haces y lo más
importante para ti en esta vida es escribir, entonces debes
transformar ese acto en arma de combate y en herra-
mienta de reconstrucción.

Estas no fueron exactamente las palabras con que le
respondí a mi amiga en aquel instante, aunque recuerdo
bien que lo que dije implicaba lo que ahora he expresado
con mayor claridad. Pero aquella vez se me quedó por
dentro la avidez de replicar tal y como he contestado más
arriba, y de ahí que me decidiese a componer este Relevo
sobre el tema.

Continúo... No es que la creación esté exenta de vio-
lencia; al contrario, todo aquel que se preocupa por
inventar, por producir algo que no existía, sabe que el
ímpetu de la construcción no es sino un furor interno que
asimila elementos tradicionales y arrasa otros a fin de que
surja el cambio, lo novedoso. Es un frenesí que erige y que,
paradójicamente, muchas veces violenta al artista obli-
gándole a perseguir lo que apenas intuye en una busca de
ciego por un callejón que en apariencia no tiene salida.
Este tipo de fuerza no hay que rechazarla pues es la que
permite, por ejemplo, que un Picasso amplíe los límites de
la pintura al retratar la violencia que odia en su violenta-
mente concebido *Guernica*. Del proceso (proceso en su
sentido etimológico de "ir adelante") nace una nueva
manera de visualizar la existencia, y con ello un amolda-
miento al espacio que la vida nos impone.

En cambio, la otra violencia, la que día a día sufrimos
todos cuando uno de nosotros la sufre, deshace, anula,
conduce a la nada, descrea. Esa otra violencia es la

muerte. No guarda relación alguna con la vida porque ni
tan siquiera se trata de la que exige el cambio hacia una
situación social más justa (enseguida vienen a la mente
las recién libradas victorias de Filipinas y Haití). En
Puerto Rico la sangre se derrama sin ningún fin enal-
tecedor, sin ningún sentido, aunque el hecho de que se
vierta con tanta constancia y arrojo es señal irrefutable de
la enfermedad moral y sociopolítica que padecemos y que
no cejará en tanto no se nos medicine con la receta que
hace falta.

Ante la realidad de la violencia absurda todo escritor (y
todo artista) tiene el deber de asumir una postura regene-
radora ya que con ello no hace sino obedecer los dictados
de la actividad que ejerce, cuya esencia es —como he
dicho— la *edificación*. Pronuncio esta palabra insuflán-
dole su doble sentido de "construir" y de "incitar a la
virtud por medio del ejemplo". Con esto último no quiero
decir que la literatura se torne un instrumento directo de
propaganda didáctica, una especie de manual narrado
para que la persona aprenda a comportarse de manera
incorruptible. No; la literatura se convierte en arma de
combate y en herramienta de reconstrucción al espejar la
conducta humana —tan contradictoria y a veces tan
totalmente irracional— y presentarla ante nuestros ojos
sobre el papel, revelándosenos así las terribles caras de lo
que hemos llegado a ser para los demás y para nosotros
mismos. Pero repito que esos rostros no están general-
mente ahí porque el escritor haya decidido a conciencia
plasmarlos para que no sean imitados (o viceversa, si se
trata de personajes virtuosos). El escritor presenta, recoge
lo que observa en su entorno y lo interpreta porque le
resulta inevitable esa función al tamizar los datos con la
mente y los sentidos. Tiene, por lo general, una opinión
sobre las situaciones que descubre, es cierto; pero, aunque

exteriorice su parecer, algo se le escapa siempre, algo que
está más allá de él y de todos y que es el misterio que en
última instancia intenta capturar con su artificio: el
misterio de la existencia. Tal secreto, sin embargo, es
indescifrable: siglos de literatura no han hecho más que
tratar de desentrañarlo y aún no lo han conseguido. Pero
se continúa la empresa porque es propio del ser humano
poseer tesón. Y el misterio se representa en palabras
aunque su significado final no pueda comprenderse.
Obsesionados. vemos la imagen que trazamos de nosotros
mismos, la contemplamos en el espejo del papel con el
cerebro nublado por una amnesia multisecular: miramos
y sabemos que algo no anda bien. Y esa mirada, por lo
menos, termina siendo un paso esperanzador que hace
más próximo el desciframiento del arcano.

Quedamos, pues, en que la literatura, configurada por
un proceso violento en el sentido positivo de la palabra, se
hace casa de la violencia negativa, destructiva. Con ello el
acto de escribir toma para sí proporciones purificadoras,
catárticas, que generan su efectividad como dedo seña-
lador de los males que acosan al mundo de los seres
retratados.

Si se me permite, quisiera referirme a uno de mis cuentos
para ejemplificar lo que he comentado hasta aquí. Se
titula "Carmina y la noche" y es uno de los seis relatos que
componen mi tercer libro, *Cierta inevitable muerte*. Narra
la noche en que una muchacha desconocida se lanzó desde
el piso once del condominio donde vivo. Todos los vecinos
presenciamos aquel acto de violencia autoinfligida que
nos jamaqueó hasta lo hondo pese a estar habituados a
atisbar cantidades industriales de brutalidad en el cine y
en la televisión. Pero no es lo mismo ver las cosas
sucediendo en la pantalla, protegidos por el cristal y
rodeados del confort hogareño, que distinguirlas en vivo y

a todo color y forma de realidad, frente a frente. Cuando
hubo acabado todo y quedaron desiertos de curiosos los
pasillos, yo me acerqué hasta el lugar de los hechos y
descubrí, ocultas tras una planta ornamental, el par de
sandalias que la chica se había quitado antes de caer al
vacío. Y allí fue que me di cuenta de que lo que había
divisado de lejos, ocurrió *verdaderamente*. La última
oración del cuento se refiere a esos zapatos, y lee:
"Calzaban una ausencia que nadie en el mundo podría
reemplazar". Tuve que escribir esa historia para libe-
rarme de la angustia que me dejó el haber sido testigo de
aquella tragedia. Relaté lo que vi, con pequeñas varia-
ciones que la estética del cuento exigía. Lo hice como un
homenaje a la muchacha que lo protagoniza y a su
sufrimiento, tan apartado del nuestro que se vio en la
necesidad de recurrir a la desesperación. En mi mente no
albergo dudas de que ese texto brotado del dolor
—compartido, a pesar de todo— se alza como un signo que
contrarresta la nada asesina sustituyéndola con algo
existente, con algo creado y permanente (así lo espero) que
les hablará a quienes lo lean del valor incalculable y
sagrado de la vida humana. Pero no porque lo diga el
cuento, sino porque el "mensaje" se desprende de la forma
que adquirió. En ese sentido, lo considero un arma contra
la sinrazón suicida.

Vladimir Nabokov definía el arte como la unión de la
belleza y la compasión, y ahora comprendo por qué lo
explicaba así. Pues si con la belleza el arte se construye,
con la compasión el arte hace. ¿Qué mejor respuesta que la
de Nabokov puedo ofrecerle a mi amiga y a todo aquel que,
como ella, escribe?

Una feliz novela

"Comencé a desbordarme en ti en un español incierto y auténtico y agarré papel y pluma para empezar esta carta que comenzó 'Felices días, Tío Sergio, Felices días'..." (*Felices días, Tío Sergio*. Río Piedras: Editorial Antillana, 1986, pág. 150). Estas líneas, escritas por la narradora de la tan esperada novela de Magali García Ramis, podrían ser interpretadas también como dichas por la propia autora, quien le envía al lector, como una larga carta, su novela. En ella, a lo largo de 155 páginas, García Ramis trabaja un intenso lenguaje de tono oral con el que nos pinta (y en el caso de esta escritora ese verbo no es una metáfora, pues son de todos conocidos su ferviente interés y su desempeño —junto a su hermano Gerardo— en el campo de las artes plásticas, principalmente la serigrafía) el cuadro de una familia de clase media, de Santurce, durante las décadas de los 50 y 60. La novela consta de seis capítulos: el primero muy extenso (ocupa más de una tercera parte del libro) y los otros más breves, siendo el penúltimo (el epistolar) el que cierra la obra, y actuando el último como un epílogo al drama de la misteriosa personalidad del tío Sergio. Este personaje, al igual que le

sucede al narrador de *La tía Julia y el escribidor* de Mario
Vargas Llosa, obsesiona a Lidia, la sobrina y la narra-
dora de *Felices días...*, quien relata su paso de la niñez a la
adolescencia —para la época de la visita del tío Sergio—
en el seno de una familia que la educó "...con una mezcla
de conceptos científicos y religiosos, verdaderos y falsos,
liberales y conservadores, producto de sus miedos y
prejuicios o de sus conocimientos y convicciones" (pág.
28); tales conceptos suplen a la narradora de un amor y de
un odio hacia la familia que a la vez suministran la
nostalgia y la amargura que la novela trasmite.

Autora del volumen de cuentos titulado *La familia de
todos nosotros* (San Juan: Instituto de Cultura Puer-
torriqueña, 1976), García Ramis continúa con la temática
familiar en este segundo libro, donde expone con mayor
ímpetu y redondea la idea de que todos los puertorriqueños
pertenecemos a una enorme familia en la que se encuadra
el microcosmos de la familia individual: "Para Quique y
para mí el descubrirnos como puertorriqueños nos dio
cohesión, ...nos dio una identidad con la realidad coti-
diana del mundo que vivíamos y nos hermanó, por
primera vez, con gente que no era de nuestra familia
sanguínea sino de otra más amplia, más grande, toda
nuestra" (pág. 152). También la inmensa familia isleña le
inspira a la narradora amor y odio, y si por un lado *Felices
días...* presenta, como mencioné, el tránsito de la infancia
a la juventud, por otro registra la paulatina toma de
conciencia nacional adquirida junto con la madurez,
aprendizajes que resultan ambos muy dolorosos y pertur-
badores pues, según descubre la misma Lidia leyendo a
Bernard Shaw: "Cuando uno aprende algo, de primera
intención, siente como si hubiera perdido algo" (pág. 136).
Esa pérdida es la que conduce a la tristeza por lo que se ha
ido, que ya el título de la novela anuncia haciendo

referencia a la conocida danza que canta a los días que
"no volverán jamás", en este caso "los tiempos de Muñoz
Marín, ...los tiempos de esperanza que todavía olían a
nuevo" (pág. 2). No es que la autora, con su añoranza, esté
abogando por una solución política que hoy en día
sabemos que no resolvió los problemas del país, sino que
está utilizando la era muñocista como un símbolo de lo que
pudo haber sido y no fue, lo cual en la vida de Lidia se
traduce al amor reprimido y desesperanzado que siente
por su tío Sergio, y al ocaso de una vida en familia que con
la demolición de la casa (Villa Aurora) y la mudanza de los
parientes a una de las nuevas urbanizaciones, no habrá de
repetirse nunca. *Felices días...* es, pues, la búsqueda de un
amor y de un tiempo perdido, y de ahí que destile el pesar
expresado en el segundo epígrafe que incluye García
Ramis: "lloras como niño lo que no supiste defender como
hombre".

La personalidad del tío Sergio domina la novela como
una sombra cerniéndose sobre todos los sucesos, y su
estadía en la casa altera aquel "mundo perfectamente
ordenado e incambiable" (pág. 15), especialmente en lo
que se refiere a la vida de Lidia, quien se siente impresio-
nada con lo que ella llama su irreverencia, su comporta-
miento distinto e imprevisible, su destino ajeno al del resto
de la familia, su mirada de tristeza, sus doloridos suspiros
y sus gestos altruistas que desafían a la sociedad. Para
ella su tío llega a ser "el único hombre que... había llegado
a querer hasta entonces" (pág. 135), y ella no quiere sino
ser como él algún día, presiente la semejanza de tempera-
mentos que los une y la aísla —como le sucede a él— de los
demás: "Yo no era de la cofradía de ellas (la madre y las
tías) sino de la de Tío Sergio" (pág. 77). Entre otras cosas
de importancia, él le enseña a mirar, le descubre el
universo de los colores y la existencia de un pintor que

viene a ser su preferido: Matisse, el fauvista, el salvaje que
usaba colores radiantes y pintaba las cosas incompletas,
como si estuvieran fragmentadas. En el momento de la
gran crisis de Lidia (propiciada por la larga ausencia del
tío Sergio), Matisse se convierte en su refugio y en el
estandarte bajo el cual lucha: "Ahí encontré mi reafirma-
ción, haciendo explosiones de color, creyéndome de veras
heredera de los fauvistas, salvaje por dentro y por fuera..."
(pág. 140). Más adelante, cuando Lidia cuenta su visita a
la casa en ruinas, se expresa en términos que parecen
relacionarse con la "inconclusión" de los cuadros de
Matisse, y que además podríamos vincular a la intención
que la autora tiene de capturar con su novela un tiempo
pasado: "Me di cuenta entonces de que la quería, de que
ese era mi hogar, que nunca la dibujé y no podría
visualizarla completa jamás..." (pág. 148).

Eso es precisamente lo que se propone realizar García
Ramis con *Felices días*...: visualizar aunque sea de una
forma inacabada a un personaje y una época, proyecto
que se manifiesta en la narración a través de 1) la
acumulación en un mismo capítulo de diversos datos y
anécdotas entretejidos por asociación (datos y episodios
que muchas veces la autora deja sin resolver para seguir
adelante con una nueva escena) y 2) el uso de un lenguaje
"incierto", es decir, de un discurso caracterizado por el
"descuido" de la oralidad, procedimiento que también
refleja la incertidumbre de alguien cuya adolescencia y
enajenación cultural hacen que se desconozca doble-
mente. Este segundo mecanismo, si bien viene a ser una
virtud de la novela, en ciertos pasajes se convierte en su
talón de Aquiles, como, por ejemplo, en el capítulo de la
carta que escribe Lidia a su tío. Tanto en esa parte como en
varias otras, sospechamos que la novelista no ha con-
seguido establecer una distancia lo bastantemente

remota entre el material que trabaja y la fuente de donde procede: si no me equivoco, *Felices días*... es un libro de gran lastre autobiográfico, y digo "lastre" porque, aun cuando por lo general numerosas novelas exploran aspectos de la vida de su autor, quien disfraza de literatura los hechos, en el caso de *Felices días*... hay ocasiones en que la falta de enmascaramiento no permite que la narración se remonte lo suficiente de la realidad como para poder reasumirla artísticamente.

Pero al sumar los aciertos y las posibles debilidades de esta novela, aventajan por mucho los primeros a las segundas, y considero que Magali García Ramis nos ofrece un texto importante en el que el puertorriqueño de hoy puede mirarse y reconocerse como en un espejo donde se configuran con mayor lucidez los rasgos de esa identidad que llevamos escudriñando desde siempre. El valor primordial de esta obra lo veo en su autenticidad, en la honesta incursión que realiza en el terreno de la psiquis individual y social, sondeando con ternura o desprecio, con gravedad o ironía, aspectos múltiples que van desde la sexualidad y el feminismo hasta la política y la religión. Junto a libros como *Tiempo de bolero, Las tribulaciones de Jonás, El entierro de Cortijo, La vellonera está directa* y otros, *Felices días, Tío Sergio* viene a engrosar la nómina de obras que, recientemente aparecidas, lanzan una mirada atrás, hacia ese mundo de los 50 y 60 que ya desde los 80 podemos empezar a vislumbrar y a valorar con más hondura y ponderación. Estos escritores tienen en común el gesto de volver la cabeza que hace de ellos una generación nostálgica pero no impotente, pues la misma tristeza los impulsa a desentrañar sus causas.

Marcada por la nostalgia, la novela de García Ramis no puede ser feliz, aunque sí es una feliz novela.

Tacitas, Inc.

*A los artesanos de la
Plaza de Hostos.*

Desde Alemania, un buen día, mi madre recibió un regalo de su comadre Pilar, quien llevaba varios años viviendo por allá con su esposo e hijos por razones que aquí no vienen al caso. Abrió el paquete postal coloreado de sellos y matasellos y halló un par de tacitas tejidas en hilo rosa y blanco, tacitas con su asa y su platillo y hasta con una flor, también tejida, en el fondo, todo terminado con mucho esmero y tostado gracias a la acción de la maizena —que hacía las veces de almidón— y de una vaporosa plancha. De inmediato mi madre recordó que las había visto antes, no aquéllas específicamente, sino otras que conservaba en el tablillero de sus memorias de niña, cuando observaba a sus tías tejerlas entre el montón de otras cosas que también tejían: tapetes, colchas de cama, estolas, antimacasares, crucifijos para entrelazar hojas de palma benditas, orlas de estampitas y marcadores de

página. Las había olvidado, o mejor dicho, las había
arrastrado hacia el pasado aquel río de lana surgido de los
dedos de las tías, quienes parecían contemplar el mundo
desde la perspectiva afanosa de las arañas, envolviendo,
cubriéndolo todo con hilos entre los que atrapaban los
elogios admirativos de la vecindad.

Lo que mi madre no sospechaba el día que recibió el
envío, y lo que ningún otro miembro de la familia consi-
guió prever en aquel momento, fueron las circunstancias
de caja de Pandora que con el acto de cortar los cordones y
rasgar el papel ella estaba suscitando. Porque destapar la
caja de zapatos, rebuscar entre el papel satinado, dar con
el contenido y quedar súbitamente inspirada fue todo uno,
y puedo afirmar sin temor de estar exagerando que se
produjo una explosión de tacitas, no en aquel instante
mismo, sino durante los días que siguieron y que han
seguido deseslabonándose del calendario. Pues el par de
viajantes, igual que un matrimonio diligente, se multi-
plicó en cuatro, en seis, en ocho, en diez, en doce, y así ad
infinitum, tan pronto mi madre descubrió el secreto del
maniobraje de las agujas que urdía el punto requerido.
Una fiebre de tejer tacitas la ha invadido, una fiebre de
cuarenta grados que la hace padecer alucinaciones en las
que se ve a sí misma como la Reinstauradora de la Tacita
Tradicional Puertorriqueña, ingratamente relegada al
olvido desde el tiempo de nuestros abuelos, pero rena-
ciente ahora, hoy, gracias a la productividad de sus dedos
que les roban de continuo horas a las labores domésticas
para enfrascarse con las agujas y con hilos de todos los
colores: tacitas verdes y blancas, amarillas y blancas,
coloradas y blancas, azules y blancas, matizadas y
blancas, el blanco siempre ahí como un tema musical que
genera variaciones. Me temo que mi madre ha llegado ya
al punto en que cree que el planeta es una Gran Taza que

nos contiene a todos. Seguro que cuando duerme, sueña
que está en un parque de diversiones, trepada en dis-
neyescas tazas giratorias, dando vueltas y vueltas y más
vueltas...

Según transcurren las semanas y los meses, las agujas
se aventuran a nuevas y arriesgadas empresas: unos
como bolsillos con mango (¿carteritas?) en donde cabe
una pequeña libreta de 3" x 5" con su correspondiente
lápiz (para colgar de un clavo en la cocina y apuntar
mensajes telefónicos o recetas); pantallas en forma de
estrella, de flor, de abanico, de pez; agarraderas y
"mats"... Estamos siempre a la espera de flamantes
invenciones que habrán de sumarse a las tazas y pocillos
originales. ¿Con qué saldrá dentro de poco? ¿Collares,
pulseras, sombreros para damas? ¿O agregará acaso a las
tacitas el resto de esa vajilla extraña que no sirve para
comer: soperas, ensaladeras, platos, escudillas, copas y
hasta cubiertos? ¿Y de ahí, no será fácil que pase a recrear
todos los tereques hogareños (que no enumero porque no
acabaría) hasta crear su opus magnum: una casa com-
pleta tejida del techo al suelo?

Pero basta de especulaciones. Lo cierto es que con la
edad (raya la mitad de los sesenta, aunque parece mucho
más joven) a mi madre la ha atacado la enfermedad o
manía de sus tías, la misma que se posesiona de infinidad
de mujeres conforme van acercándose a la vejez, que exige
tranquilidad y sillones. Pero mi madre no se ha quedado
metida en casa. Todavía está llena de juventud y busca el
mundo. Allá en la Plaza De Hostos, junto al correo
sanjuanero y bajo un laurel de la India de superlativa
sombra, la pueden encontrar los sábados y domingos.
Llega y coloca su mesa plegadiza sobre los adoquines que
parecen pescados exhibiéndose al sol. Rodeada de otros
artesanos nuestros, ofrece su mercancía que hace excla-

mar con frecuencia a las señoras: "¡Ave María, cuánto tiempo hacía que yo no veía de esas tacitas que tejía mi abuela!" A su izquierda y a su derecha, los artesanos venden camisetas con paisajes de Puerto Rico; figuras hechas con caracoles; joyería en madera o en coco; hamacas tejidas por un no-vidente; vasos y ceniceros de bambú; santos tallados y un sinfín de otros objetos fabricados con cosas de aquí y por manos isleñas. En medio de aquel trajín de turistas y compradores nativos, mi madre parece una niña de pelo canoso jugando a servirles café a sus muñecas. La brisa hace ondear el mantel del que tiene prendidas las tazas con alfileres e imperdibles. A espaldas suyas, el mar oliváceo de la bahía sostiene inexplicablemente las moles de los barcos de turismo. De cuando en vez, una llovizna (o algún aguacero total, si hay mala suerte) hace que los artesanos se pongan en movimiento y cubran con plástico transparente las mesas. Pero eso es sólo algunas veces; la mayoría del tiempo el sol reina reluciente. Entonces a mi madre, que sorbe una piragua de frambuesa o un helado de piña, le brillan también los ojos sentada ahí, al medio de toda esa actividad impregnada de música de fiesta, y me mira orgullosa (¿el coro invisible de sus tías la acompaña?) y me dice: "Soy artesana".

Fantasida

Se le acerca un leproso supli-
cándole y, puesto de rodillas, le
dice: "Si quieres, puedes lim-
piarme". Compadecido de él,
extendió su mano, le tocó y le
dijo: "Quiero, queda limpio". Y
al instante, le desapareció la
lepra y quedó limpio.

—Marcos 1: 40-42

Cuentan los vecinos que descubrieron el carro ése un
viernes por la mañana estacionado en el solar vacío de la
esquina. Era un Chevrolet del 57, mohoso, descascarado,
pintado (o mejor sería decir despintado) de cinco o seis
colores, sin parachoques ni atrás ni alante y con los
cristales astillados y cubiertos por dentro (dondequiera
menos un pequeño rectángulo libre en el parabrisas de al
frente y otro detrás) con "contact paper" de flores. Al
principio el hecho no les pareció extraño puesto que no era

la primera vez que en el barrio habían dejado abandonada
una de esas cacharras inservibles y ellos se habían tenido
que matar telefoneando semanas y semanas a Obras
Públicas para que vinieran a recogerla porque afeaba el
sitio y servía de refugio a toda clase de alimañas. De igual
manera se dispusieron a actuar en esta ocasión, pero los
detuvo un suceso insólito, y fue que llegó a sus oídos que en
el interior del viejo automóvil había alguien, y no sólo eso,
sino que además ese alguien llevaba ya unos cuantos días
sin salir de allí, según reveló la pandilla de muchachos
que solía jugar pelota en el solar (con la fiel clandestinidad
de los clubes infantiles habían logrado mantener el
secreto hasta ahora, hasta que uno de ellos no pudo
aguantarse por más tiempo y se lo sopló a sus papás).

—¡¿Un hombre viviendo ahí metido?! ¿Cómo va a ser?
¿Que durante todo este tiempo ustedes no lo han visto salir
ni una sola vez, ni moverse, ni nada? ¿Y por qué no lo
dijeron antes, ah? ¿Y si es alguien que han matado y los
asesinos escondieron el cadáver en ese carro? ¿Ustedes no
pensaron en eso? ¿Y si la policía ahora viene y nos pone en
tres y dos por no haberle avisado? ¿Ustedes se creen que
en la vida todo es juego y más juego?

La bola del acontecimiento rodó de casa en casa en
menos de lo que canta un gallo. A la media hora ya había
un grupo bastante nutrido de vecinos congregados en el
solar, todos rodeando el Chevrolet de gomas medio vacías
que los miraba inútilmente con sus focos cegados a
pedradas por los títeres. Parecía un mastodonte herido, o
una ballena agonizante que llevaba en sus entrañas a un
desconocido Jonás. Poco a poco empezaron a acercarse y a
asomar las caras curiosas por los rectángulos de los
parabrisas. ¡Era cierto! ¡Había un hombre acostado en el
asiento trasero y envuelto en sábanas y frisas! De encon-
trarse vivo se estaría asando, con esas ventanas así

cerradas y la capota ardiendo, como una parrilla, bajo el sol. Tenía que ser un loco: mira y que con esta calor de mil demonios embollarse como para pasar un invierno en Alaska. A menos que estuviese enfermo, o que —volviendo a la primera conjetura— se tratara de algo peor...

Uno de los vecinos, el más valiente, dio unos cuantos golpecitos en el vidrio para ver si el hombre reaccionaba, pero ni pestañeó siquiera. Ese mismo vecino, al rato, fue el que se decidió y abrió una de las puertas por la que introdujo casi todo el cuerpo. Cuando salió uno o dos minutos más tarde, estaba tan pálido como si le hubieran echado un cubo de pintura blanca por la cabeza. Delante de todos tartamudeó: "Dice que lo ayudemos, que lo han botado de todas partes porque tiene AIDS".

Lo que ocurrió acto seguido, más que una estampida, fue un correcorre apocalíptico que en cosa de segundos dejó el solar más desierto que el Sahara. Fue exactamente como el anuncio de televisión de las cucarachas que están atracándose un banquete opíparo en la cocina, y de repente las cubre una sombra gigantesca, y ellas miran hacia arriba y gritan acorraladas: "¡¡¡RAID-S!!!" La polvareda de la huída tardó en descender y posarse sobre la carrocería del auto confiriéndole la apariencia de que, efectivamente, había atravesado un desierto.

En sus casas, esa noche, lo que se escuchaba era esto:

—¡Nuestros hijos, Dios mío, que llevan días jugando en el solar, expuestos al contagio! ¡Ay, qué vamos a hacer! ¿Y si les da el AIDS? ¿Y si se nos pega a todos? ¡Maldición (rayos y centellas), tenía que venir el maricón o el drogadicto éste a parquearse aquí! ¡Ojalá se mueran todos! ¡Son la plaga de la humanidad! ¡Hay que acabar con todos ellos, ponerlos en fila contra el paredón, llevarlos en masa a una isla del Pacífico y tirar una atómica! ¿Qué va a ser de nuestros retoños, tan sanos, tan inocentes?

Mientras así se lamentaban encerrados en sus hogares, sin atreverse a llamar a la policía ni a los hospitales (porque con toda seguridad pondrían en cuarentena al barrio entero, o secuestrarían a sus habitantes para utilizarlos como conejillos de Indias en algún laboratorio norteamericano o francés, donde estudiarían los efectos del SIDA en los ciudadanos normales), una sombra se desplazaba por las calles vacías en dirección del solar. Llevaba en sus manos algo así como un candungo de lata que quizás contuviese agua fresca, agua buena para beber y para lavar un cuerpo sudado y sucio de su propia inmundicia. Nadie estaba al tanto de su paso por las calles, y nadie lo sabría hasta que, minutos después, comenzaran a salir los vecinos del refugio de sus casas, atraídos por el resplandor enorme de la hoguera que estaría ardiendo en el solar...

Desperté de pronto y lo primero que sentí fue un alivio tremendo al caer en la cuenta de que todo aquel asunto había sido sólo una pesadilla, una fantasía soñada que sin embargo no era tan fantástica, porque enseguida recordé que escasamente una semana atrás, en algún telenoticiero de esos que pasan a las 5:00 de la tarde, había visto un reportaje sobre un muchacho que vivía en su carro porque tenía SIDA y nadie quería socorrerlo. Resultaba obvio que las tristes imágenes que vi habían quedado guardadas en mi interior (como un pedazo de queso o de fruta que, olvidado en la despensa, se descompone) hasta salir a flote en el sueño, que no fue sino una válvula de escape para la ansiedad que me produjo el hecho consignado, hecho que en el sueño se mostraba sacado fuera de quicio ya que, por supuesto, los seres humanos no somos capaces (¿o sí lo somos?) de actuar de una forma tan abyecta. Menos mal que en la vida real le brindamos apoyo a quien lo necesita, porque si dejáramos

de hacerlo la realidad se transformaría en la pesadilla que tuve. Menos mal que compartimos con el que nada tiene, y acompañamos al que se encuentra solo, y nos tratamos con delicadeza y respeto, y carecemos de prejuicios de toda índole, porque, si no, vivir no valdría la pena. Menos mal que nos amamos los unos a los otros.

debía en la realidad su imperdonable en la pesadilla que
teve. Menos mal que compartimos con el que nada tiene y
acompañamos al que necesitarían solo, y nos tratamos
con delicadeza y respeto, y careciéramos prejuicios a toda
índole porque, si no vivieron dentro la pena. Menos mal
que nos abrimos los unos a los otros.

Ana Lydia Vega

Fin de Justas

Llegó mi turno en este decisivo "tramo ancla" del
"Relevo". Como se considera poco elegante hablar de uno
mismo, quedo salvada del aburrido y pretencioso "faux
pas" del auto-análisis.

Formar parte de este experimento colectivo fue para mí
una aventura y una escuela. Aventura, porque me liberó
del cuento, permitiéndome probar otras formas y otros
temas. Escuela, porque me enseñó a escribir bajo la
presión implacable de una fecha límite.

Sobre todo —y esto me parece lo más importante— me
dio la oportunidad de construir algo junto a mis com-
pañeros de oficio y amigos queridísimos: un testimonio
alegre de nuestro paso breve por este tiempo y este mundo
tristes y un himno cariñosamente irreverente a la
amistad.

Textimonio para estrenar el año
(Con Coro)

Hace mucho, mucho pero que mucho tiempo (casi tres años y medio, que para las memorias colectivas afectadas por el salitre son como treinta), llegó a Puertorro una de las trullas históricas más numerosas desde los importunos asaltos de nuestros sucesivos invasores: la de los refugiados haitianos.

Como el hotel no era nuestro, fueron amontonados en la jaula benévolamente neo-nazi del Fuerte Allen. Al compás de un altoparlante que promovía sin tregua los atractivos turísticos de las cárceles duvalieristas, los refugiados soportaron desde el secuestro, las casetas enchumbadas y los anófeles draculescos, hasta la perversa telarquia. Bajo el fogonazo implacable de nuestro sol juanadino, por si les parece poco. Y con el precario consuelo de un teléfono público. Pero sin chavos para llamar.

Nuestros carceleros comunes trataron, por todos los medios y con muy poca imaginación, de evitar lo inevitable: la juntilla haitiano-boricua que venía posponién-

dose —por razones ajenísimas a nuestra voluntad— desde hace más de un siglo. Ni cortos ni perezosos, nosotros les enseñamos a los compis presos a llamar *collect*. Y, de paso, hicimos quedar bien a Betances, quien abrió la boca y dijo, en Puerto Príncipe, año de gracia 1872:

> "Unidos, formaremos un frente resistente, de fuerza capaz de imposibilitar a nuestros enemigos en su acción."

Claro, que eso ya lo sabían los haitianos desde 1805 (un año después de su flamante independencia), cuando nos enviaron al agente secreto Chaulette, con la buenagente misión de agitar a los esclavos de acá para una movida unitariamente caribeña contra la esclavitud. Pero Super-Chaulette, requetebuscado por la Guardia Civil de la Madrastra Patria, desapareció misteriosamente sin llegar a cumplir su cometido de llanero *solidario*. Entonces, Ogún, guapetona potencia Vodú, para no quedarse dao, nos mandó la trulla mentada. Y, como siempre, se botó: ochocientas cabezas, por si las viejas moscas...

Donde comen tres millones comen cuatro, dijimos nosotros, impenitentemente hospitalarios a pesar del desempleo. Y fuimos a tener a Juana Díaz, con jachos y tambores, un doce de diciembre por la noche. Protocolos cocolos del ayer...

Que no vengan con cuentos. No fue la caridad gringa la que los sacó de allí. Fuimos nosotros. Y no sólo los independentistas arremataos de tos los ghettos o los populares línea Severo o los penepés estrictamente presupuestarios. El CIRH, Ciudadanos Unidos, Doña Inés, el Cardenal, ovejas de todas sectas, el Colegio de Abogados, la prensa, el alcalde de Juana Díaz, los estudiantes que se carteaban con los prisioneros en francés goleta, los congueros de Puente Jobo, que tocaron gratis y con ganas

para una "Navidad sin Presos Haitianos", la gente que se arrancó los bolsillos contestando llamadas *collect* de enclaves enteros, los que regalaban furgones de ropa y radios y diccionarios y fianzas irrecuperables, los que mandaron pintura y pinceles para que Prohète tocara, antes de morir, las selvas de flores y frutas que imaginaba más allá del alambre de púas... En resumen, toíto el que alzó la voz o movió un dedo para denunciar el abuso mientras el gobernador recibía condecoraciones por la infausta hazaña.

Aunque no les pusimos escobas detrás de la puerta como a otros huéspedes non-muy-gratos, se fueron. Ives cogió pa Miami con Suzette y el bebé que fabricaron la noche que los hombres y las mujeres tumbaron la alambrada sexual. Maxó está en New York, en Harlem, *by the way* Trabaja en la bodega de un cubano. De algo le ha servido el español que aprendió con los guardias del fuerte. Yolande se casó con un compatriota que conoció allá en New Jersey. Dice que cuando le nazca un crío, la madrina va a ser puertorriqueña. Pierre-Joseph y Caroline siguen desempleados, aunque contentos de no llamarse más A26-005-196 y A26-008-018, cortesía de Inmigración. Pero también están las bajas del encierro: la extraña muerte de Innocent, el suicidio de Prophètè, la locura de Gérard, el desarraigo de los que aterrizaron en el desierto de Nevada por obra y gracia del *resettlement policy*. Y cuántas otras que no figuran en las estadísticas de las trabajadoras sociales.

Todos viven bailando en la cuerda floja de Reagan. No se han sentado a esperar la ley que los trate como a marielitos mimados porque saben que no vendrá. Mientras tanto, los tiburones siguen *stand-by* en el mar Caribe.

Muchos nos escriben, recordando los gestos del cautiverio que también fue reencuentro. Furtivos pases de

papelitos por agujeros cómplices de alambrada: "Me
llamo Félix (o Marinette, Philippe, Désirée). Por favor
llama a mi tío en Miami y dile que estoy aquí." Las
máscaras de cartón pintadas con crayola que firmaban su
agradecimiento. Las canciones pullonas para burlarse de
los chotas que fungían a veces de traductores. La alegría
de esas bocas cuando descubrían que puertorriqueño y
americano no era lo mismo. El paso amenazantemente
sincronizado con que se acercaban a la verja, para
defendernos con la mirada, cuando los místeres nos
querían sacar del fuerte.

Extraña matemática la de esos años idos. Si bien hay
hoy, entre nos, quienes ni siquiera se acuerdan, también
hay quienes los han vivido como si fueran cien. Cien en
intensidad. En profundidad. En esa solidaridad inter-
rumpida por los caprichos del poder pero siempre ahí,
como cuando tú eras pobre... Y parece que fue ayer que
Don Pedro se quitó el sombrero ante las estatuas de
Dessalines y Louverture en el Campo de Marte haitiano.

Este pueblo-a-pueblo inesperado del destino nos cambió
los caballos para la nueva trilla vital. ¡¡Qué plan-Reagan-
para-la-cuenca-del-Caribe ni qué raviolis de lata!! La
llegada de los haitianos fue el verdadero remolque de
islas. El Canal de la Mona quedó como lo que es: un
charquito de esquina.

Para terminar esta historia de nunca acabarse, déjenme
decirles que el bembé intercultural no se dio sólo en el
plano material, Marx me libre. Fue una visita de médico,
es verdad. Pero de médico brujo. Y si no, juzguen ustedes:

La última vez que estuve en el Fuerte Allen, un ex-
guardia, alentado por mi cara de cura, me confesó a
quemarropa que, durante la estadía de los refugiados, su
esposa había recibido un mensaje nada menos que de la
Virgen María. Como a mí eso de las apariciones me viene

de familia, prendí la lámpara para el interrogatorio. Así averigüé que, para esta presentación exclusiva, la aparecida había hablado, no en español, sino en *creol*. Y del bueno. Sin traducción espontánea de clase alguna, la elegida boricua entendió perfectamente el comunicado de prensa de la distinguida deponente: que si no liberaban pronto a los haitianos, las cosas se iban a poner color de hormiga brava.

Del otro lado de la alambrada, las potencias tampoco se cruzaron de brazos. Sé, de buena tinta, que la noche que Totó Bissainthe, la cantante haitiana, estuvo en el Fuerte Allen, una de las refugiadas entró en trance, quedando poseída por un espiritazo de primera. Comunicándose a través de su "montura", el muerto anunció solemnemente a los presentes que, con su eficiente ayuda, pronto saldrían de allí.

En *español*, por mi madre. ¿Quién de los nuestros sería?

Y, en español, cantemos ahora una de las canciones que compusieron para nosotros los hermanos prisioneros durante sus largos meses de tediosa espera. La letra original es en creol, por supuesto. Pero yo se la paso en lengua nacional, con mil excusas por la poesía ofendida. Para la melodía y el ritmo, confío en ustedes:

Cuando Reagan pidió
sogas para amarrar a los haitianos,
los puertorriqueños preguntaron:
"Y ¿por qué hay que amarrarlos?
¿Es que han robado, acaso?
Lo que amarres tú
lo desamarramos nosotros
en el nombre de Dios."

Y de las Antillas libres y confederadas, amén.

La Gurúa Talía:
Correo de San Valentín

14 de febrero de 1984

Apreciada Gurúa:

Ya era hora de que la gente clara de este país pudié-
ramos contar con un espacio propio en un periódico de esa
categoría y circulación. ¡Su sabio asesoramiento político-
sexual trae la paz y el sosiego a tantos corazones sub-
desarrollados! Hoy recurro, yo también, a él en busca de
orientación.

Conocí a mi hoy marido cuando yo estaba en cuarto año
de escuela superior. El era estudiante de Leyes en la UPR.
Vice-presidía la Juventud Ultrarrevolucionaria Boricua
(JUB) y estaba a ley de dos piquetes para convertirse en el
feliz poseedor del Carné Fuchsia, máxima distinción
otorgada por dicha organización. Su compromiso político
era incuestionable, así como su total adhesión a cuanta
causa justa apareciera en el horizonte, desde el Comité

Pro-Defensa de las Langostas Preñadas hasta la Brigada
de Solidaridad Interplanetaria. Predicaba y practicaba
las ideas más avanzadas de la época. Fue él quien me
despojó de todos mis prejuicios burgueses, llevándome a
reivindicar el derecho al orgasmo una noche èn la
Carretera de Trujillo Alto. Nunca me permitió, sin
embargo, tomar píldoras anticonceptivas, aduciendo que
eso era "hacerle el juego a las intenciones genocidas del
imperialismo yanqui." Y lo inevitable sucedió. Sucum-
biendo a su carisma irresistible, quedé encinta y tuve que
posponer mis proyectos universitarios para casarme. El
tronaba contra el matrimonio, "ese hipócrita concubinato
legalizado". Pero la crítica situación económica y las
fuertes presiones familiares nos arrinconaron. Fue una
sencilla boda civil en el sótano del Centro Judicial. Yo fui
de mahón y chámpions en protesta contra el traje blanco,
"perpetuador del mito de la virginidad". Recuerdo la cara
que puso el juez al ver llegar al "novio" en shorts rojos y
una *t-shirt* psicodélica que proclamaba: MATRIMONIO:
DELITO CONTRA NATURA. Mi madre, quien milagro-
samente estaba presente (tras largas horas de cabildeo en
las que mi marido repetía furioso: "La familia es la teca de
los pueblos"), comentó, en un raro acceso de lucidez: "Ese
es un león de la Metro con piel de cordero del escudo."
Palabras con pus.

Con el subsidio que acordaron pasarnos mis padres
mientras él estudiaba, alquilamos un miradorcito en un
hospedaje de Santa Rita. Allí nació la nena y murió el
prócer juvenil. Tan pronto perdí la pipa, mi Che Guevara
se me pinochetizó.

Comenzó por botarme los lápices de labios y desgarrar a
dentelladas los mahones *pre-washed* que tanto lo sedu-
cían durante nuestro noviazgo so pretexto de que eran
"afeites y vestimentas extranjerizantes". Me prohibió

salir del mirador y aun sentarme en el balcón en ausencia
suya para que no fuera a "fomentarle el machismo
reaccionario" a los pupilos del hospedaje. Durante las
largas horas que él pasaba entre la Universidad y las
actividades políticas, yo me quedaba sembrada en aquel
cubículo gris, cumpliendo con mi "rol social" de madre y
ama de casa. Para entretenerme y mantenerme más o
menos al tanto de lo que ocurría afuera, escuchaba la
radio. Pero no pasó mucho tiempo antes de que el
transistor desapareciera misteriosamente. Esa noche me
bajó con que: 1. "El periodismo local es manipulado por
las grandes cadenas noticiosas yanquis." y 2. "Los
medios masivos de Puerto Rico enajenan a la población
para prolongar el estado de inconsciencia." Por lo tanto,
más valía ahorrarse la "agresión ideológica" y estofarse,
en su lugar, los libros que él me recomendaba. El día del
Grito de Lares (él no celebra "la farsa hebreo-cristiana de
la Navidad") me regaló nada menos que *El Capital*. No
tuve más remedio que tirármelo, entre planchadas,
mapeadas, sancochos y pámpers sucios, porque él me
asignaba capítulos enteros y hasta me daba exámenes
para asegurarse de que había empleado "constructiva-
mente" mis "ratos de ocio". Cuando traté de explicarle el
conflicto entre mi "formación política" y las agobiantes
tareas domésticas que él (partidiario de la "división pre-
industrial del trabajo") no compartía, me sometió a una
"sesión de crítica y autocrítica". En ella, me salió a comer
por no aceptar "con alegría revolucionaria" lo que él
llamaba mi "sacrificio patriótico" que, al permitirle
convertirse en "abogado defensor de los pobres y opri-
midos", contribuiría al "triunfo inevitable del proleta-
riado."

Las cosas fueron empeorando. Llegaba a horas impre-
vistas para sorprenderme en algún delito imaginario. Me

inspeccionaba la cartera a diario, mirando cuidadosamente detrás de cada foto a ver si ocultaba alguna novedad. Interceptaba mi escasa correspondencia y las revistas que mi madre me mandaba por correo. Su versión era que estaba protegiéndome de "la penetración propagandística colonial". En pleno escalonamiento de la crisis, lo encontré rebuscando en el zafacón en busca de condones usados ajenos (él no los usa por boycotear a la multinacional que los fabrica). Cuando, en mi desesperación, me le quejé de su plusvalía de celos, se me rió en la cara y me explicó, con cierta condescendencia, que los celos reafirmaban "el concepto de propiedad privada" que él siempre había denunciado y combatido.

Quizás si esto hubiera sido todo, yo hubiera seguido bregando, tratando mal que bien de restaurar las ruinas taínas de nuestra relación. Pero hace aproximadamente dos semanas, hice un descubrimiento que me llenó de indignación y de amargura: huellas de lápiz labial en una de sus camisas. Al confrontarlo, admitió la existencia de una "compañera de luchas" que "milita" con él en la JUB. Esa sí que "comparte" y "a todos los niveles". "Tremenda cabeza analítica" tiene. Nunca ha dejado de "crecer", contrariamente a esta "Madame Sofrito" que hoy le escribe. Por si esto fuera poco, me acusó también de tener "una óptica prehistórica de las relaciones hombre-mujer", añadiendo que la monogamia era "un pilar de la sociedad burguesa". Desde ese día, empezaron a multiplicarse las "reuniones de trabajo", las "asambleas" y los "cursillos de capacitación". Como ni teléfono tengo, paso gran parte del día sin hablar con nadie, pensando en el triste desarrollo de nuestro proceso (ya hasta hablo como él). Por favor, Gurúa, ayúdeme. Sigo enamorada del guerrillero idealista y *anti-establishment* que conocí hace año y medio. ¿Cómo es posible esta transformación tan brutal?

¿Seré yo la responsable? Estoy confundida. Cuando expreso tímidamente mi insatisfacción ante el status de confinada urbana que me ha impuesto, se pone histérico y grita que "la liberación femenina es una mitificación norteamericana-capitalista para destruir la unidad revolucionaria boricua". ¿Tendrá, después de todo, razón? ¿Qué pensar? ¿Qué hacer?

Espera ansiosa su amable análisis,

Desdémona la Sufrida.

8 de marzo de 1984

Sufrida Desdémona:

Tu marido no le llega ni a los juanetes a Otelo. Se trata más bien de un "Motelo" criollo, militante del neomachismo ilustrado que conocemos tan bien.

Este caso es típico de ciertos elementos que exhiben un delirio de grandeza crónico debido a sus múltiples inseguridades. Para poder sentirse superiores, mantener sus privilegios y salirse impunemente con la suya, se acogen a una filosofía cuyos verdaderos postulados deforman y manipulan como les da la gana. Las tesis revolucionarias sólo les sirven para justificar sus caprichos y desmanes y para reprimir a las mujeres ciegas de admiración que (increíblemente) siempre encuentran. Por lo general, las escogen bien jovencitas, con poca experiencia de la vida. Así resulta bien fácil erigirse en fuentes de sabiduría universal y ejercer un dominio total sobre las mentes de

sus víctimas. Este neo-machismo ilustrado es mucho más sofisticado y perverso que el paleo-machismo tradicional. Está dotado de una "buena conciencia" a prueba de balas críticas. Me explico:

Aunque podrías citarle "patrás" a Marx con aquello de que "la mujer es el proletario del hombre", él siempre encontrará la manera de enredarte en sus vericuetos teóricos. Para eso lleva años en círculos de estudio. Imagínate la cantidad de tesis, antítesis y síntesis que tiene embotelladas. No caigas pues en la trampa del debate estéril. Su retórica oportunista es infinitamente camaleónica. Te aconsejo, igualmente, que tampoco te dediques a invertir el esquema de la dominación para obtener una bien merecida revancha. En ese "trip" se quedan muchas. Si te pones agresiva, sospecho que entonces tu motelo podría recurrir a la violencia en nombre de la lucha armada y la autodefensa revolucionaria.

Abre el ojo y echa un taco. Regálaselo a la "compañera de luchas", a ver si en el "proceso" aprende algo. Si no es boba, se dará cuenta bien pronto de qué clase de payaso es este falso profeta que desprestigia las ideas de izquierda. Mientras tanto, pónte a estudiar (aunque tengas que recurrir a los viejos por un tiempo), búscate un trabajo (si el desempleo te lo permite) y, ya tú sabes: borrón y cuenta nueva. Ah, y un detallito: el amor siempre es libre. No le hipoteques tu independencia de criterio a nadie. Por ti, por la nena y por la auténtica revolución que es, no se te olvide, una aventura permanente.

<div style="text-align:right">

Saludos sororales de tu

Gurúa Talía.

</div>

14 de febrero de 1985

Apreciada Gurúa:

Haciendo limpieza en mi nuevo apartamento, encontré y releí su carta del año pasado. Permítame hacerle un comentario al respecto y espero que no se ofenda: Su tono tiende a ser un poco autoritario.

Cordialmente,

Carmen (ex-Desdémona) la Gitana.

Vegetal fiero y tierno

*A Nelson, Peri, Carlos y demás
jangueadores de Health Foods.*

Si creyera en el determinismo biológico, concluiría que
soy carnívora de nación. Nací —¡cómo me hunden estas
confesiones!— con un solitario dientecito coquetamente
sembrado en la encía superior. Pero siempre he preferido
la versión de la enfermera árabe que se acercó a la cuna de
la feroz recién nacida que fui y le dijo a mi madre, cual
almidonado oráculo de belfos: "Suerte no le ha de faltar."

Entre las primeras frases proferidas por esta boca
precozmente dentada hubo una en particular que dejó
hondas huellas en el subconsciente colectivo del hogar. Mi
madre acababa de llenarme el plato de lechuga gringa y se
disponía a derramar una palangana de vinagreta sobre
aquel pastizal importado cuando resonó mi chillido de
ambulancia por toda la parada veinte: "¡Yo no como
flores!"

Cada vez que me invitan a comer, en cualquier reunión familiar, navideña, cumpleañera, aniversátil, los parientes desentierran la polvorienta anécdota de los anales analidiescos para combatir mi vegetarianismo insurgente. Porque la que antes se jactaba de no comer "flores" ahora trueca cubos de cuajo y yardas de morcilla por una hoja seca de berro o medio plátano mal sancochao.

Pero no ha sido fácil. De hecho, cualquier opción minoritaria es dura en el planeta. Y cuando se arrejuntan, ¡ni hablar! Imagínense el traumón de una mujer, negra, judía, homosexual, puertorriqueña, independentista, comunista, feminista y ¡VEGETARIANA! Que no es mi caso, por siaca... Pero admitan que seis de nueve no es mal promedio para empezar.

Cuando se escoge el dulce vegetal, la vida —paradójicamente— se convierte en gallera. La coral de voces represivas ofrece su serenata permanente.

AY MIJA ¿Y TU QUE COMES?

Como si la opulencia tembandúmbica de la dieta criolla conociera la monotonía del reino animal...

TE VAS A PONER EN LA QUILLA

Como si el arroz y las habichuelas no se hubieran declarado culpables de las chaconescas formas nacionales...

DEBES TENER ESA HEMOGLOBINA POR EL SUELO

Bendito, mami, si los vegetales vienen ahora con todos los hierros.

A TI TE VA A DAR ALGO

¿Quién?

SE TE VA A COLAPSAR LA ESPINA DORSAL, TE VAS A MORIR

Será de risa.

Y si uno tiene la mala pata de enfermarse, así sea un vulgar virus de vacaciones:

> ¿LO VES?
> ¡TE LO DIJE!

Se nos exige una salud de cemento armado.

PONGASE A COMER Y DEJESE DE CHANGUERIAS

Porque son changuerías. Misticismos. Cosas de no criarse. Modas. Y sin embargo, ¡qué importancia, señores! Parecería que somos una amenaza pública, una epidemia apocalíptica, la muerte en troj Mack, un peligro para la seguridad nacional. Tiemblan de ira al descubrirnos quietecitos, el tenedor encogido, velando las papas y la ensalada de tomates, dejando pasar con pecaminosa indiferencia la fiambrera de carne mechada anegada en salsa que nos colocan-delicadamente-bajo la nariz. La adrenalina sube, el tono se va afilando cuando murmuran, lo suficientemente alto como para que registremos la agresión:

> PUES YO SI QUE COMO DE TODO
> A MI LA CARNE ME FASCINA
> YO NO SALGO DEL BURGER KING

Y la enumeración detallada del delicatessen carnívoro se va adobando de boca en boca:

> ¿TU SABES LO QUE ES UNA CHULETITA
> DE CERDO MEDIUM RARE?
> ¿Y UNAS COSTILLITAS A LA BARBIQUIU?

¿Y UN MONDONGUITO BIEN
ENTRIPAITO?
¿Y UNOS SESOS DE RES?
¿Y UN CANTO DE LENGUA BIEN
PLANCHA?

La discreción nos impide devolver. Como las provoca-
ciones no funcionan, nos amarran al banquillo de los
acusados, enchufan la picana eléctrica y:

ESOS VEGETARIANOS SON GENTE RARA,
AH
RELIGIONES ORIENTALES DESAS QUE
LE AFEITAN LA CHOLA A UNO
COMO EL JIM JONES AQUEL QUE LE
LIMPIO EL PICO A MEDIO MUNDO
COMUNAS DE HIPPIES MARIJUANEROS
ES LO QUE SON

Conclusión: que ESO, definitivamente, PUERTORRI-
QUEÑO NO ES. Es más, que es hasta americano: un plan
maquiavélico de la CIA para dejarnos sin carne. Pero si
ellos se papean cinco veces el promedio del consumo de
carne mundial y encima nos inundan de pollo congelao,
intervenimos nosotros con toda la cortesía requerida por
la ocasión social, ¿para qué quieren más?

Silencio glacial. Nos atrevemos a abordar, con sobre-
giro de timidez, la crisis proteínica del planeta: sobre-
población, terrenos inmensos destinados a la cría de
ganado, terrenos que producirían 33% más proteína para
el mundo por cuerda cultivada de cereales y habichuelas
soya que por cuerda sacrificada a la ganadería.

Miradas antropófagas. Los referimos al libro *Diet for a
small planet,* les damos bibliografía en español y en
francés, por si el inglés les cuca la suspicacia. Hacemos el

panegírico de la soya (si es soya tiene que ser buena): todos
los aminoácidos, más proteínas que cualquier otra fuente
natural; citamos ecólogos, médicos, expertos mundiales
en nutrición, estadísticas de la ONU. Estamos a punto de
entrarle a la hambruna de Etiopía cuando nos damos
cuenta de que... ¡no nos oyen! Se han metido una croqueta
de pollo telárquico en cada oreja rebelde y canturrean,
cianóticos de rabia:

¡GRINGO, YANQUI, AMERICUCHI COMO EL FEMINISMO!

Volvemos dulcemente a la carga: ¿Se olvidan de los
grandes sectores tercermundistas que tienen una dieta
vegetariana milenaria?

¡POR ESO ESTAN MUERTOS DE HAMBRE!

aúllan, jubilosos, ante este triunfo inusitado de la civiliza-
ción sobre la barbarie. Intentamos, no obstante, mencio-
nar la dieta anti-cáncer, disertar brevemente a sotto voce
sobre las bondades de la fibra... Apenas se escuchan
nuestras vocecitas raquíticas bajo el bombardeo general,
los puñetazos en la mesa, los chasquidos de lengua, el
crujir de dientes, la percusión de eructos y peos que saluda
al último trolley del diálogo. Nos fustigan a chuletazo
limpio, nos meten salchichas en las narices, churrascos en
las bocas; corremos, tratando en vano de conservar los
restos de nuestra virtud decadente. Diluvian albóndigas
de mamut...

¡DE ALGO HAY QUE MORIR, DE ALGO HAY QUE MORIR!

berrean con brío mientras bailan alrededor de un caldero
inmenso repleto de carne cecina... Hasta que nos cansa-
mos de estartear y hacemos mutis.

Sí. Nos callan. No soñamos con convertir a nadie. No estamos en campaña electoral. Asumimos con calma nuestra condición minoritaria. ¿Liberalismo vil? Al carajo la pseudo-pureza represiva. Hemos llegado a la edad de no querer colonizar. Ni que nos colonicen. Que no nos claven cruces en el nombre de nada. Por mí que se jarten de cadáveres, que se saturen de toxinas, que coleccionen tumores, que le apliquen la Solución Final a todas las vacas de la Vía Láctea... Yo sigo mansita, en mi rincón, mirándolos dorar su carne al pincho sin despegar el pico, sin salivar, con las papilas buenagentemente tranquilas, esperando que alguien me llene el plato de lechuga (del país, por favor) para decirles, esta vez, agradecida y tierna, que yo *sí*, definitivamente, como flores.

Para Pelarte Mejor:
Memorias del desarrollo

*A Betances, Carmen, Ruth,
Rosa Luisa, Josemilio, Marta,
Aracelis, Pinchi, Damari,
Pedro Juan y todos los ex-alumnos
boricuas de Francia.*

Allá para mediados de la remota década del 70, cuando
vivía con tantos otros becados del gobierno francés la pax
romana de la post-Revolución de Mayo, la nostalgia de
"acá" (que entonces era "allá") nos juntaba a menudo en
el cuartito de algún paisano latinoamericano. Durante
esas tertulias, que no tardaban en convertirse en ruidosos
bailes, que no tardaban en disolverse gracias a la eficaz
represión de los vecinos, nos entregábamos en cuerpo y
alma a dos ejercicios de higiene mental: 1. Idealizar a
nuestras respectivas y lejanas patrias y 2. Pelar inmiseri-
cordemente a Francia. De hecho, siempre se empezaba por
ahí. La demolición total de nuestro país de estudios

constituía el calentamiento obligado para el subsiguiente coro de aleluyas latinos. Hasta los amigos franceses, que a su propio riesgo asistían, se dejaban arrastrar por aquel irresistible espíritu de revancha tercermundista para practicar la más masoquista de las autocríticas.

El ritual pelatorio se gastaba el lujo de una estructura interna. Lo primero era la evocación de las pequeñas torturas cotidianas, fruto de la vida en los hospedajes Cada cual tenía su blanco favorito. La mala calidad del papel de inodoro barato (pura lija) hacía estallar los carajos del cuate mexicano, quien le atribuía lloroso el reciente florecer de sus hemorroides. La colombiana hacía papilla verbal con los *"concierges"*, esos Kafkaiescos, Polanskianos personajes que imponen, por sus pantalones y sus pantis, la ley y el orden en los edificios. La suya —ejemplar particularmente virulento de la especie— acechaba en la penumbra de la escalera a los incautos visitantes para echarles encima un gigantesco y sinvergüenza San Bernardo. Lo alusión al cancerbero remolcaba el tema del status privilegiado de los perros. El peruano procedía, pues, a demostrarnos, con un impresionante despliegue Wallendiano, las múltiples acrobacias que había que hacer para caminar por las aceras francesas sin decorarse gratis los zapatos.

Por las aceras llegábamos a los cines, a donde había que ir forrados de cambio para aplacar a las temibles *"ouvreuses"* (acomodadoras) y ahorrarse la vergüenza pública que tuvo que chuparse la venezolana por no aflojar más de 50 céntimos de propina. Y del cine se pasaba al baño, tema por excelencia, de inagotables riquezas anecdóticas. ¡Oh, baños distantes, recónditos, inalcanzables! ¡Clandestinos inodoros que se hallaban (si se hallaban) al fondo de un pasillo siniestro, perfumado por la impaciencia del que nunca llegó! ¡Exóticas letrinas

"a la turca" que afinaban nuestra puntería a fuerza de asquerosos salpicones! ¿Cómo olvidar aquellas filas infinitas para ocupar el solitario trono que servía a los culos internacionales de todo un piso de hotel? ¿Y la tragedia griega de tener que largarse sin descargar, o peor aún, sin limpiarse, por andar uno sin un franco encima para pagar por el papel de lija?

No crean, los asuntos del diario vivir también inspiraban intelectualísimas teorizaciones. Se hablaba de cosas tan seriotas como "el discurso paternalista del estado francés a través de sus letreros urbanos." Y siempre salía a relucir el famoso FIN DE PROHIBICION que, medio kilómetro después de otra pancarta anunciando la PROHIBICION DE VIRAR A LA IZQUIERDA, restituía la libertad del desvío al conductor obediente. Para explicar el comer gargantuesco de los franceses —y su balzaciana masetería en todo lo demás— se recurría a "los efectos de la Segunda Guerra Mundial sobre la psíquis colectiva europea." Y no faltaba el cuento de la pareja guatemalteca que se sentó a almorzar en casa de unos franceses de clase media decadente, un domingo a mediodía en punto: Ajenos al batallón de platos que esperaban su turno en la cocina, los guatas se jartaron toda la sopa y la ensalada que pudieron, por aquello de curarse el hambre vieja de todo un año de restaurante universitario. Entonces vino la avalancha gastronómica: desde el *paté* y *l'assiette anglaise* pasando por el *confit de canard,* el *cassoulet* y el *choufleur au gratin* hasta el *roti de veau* y las *cotelettes de mouton,* el todo roceado con su debido vino tinto y rellenado con su buen bollo de pan. Y cuando les dieron las cuatro de la tarde sin que dejaran de seguir desfilando los quesos y los postres mientras la anfitriona traqueteaba en la cocina, de donde salía un inconfundible olor a *café au lait,* sólo entonces intuyeron la increíble

verdad: que aquella gente no tenía la menor intención de levantarse de la mesa y mucho menos de darle siquiera un minuto de descanso a esas quijadas superexplotadas.

Esta etapa, clausurada por algún comentario sobre lo mucho que se come y se fornica en las películas francesas, nos conducía inevitablemente al issue del nudismo en las playas. De mono-kini al principio y de todo-kini después, el exhibicionismo galo escandalizaba deliciosamente al pudor oficial latinoamericano. Llovían, monopolizadas por los machotes caribeños, las consideraciones de tipo estético. ¡Ah, fatal chumbera de las francesas! Hay que ponerlas a comer mangú, gritaba, constructivo, un dominicano. Pero tienen tetas, argumentaba débilmente algún espíritu compasivo. Tetas tienen las vacas, ripostaba un puertorriqueño, fiel a la ancestral predilección cular criolla. En honor a la verdad, también se fustigaba (pero menos) a los hombres, a las narices largas (yo me tapaba con dificultad la mía) y la jinchera fantasmal de aquel vilipendiado pueblo. Y por supuesto, la escasa frecuentación de la bañera, extensiva al resto de Europa. El brasileño, sin embargo, se declaraba fascinado por la elegancia femenina en el vestir. Las francesas pobres parecen brasileñas ricas, decía, con su acento nasalito y rezagón, entusiasmado ante aquella aparente anulación de la lucha de clases. Lo cual politizaba irreversiblemente la conversación.

Entonces sí que nos poníamos las botas porque ¡para denuncias de maldades imperiales, nosotros! La Guerra de Argelia, los sucesos del 59 en Martinica, los experimentos nucleares en el Pacífico, la venta de armas a Israel como a los palestinos, el discrimen contra los inmigrados árabes... Bueno. Los juicios de Nuremberg eran juegos de yaks al lado de aquellos magnos requisitorios. ¡Y eso, que

para esa época todavía el GLA no había roto a poner bombas en Guadalupe y los kanáks de Nueva Caledonia estaban quietecitos en sus casas!

A todo esto, los franceses presentes se encogían en las sillas, sintiéndose injustamente culpables de crímenes que no habían cometido. Y nosotros, justicieros, cada vez más devastadores, acusándolos de indiferencia y de liberalismo (esto último considerándose mucho más grave) mientras ellos agitaban a Régis Debray como miscroscópica bandera blanca.

De momento, un gran silencio se apodera del ambiente. Con el aroma de las habichuelas Goya acabaditas de llegar por correo y sofritas en la hornillita de gas, la hora del Síndrome Gautier Benítez ha sonado. Al son de nostálgicas canciones unitarias se echan al olvido las mil cabronerías de nuestras respectivas y lejanas patrias. Todo en ellas es ahora bello, perfecto, irreprochable. Hasta los malos de allá pierden maldad en la distancia. La mierda colonial, la desunión, la dictadura, la miseria: nada puede frenar nuestro sentimentalismo a ultranza...

Los amigos franceses nos oían con un pícaro algo en la mirada. ¿Sabrían el Terrible Secreto que flotaba entre los humos de "la chambra"? Porque detrás de la obsesión peladora, en el reverso de la crítica incendiaria, palpitaba un afecto inconfeso por el grato país que nos juntaba. Y todos habíamos llenado ya los formularios para pasar un año más, por cuenta del gobierno francés, en esa tierra de aventura necesaria.

¡Ay, amores callados! ¡Cuánto nos hacen renegar por nada! Si hasta Betances se puso chango cuando le preguntaron si amaba a Francia y por no proclamar a toda boca su pasión culpable, dijo con discreción afrancesada: "Si

*j'ai vécu en France les trois-quarts de ma vie, c'est probablement parce que je ne la déteste pas."**

* NOTA: *"Si he vivido en Francia las tres cuartas partes de mi vida, es probablemente porque no la detesto."*

Gimnasia para una noche en vela

A Manuel Moraza,
Coqui Santaliz y Tati Fernós.

Entre los rolos, las preocupaciones y el manuscrito de mi nuevo libro, que había escondido bajo la almohada para que no me lo fueran a confiscar en la próxima tanda de allanamientos, anoche no pude pegar el ojo. En esas larguísimas horas de contemplar plafones sucios, escuchar exasperantes solos de gotera, contar ovejas negras y repetir mantras gastados para exorcisar tensiones viejas, cometí el imperdonable error de ponerme a pensar en lo que pasaría si al FBI le diera con tomar en serio su más novedoso hobby: la crítica literaria.

A pesar de haberla descubierto tardíamente, casi por accidente, si comparamos con las inolvidables gestas quemalibros de la Inquisición, Hitler, Duvalier y Pinochet, el bravío Buró sabrá, sin duda, realizar esa delicada tarea que le ha impuesto el destino (manifiesto) con la eficiencia, la elegancia y el *savoir-faire* típicos de

todos sus operativos. Y quién sabe si hasta vendría a colmar el vacío crítico que padece este paisito subdesarrolladito. Podría inclusive publicar una columna fija todos los domingos en *El Nuevo Día* o *The San Juan Star* bajo el atractivo título: *El FIB Recomienda*... ¡Imagínense la difusión de un libro respaldado por tan respetable institución! ¡Alcanzado por fin el más caro ideal de todo autor puertorriqueño: salir del ghetto independentista para llegar a las grandes masas lectoras! Como para darle a uno ganas de solicitar un allanamiento voluntario...

Pero hay más. Los escritores boricuas tendríamos el inestimable privilegio de contar, a través del famoso Freedom of Information Act, con los sapientísimos comentarios de los agentes encargados de dar pupila a nuestros más recientes *work-in-progress*. El manuscrito confiscado regresaría a nosotros mucho más ágil, más liviano, purgado de todos esos párrafos superfluos y toda esa retórica panfletaria que parecen ser la maldición taína de nuestras letras nacionales. Lectores perfectamente objetivos y extranjeros a nuestra realidad darían valioso testimonio del alcance internacional de la literatura patria. Sabríamos de una vez por todas si, aún escribiendo "en puertorriqueño", podemos hacernos leer y entender más allá del Puerto Rican Trench. ¿Qué más se puede pedir?

El establecimiento, por el FBI, de un Comité de Lectura para evaluar la peligrosidad de los manuscritos incautados ofrecería una fuente de empleo a los egresados de la Facultad de Humanidades, víctimas predilectas del Desempleo. Como la mayoría de los escritores puertorriqueños no sólo son independentistas sino que también tienen más de las tres cuartas partes de su obra perfectamente inédita, habría trabajo en grande y para largo. Claro, podría muy bien acelerarse el proceso con com-

putadoras que contabilizaran las palabras-clave, como "patria", "pueblo", "nación" "yanquis", "lucha" y "libre". Pero como seguramente algunos escritores pretenderían burlar la censura urdiendo complejos códigos simbólicos para expresar las mismas incurables obsesiones ancestrales, habría que depender de la discriminación de los Técnicos Descodificadores, especialmente entrenados para mangar sentidos clandestinos bajo las más inofensivas frasecitas de domingo. El Departamento de Literatura de la UPR evitaría su eventual desaparición con una revolucionaria (oh, perdón) oferta de cursos destinados a la formación de los futuros eruditos federales: "Semiótica Patriótica", "Deconstrucción y subversión", "Intertextualidad anti-estadidad" "Reescritura y calentura"... Y la literatura puertorriqueña alcanzaría insospechadas cumbres de sofisticación en su eterna búsqueda de metáforas esotéricas para concientizar subliminalmente a sus incautos lectores.

Admitan que no es flaco servicio el que nos rendiría Big Brother de constituirse definitivamente en Comisario Oficial de nuestra cultura. El "realismo capitalista" se convertiría así en el máximo criterio del valor de una obra. Los orígenes de clase de los personajes quedarían estrictamente limitados a los escalafones superiores y se prohibirían terminantemente los finales optimistas anunciadores del cambio social. En su invertida imitación de la política cultural soviética, los norteamericanos habrán dado un paso hacia la famosa reconciliación de los contrarios, la tan cantada y tan temida síntesis dialéctica. Ay Virgen, uno nunca sabe para quién trabaja...

Por otro lado, creo que deberíamos sentirnos muy halagados de que una agencia federal tan ocupada como el FBI le dedique aunque sea un poquito de su valioso tiempo a nuestra literatura. Bendito, si supieran lo difícil

que es publicar aquí, si se enteraran de que sólo hay dos o
tres editoriales establecidas que no publican nada más
que el 5% de los manuscritos sometidos, si sospecharan
que los derechos de autor son tan escasos (cuando existen)
que nadie, ni los del "boom" local, puede vivir de su pluma,
si se güelieran que aún los libros publicados apenas
circulan y para colmo, duermen el sueño de los gustos en
algunas librerías de la capital, si entendieran que en
Puerto Rico escribir es un acto solitario, sacrificado, cuasi
heroico que, para decirlo en términos bien boricuas, *no
deja na,* quizás la novela inédita de Coqui Santaliz se
hubiera quedado quietecita en la gavetita de la que
probablemente no iba a salir.

Pero el Buró ha descubierto El Arte. Ha reconocido la
existencia de un Frente Cultural. ¿Saldrá en busca de Los
Maseteros de la Pluma y el Pincel? ¿Organizará redadas a
museos, galerías y teatros? Sí, porque por librerías y por
imprentas ya se ha dado la vuelta... sin olvidar la
parrandita fuera de fecha a Cubuy para echarle un polvo
prieto a la Colección Martorell. "Estábamos buscando
huellas digitales"... Hay que tener estrecha la frente y
algo dura la cara...

Epílogo amanecido:

Un colega dominicano de paso en Puerto Rico me
comentaba, hace unos días, lo extraña que le resultaba la
indignación de los puertorriqueños ante el asunto de los
allanamientos a las viviendas de independentistas.

—Oh, pero bueno, explicaba a modo de excusa, es que en
la República allanan todos los días...

—Acá es más o menos cada treinta años, le decíamos
nosotros por no salir cantando las alabanzas de las
garantías constitucionales en nuestro sistema
democrático.

—¿Por eso cogieron a tanta gente? concluyó él, implacable, dejándome con la palabra atragantada en ese duelo de diferencias históricas.

Y el compatriota antillano tenía razón. A pesar de lo que pasaron los Nacionalistas, a pesar de los corricorres en la UPR, a pesar del mismo Cerro Maravilla, no estamos acostumbrados todavía a tales "descortesías", como diría el señor gobernador. Y por suerte, nuestra capacidad de indignación no está embotada. Reaccionamos ofendidos. Protestamos. Pero, después de todo, ¿no es ésto lo "lógico", lo "normal"? ¿No sabíamos que las cosas podían ir más allá de la opresión sutil del cuponazo? ¿O es que de verdad creíamos en las bondades del régimen, en su innato *fair play*?

¿Comprenden ahora por qué no podía roncar en brazos de Morfeo anoche? Conté las horas y me puse a escribir este RELEVO de emergencia para sustituir el que tenía preparado. Me levanté dos o tres veces a echar pestillos y chequiar candados. Entre la criminalidad y el FBI, si uno no acaba paranoico... A las tantas, me dio el olor a pan fresco que envuelve a Río Piedras por la madrugada. Y al espetar punto final, sentí un sueñito, buenagente como la sonrisa de ustedes, allanándome dulcemente las ojeras.

Wilkins o el enchule original

A Mercedes López-Baralt,
Wilkófila, practicante.
A mis estudiantes, para que
vean que las misis también lloran.

Cada vez que me encasqueto mi flamante camiseta roja
y blanca del Fan Club de Wilkins Capítulo de Santa Rita
para irme a yoguear al Parque Central, corre la sangre.
Seguida empiezan a trotarme detrás los detractores del
Divino Rockmántico. "Ay Jesús, tan exagerao que es,"
murmuran sobriamente los adictos al neo-clasicismo de
Julio Iglesias. "A mí lo que me revienta es el acentito
mejicano ese", refunfuñan con el puño en alto los
fiebruses del Nacionalismo Musical mientras corean con-
signas pro Danny y Lucecita. "El tipo es Falócrata y
punto," disparan las Maseteras-Con-Sophy-Nydia, tra-
tando a como dé lugar de pasarme para arrancarme el
escapulario de Wilkins que llevo colgado al cuello. "Si no

tiene ni voz", vocalizan en do mayor los Chuchófilos Unidos...

Yo cojo un segundo airecito y aprieto el paso, cosa de salvar el poco pellejo que me queda. Mientra meneo locamente esa tibia, echo una mirada paranoica a mi alrededor y descubro —oh, estupor— que la mayoría de los yogueadores lleva puesta la misma camiseta que esta servidora. Al alivio de sentirme por fin en mayoría, lo que (suspiro) no me sucede muy a menudo, sigue el terror inenarrable de haber sucumbido al Sistema. Oh Zeus, ¿ejercerá Wilkins sobre mí la siniestra fascinación del Polo Opuesto? ¿O será que en el fondo del caño, bien *deep inside,* no hay tal oposición? Un maremoto dialéctico me zarandea furiosamente y procedo a quemar las dos o tres neuronas que tengo en servicio activo intentando analizar los vericuetos de esta Wilkilatría fatal.

El problema se ve complejillo. Porque hay varios Wilkins para escoger. Está el cantante: primo de Lucio Batistti y Ricardo Cocciante con cierto engolamiento elvispréslico bien años 60 y ese lloriqueíto sabrosón de nuestra propia tradición bolerística. Está también el actor fogoso y convulsivo que tan pronto se arresmilla, se estostuza y se revuelca como toca guitarra imaginaria y rompe sillas reales con el antillanísimo desenfreno de una Lupe o una Lucy Fabery. Y está el compositor de tanta melodía dulzona y obsesiva que convoca a la ranchera y al *slow-rock* sobre un mismo mátres, en el mismo canal y a la misma hora. Y digo yo: empaquétenmelos a los tres para llevar. Porque Wilkins —y aquí no me refiero al trigueñito *punk* mayagüezano con un aquel a Michael Jackson criollo, sino al concepto artístico que él encarna— es la feliz, la unitaria celebración del trio

¿Qué es lo que logra fundir toda esa diversidad en una sola entrega significativa y coherente? ¿Pretenderá ella

aquí y ahora, con su guille de profesora, venir a espetarnos
un rollo sobre los coqueteos de la forma con el contenido?
Lejos de mí tal morbosidad académica. Como fan empecé
y como fan prosigo. Le paso la palabra a mi inocente oído.

Me pongo a repasar los discos de Wilkins para el
examen. Una línea temática se va dibujando más o menos
claramente en mi pizarra mágica. El narrador —galán de
estas bellísimas canciones es un Adán caído cuyo único
delito fue el haber sucumbido al Enchule Original. Un
primer y unico amor marcó su corazón con el brutal
carimbo de la pasión. Esta hembra definitiva, "la rosa que
nace y que muere haciendo el amor", la "niña mimada"
cuyo contrario existencial es la *nada,* afecta la cabeza del
narrador hasta el punto de intervenir con las funciones
esenciales del organismo: "por ti ya no puedo dormir ni
comer".... Ella es, a la vez, creada y definida por el deseo
del propio galán, quien confiesa con la ingenua altivez que
lo caracteriza: "Ella aprendió en mi cuerpo a soñar",
"cada noche nuestra se grabó en su vida y su cons-
ciencia". Y va más lejos aún, apuntándose el triunfo
metafísico de haberle devuelto "la fe en el amor", de
haberla tranformado en eso que llaman por ahí "mujer".
Whatever that means...

Correspondido totalmente, en un principio, el Enchule
Original es eventualmente destruido por "el engaño" y "la
falsedad". Los amantes se separan físicamente. Pero la
fuerza de la memoria no es, como ustedes saben, pellizco
de ñoco: "Yo te llevaba en mi mente y mi alma se aferraba
a tu amor, a tu recuerdo..." Aún la sesión de autocrítica, a
la que se somete masoco el Amante Abandonado, no logra
echarle flit a la imagen de la Amada Absoluta: "Qué
locura fue adorarte así, pasa el tiempo, todo cambia, pero
se impone tu recuerdo en mí"... Ante este estado de cosas,
sólo hay una movida posible: poner en marcha la maqui-

naria del olvido: "Ya verás, voy a arrancarte de mi vida,
voy a borrarte de mi mente, voy a buscar una salida..." En
un arranque de optimismo histórico, se atreve a predecir
que "algo nuevo llegará". "Esta vez sí que lo voy a lograr",
repite, bluffeando a todo lo que da mientras del otro lado
de la boca se le zafa un desgarrado "Llamará". Porque en
los extremos de su agite, cree a pesar de todo en un retorno
espectacular al Jardín de Edén. Y llega a los extremos de
ofrecer un indulto incondicional: "Todo será distinto,
comprendí el porqué de su partida, nadie empañará la
magia que la trajo hasta mí..."

Otras veces, despechado y altivo, augura el día en que su
fidelidad a prueba de planchas será reivindicada:
"Cuando el silencio llene tus días y te enamoren para que
olvides que fuiste mía..." Entonces sí que no, concluye,
castigador: "Pero ya es tarde y no regresa quien ha
entregado toda su vida hasta perderla"... De ahí a la tan
criticada "Te mataría" no hay más que un paso. El
Enchule Original cede el paso a la indignación y el deseo
de revancha: Extraño motivo el de este "crimen pasional":
"Si tú intentaras volver conmigo, te mataría..." El tan
deseado regreso de la Amada se siente también como una
amenaza, un beso que es "retroceso", una trampa. Pero el
final de la canción delata el aguaje, la intrínseca pena: "Y
ya no pienso creer en nadie que, como tú, traiga tristeza..."

Estas canciones de trepar paredes y cortarse las venas
bajan, cómo dudarlo, directitas de la ranchera mejicana.
Pero tienen una sensibilidad algo más moderna. Véase
por ejemplo la reactualización del mito de la virginidad en
"El sucesor", donde se afirma que "el primero no es el que
llega a la piel sino el que llega al corazón." El narrador de
Wilkins se mueve en un universo donde los sentimientos
mandan y no se encargan. Y esa permanencia del Enchule
Original, esa persistencia de la pasión, no puede sino

enchular. Porque da por eterno lo efímero, por inmortal lo vulnerable. Así podemos asumir sin complejos esa reivindicación del sentimentalismo que los cínicos han bautizado *cursilería*.

Hermosa mitificación que seduce tanto a los nenes como a las nenas. Pero más a nosotras, lactadas en la Fidelidad, entrenadas para el Dolor, criadas para sobrevivir al Abandono. Que un hombre se cante (literalmente) leal a una única y exclusiva mujer, quien para colmo ha tenido la fuerza de cara de abandonarlo, es por lo menos refrescante. ¡Y que no se trata de amores platónicos (¡aunque Platón, acuérdense, no era pendejo!) Aquí se habla en carne y hueso, en Fisiología 101-102.

A esta mística amorosa corresponde toda una gestual dramática que trabaja, si se me permite la paradoja, en sentido contrario. La fórmula de Wilkins parece ser: a canción melancólica, vitalidad aeróbica. Su energía escénica es en verdad impresionante. Sencillamente, el hombre nunca para. Su movimiento perpetuo es afirmación de fuerza, de resistencia y empuje. Si quedaba alguna duda de que el Amante Sufrido ha optado por la vida, aquí está la evidencia de su más contundente *palante*. Este sí que *no* se nos va a ir a emborracharse a la cantina ni a arrastrarse por las cunetas aullándole carajos a la luna y a las mujeres malas. Del rock italiano (uno de los pocos rocks europeos que ha sentado escuela) recoge la intensidad pasional. Pero, antillano al fin, puede, como la salsa, decir las cosas más terribles sin perder el compás ni pa los guardias.

Me temo que, después de tanta lata, los dejé igual. ¡Está entregá!, leerá mi epitafio. Y ustedes seguirán pensando como cuando corrían detrás de mi pellejo en el Parque Central, que Wilkins es un exagerao, un machista y un cursi. Y aquí entre nos, ¿quién no es exagerao, machista o

cursi en este país? O a lo mejor, quién sabe si el arte, como expresión de nuestra burundanga humana, procesa todo lo malo y genera su contrario...

Así es que...

Wilkins, te advierto, yo sé lo que son los *mass-media*. Y sé muy bien lo que puede el mito. Pero, hermanito, con todo y haber comido del Arbol de la Ciencia (y quizás por eso mismo), sospecho que vas a seguir por mucho tiempo vivito y yogueando.

Madera y pajilla

A Rosaura, Marcos, Chuco,
Susan, Martorell,Orvil, Magali
y otros cangrejeros románticos...

Quien se obstine en sufrirse esta columna hasta el final tendrá algo así como un exhibit para formularme cargos de alta nostalgia. Así es que de antemano me declaro culpable, cosa de poder gozarme a fondo el suculento delito y de paso aguarles el placer de ser jurados.

Pero miren qué cosa, ah. Mi memoria raquítica no tiene ni un albumcito de donde agarrarse para esta rica sesión de masoqueo. En casa nunca hemos sido amantes de las fotos. Es más, les sacamos el cuerpo y sobre todo la cara, quién sabe si por temor al trabajito envidioso, por primitiva desconfianza de la técnica o por simple jibarería changa.

Cuánto me gustaría ahora, sin embargo, manosear aunque sea un negativo manchado y nebuloso de aquella

casa de madera santurcina que patrocinó mi infancia. La venerada estructura pasó a peor vida en los años sesenta, con el éxodo forzado hacia las urbanizaciones, obligando a generaciones de polillas, abejas y murciélagos a colarse en la fila del desempleo. En el lugar de mi antiguo habitat, un párking operado por dos simpáticos dominicanos saca hoy de apuros a pacientes y visitantes del Doctors Hospital, ex-Hospital Santa Ana. El palo de pana y el de mamey siguen allí por puro mollero facial. Pero se ven tan fuera de lugar, tan fantasmagóricos, los pobres, como ese piragüero folkloricón que empuja a duras penas, calle San Rafael arriba, su carrito de sensaciones raspadas.

Sin morada ancestral donde establecer los cuarteles del recuerdo, patrullo —en busca de pretextos para el lloriqueo— los ayeres de un pueblo que nunca me habrá de declarar hija predilecta, oh vileza, porque ni siquiera existe como entidad independiente del pulpo San Juan. El Cangrejos plenero, la Urbe modernuca de los cincuenta, se ven hoy reducidos al charro status de ghetto decadente, espejismo entre manglares y autopistas donde nadie osa poner pata de noche por no dejar vida y hacienda entre las fauces de Fernández Juncos y Ponce de León. Siempre está Bellas Artes, me dirán ustedes, cínica aunque solidariamente conmovidos por tanto aybendito pequeñoburgués. Pero el brilloteo marmóleo del caché cultural no llena mi tanque paseísta, no sacia esta sed vampiresca de epopeya. Y rondo, dracular, por la calle Canals y la calle Villamil y la calle Del Parque, donde todavía medran, a la sombra de condescendientes condominios, unos cuantos caserones jubilados, sentenciados a la erradicación.

¿Qué tienen las dichosas casas de madera que amarran a uno como enchule adolescente? No me joroben más, ya sé que cogen fuego fácil, que los temporales las jamaquean malamente y hasta las tumban de cuajo, que crían asmas

y alergias, que hospedan ratones y cucarachas y otros
dudosos pupilajes, que el cemento es la ley de la con-
tinuidad y que los bancos ya no dan préstamos para vivir
entre tablas. Pero yo arrastro este karma desde tiempos
inmemoriales. En Arroyo, la casa de mi abuela materna
ha aguantado cien años de salitre y comején de cara al
puerto. Con menos *standing* pero de igual resistencia, la
casuchita de mi abuelo paterno aún se le cuadra al viento
en el barrio Pulguillas de Coamo. La cosa es que la madera
me sigue obsesionando como un espíritu con causa pen-
diente. Y no hay despojo que valga. Sólo volver, siempre
volver, a trastearse tercamente la llaga.

Soy peatona, entre otros incómodos atavismos. Y para
este regreso sentimental tendré que coger guagua. Desde
que se avista el Puente de Martín Peña, los perfumes
proustianos del caño reviven una mixta olfativa que ni
siquiera las aromáticas alcantarillas de Río Piedras se
atreven a soñar con desplazar. El poderoso olor a malta de
la Cervecería Corona se aliaba en aquel entonces al de los
peces podridos de la laguna San José para castigarnos las
narices en incansable combate contra la ofensiva del
Clorox y el King Pine.

La percusión guagüística de freno, rueda y timbre
pretende ocultarme el mítico silbato de un tren que ya no
pasa, las campanillas del Payco de las cuatro, la flauta del
amolador y el aboroto de los basureros hablando malo
bajo la dictadura pre-bolsa plástica de los drones. Pero no
hay cráneo. Los oídos me pitan de pasado. No hay peor
ruido que el que no se quiere oír.

Y se acelera el conteo al revés, el desfile en reversa de
paradas que me van acercando vertiginosamente al viejo
barrio. La 25 me ofrece la alucinación anacrónica de una
Escuela Libre de Música con su solfeo demoledor de
vocaciones musicales. De la 24 a la 22 son los cines de los

grajeítos juveniles, de las primeras tocatas sensuales, aquellas dobles tandas del Holliday y el Broadway de las que se salía tuerto, mongo, muerto, incapaz de recordar el más mínimo detalle de las películas a la hora del interrogatorio materno. El Nilo me tira una guiñada cómplice con música de fondo de Plácido Acevedo. 21, 20: Aunque la guagua física me carretea por Fernández Juncos, ya veo el palacete de la Central High desde la guagua del alma. Y aquel inolvidable curso de Historia Universal: Del cromañón a Hitler en dos novios y cuatro semanas.

Ahí está por fin la avenida Hipódromo con la mansión Georgetti a medio camino entre la escuela y mi difunta casa. Husmeo el aire saturado de mariscos en la esquinita de La Borincana. Entro al Colmado El Corozal, milagrosamente sobrevivido, para comprar mi eterna bolsa de pilones con ajonjolí. Dos zancadas más y tomo la calle Feria por asalto en el nombre de nada. Mi pobre calle Feria, con su irónico nombre, huérfana ahora de balcones, de columnas con ganchos para colgar hamacas, de herculeos zocos para auparle las nalgas a las casas, de espacios misteriosos entre el plafón y el techo, entre el piso y la tierra, entre el cuerpo —¡cuánta profundidad!— y el alma. Invisibles sillones de pajilla chillan y se mecen solos bajo el peso brutal de los fantasmas.

¡Pero y que un párking! ¡Qué cafre destino el de mi madre casa! ¡Ay, San René Marqués, patrono de añoranzas hacendadas! Bajo mis piececitos delincuentes crujen aún las indiscretas tablas. Lo único que falta es que llueva para que el techo de zinc imaginario me meta una descarga de agua y lata.

¿Y yo? ¿Me entrego? ¿Me dejo cabalgar por las contradicciones y este deseo tristón de trascendencia? ¿O canto la oda del que-se-joda y boto mis precarios ahorros en un chalet·Massó? Pero qué va. Más nunca será igual. Un

pasadillo pre-tratado. Un *come-back* pre-fabricado. Episodio cerrado.

Cuando nos despedimos de la parada veinte y cogimos la carretera del Matadero para lanzarnos a la conquista del Reparto Metropolitano... no quiero confesar que fue un desgarramiento, por aquello de mantener mi corazón a raya... pero si digo que fue una muertecita buenagente me quedo coja y manca... Para que no se me alcen, admitiré que las gramitas cortadas, los barbiquiús, los bailes de marquesina, la juntilla promiscua de casas y de gente urbanizadas también tienen su encanto. Mientras tanto...

Archívese el lagrimón. Liquídese la baba. Aquí parqueo, Oh Musa, la carroza esvielá de mis andanzas. Si la Lugo Filippi salió impune de su elegía chauvinista a Ponce, que se me dé la absolución sin penitencia. Vaya.

Termino con la coda de rigor. ¿Resurgirá Santurce de sus propias cenizas? Difícil predecir. Pero quien mira, manga. Media Quisqueya está en la quince. La sastrería y el mangú florecen. El viejo Cangrejos ya se ha tirado esa maroma antes: poblarse de prietos libres venidos de otras islas buscando la movida y la malanga. Por otro lado, fuentes de entero crédito amenazan con que Santurce 2000 será una especie de *Village* criollo de las artes con remodelación garantizada.

Interesante burundanga. No cambien de canal, no vayan a perderse ese duelo de ópera y merengue. Con su carota mondá de la risa, el títere Santurce avanza. Apuéstenle a ese jevo. Me dicen que lleva la manga rellena de barajas.

El olor de café Yaucono sube desde la dieciocho como una niebla de montaña. El mar está picao. Y los panderos. La plena de Santurce me avasalla.

Washa-Biwá!:*
Martinica y Puerto Rico en concierto

*A todos los patriotas
presos de las Antillas.*

La semana del 7 al 12 de octubre pasado, Frantz Fanon bailó una rumba en su tumba. Por primera vez, rompiendo el silencio secular con sus voces, flautas y tambores, una delegación de artistas martiniqueses brincaba el charco del patio para aterrizar en Isla Verde.

"Lo primero que dije al llegar al aeropuerto fue: ¡ay, madre, pero qué grande!", confiesa Michel Cillá, deslumbrado por la modernidad y (atáquense) el tamaño de nuestro país. Pero los martiniqueses ya venían predispuestos a favor nuestro. Tremendo mitón el que traían de contrabando en las maletas: Puerto Rico, Meca de la salsa, cuna de Cortijo y Tito Puente...

* En creol, grito que corresponde a: "¡Viva!".

"Nuestra formación es básicamente afrolatina", dice el percusionista Amédée Suriam. Y para quien conoce un poco a Martinica, salta a la vista esa verdad. En las discotecas, en la radio, en las casas, Puerto Rico es una constante musical. "La salsa nos dio una identidad cultural cuando nuestra propia música estaba en crisis", explicaba aquel profesor de español en el Parc Floral de Fort-de-France, mientras procedía a castigarme, haciendo gala de una impresionante erudición de coleccionista, con una especie de *Who's Who* cocolo de salseros ilustres.

Paradójicamente, ese imperialismo musical boricua, que sólo cede ante el empuje del merengue dominicano, nos mantiene a nosotros más o menos desconectados del resto del archipiélago. Hasta muy recientemente —con el éxito del calypso, importado via USA— acá se desconocía la diversidad fascinante de los ritmos caribeños. Salsa, merengue y bolero constituyen siempre el menú obligado en clubes nocturnos y fiestas patronales. De vez en cuando se cuela una cumbia. ¿Pero quién sabía de las delicias de la *biguinne* y el *belé* antes de la visita de los martiniqueses? A lo mejor Hostos, Betances y Piri Fernández.

Descarga primera

Pero la cosa es que, a pesar de todos los obstáculos que el mar y la historia se han matado poniéndonos en el medio, llegaron. Llegaron y tocaron. Tocaron y acabaron. Acabaron y empezamos.

El Anfiteatro I de Pedagogía, sede del primer encontronazo, triplicó su espacio físico para acomodar a vivos y muertos. Las Siete Potencias Africanas tuvieron que guindarse de cuanta lámpara había para poder darle video al espectáculo. La sala vibraba de energía largamente reprimida. Cuando, tras un apagón efectista, comenzaron a oírse las conchas de caracol, las vainas de

flamboyán y los golpes de coco, se abrió de sopetón la
puerta de los milagros...

Primero, Joby Bernabé mantuvo hipnotizado estricta-
mente *a pulmón,* con la fuerza de su voz y la justicia de sus
movimientos, a una audiencia que dizque no hablaba su
lengua. El creol, ese hablar arrinconado por la oficialidad
del francés, allanó el escenario para imponer respeto a la
expresión nacional martiniquesa. Y el que ahora venga a
decir que no entendió un divino está basilando, por no
decir que es un paquetero de primera. Porque allí nadie
resolló, estábamos más enchuflaos que pareja recién
casada, pendientes a aquel escenario como si de eso
dependiera el futuro, no se nos fuera a pasmar por cinco
siglos más la Confederación Antillana...

Bernabé oficia la iniciación. El cuento tradicional de
Martinica le presta su ritual. La música establece un
diálogo entre el público y el poeta. Las voces de los
espíritus ausentes y presentes se posesionan de los ins-
trumentos, nos traducen una historia que conocemos
demasiado bien.

Y como si eso fuera poco, a la brujería del actor-poeta
sigue la flauta levantadora de serpientes ancestrales de
Max Cillá. Y abre la boca aquel mago a soplar. Y entra
roncote el primo-hermano del pandero nuestro, el *tambú-
dibás.* Y pegan a picotear los palitos en el bambú del *tibuá.*
Y rompen las congas y los timbales como quien dice: esto
es de ustedes, bróders, pero ahí les va. Y truena, por
encima de todo, la garganta enorme del *tambú-belé,* gordo
como el rugido sordo del volcán *Pelé.* Y, gente, aquí es que
se me tranca el bolígrafo. Porque la cosa está cañona de
contar...

El público bate palmas. Los pupitres sonean. Los pies y
la nalgamenta se nos desesperan. Escalonando el agite,
los gritos requintan. Y en una, aupada por quién sabe

cuántos brazos invisibles, brinca Marie Ramos, la de
Calabó, sale corriendo por la encendida sala antillana, se
arranca los tacos como si fueran grilletes mohosos y cae
en el escenario, con el motor echando humo y las caderas
en *overdrive*. ¡Y el santo goce que le entra al *tambú-belé*
bajo el castigo que le mete Amédée! Y la gente a chillar... Y
las luces a temblar... Y Marie sin dar señales de querer
escampar...

Ay no, dejen eso, yo me rajo. El despojo se vive, no se
dice. Namás que de acordarme, me coge un subimiento.
Lloren sal y vinagre los que se lo perdieron.

Bembé final

El viernes y el sábado volvieron a tocar, en el Café de
Vicente. Esta vez se contó con la presencia de otros brujos
locales.

La gente se estostuzó bailando. Con unos arranques y
unos desmadres que el *electro-boogie* era bolero. Pregún-
tenle a Antonio Martorell, que allí redescubrió su vocación
de bailarín estrella del *Teenager's Matinee* mientras se
vengaba del FBI a culipandeo limpio...

Desde que vi entrar a Angela María Dávila supe que
reincidiríamos en el milagro. Y reincidimos. La "primate
venida a más", como ella misma se bautiza, no sólo recitó
uno de sus divinos poemas sino que cantó su *Canción para
celebrar el nacimiento de una niña nueva*. Y los marti-
niqueses la han acompañado con una armonía tal, con
una *evidencia* tal, que parecía como si hubieran ensayado
toda la vida por control remoto.

Después bailó Guanina Cabán, provocando a los cueros
hasta el olvídate. Y llegaron los de *Otoquí* y Aníbal, el de
Absurdo Urbano, para prolongar el mano a mano. ¡Y
cantó Andrés Jiménez! Ay Gran Poder de Nos, qué
desmesura la nuestra cuando decimos botarnos...

¡Y que eso fue sin avisar, que si avisamos!...

Ante tal botón-muestra del futuro, mi pobre corazón de niña-narradora retozaba. Aun con la tristeza de saber que en el papel la música se atiene a la palabra.

Despedida y traspaso

Esta fue mi última columna en lo que ha sido el primer turno del *RELEVO*. Empecé el año con las memorias del cautiverio haitiano en el Fuerte Allen. Y lo termino con la fiesta de luz y de energía que nos regaló, de cumplesiglos, Martinica.

Quiero ahora decir mi alegría de haber participado, junto a Carmen Lugo Filippi, Juan Antonio Ramos, Rosa Luisa Márquez, Kalman Barsy, Magaly García y Edgardo Sanabria Santaliz, en este diálogo colectivo con los lectores de *Claridad*. Y mi agradecimiento a la directiva del periódico por concedernos semejante privilegio en una sociedad donde los escritores no tienen casi acceso a los medios masivos de comunicación. Sin olvidar a Graciela Rodríguez Martínó, que cuida esta columna como a un crío.

Pero esto no se acaba. Y ojalá que continúe por mucho tiempo, con infinitos grupos de artistas y escritores sucediéndose para pasar la palabra y la fuerza.

Felicidades. Que los Reyes nos traigan lo que nos deben.

Mientras tanto, nos vemos. Aquí dejo el batón de este *RELEVO*. Y quien lo recoja, que adelante el juego...

Otras Obras de los Autores

KALMAN BARSY

— *Del nacimiento de la isla de Borikén y otros maravillosos sucesos*
Río Piedras, Puerto Rico, Ediciones Huracán, 1983.

— *Melancólico helado de vainilla*
Río Piedras, Puerto Rico, Editorial Antillana 1987.

— *La estructura dialéctica de El otoño del patriarca*
Río Piedras, Puerto Rico, Editorial de la Universidad de Puerto Rico, 1989.

MAGALI GARCIA RAMIS

— *La familia de todos nosotros*
San Juan, Puerto Rico, Instituto de Cultura Puertorriqueña, 1976.

— *Felices días, tío Sergio*
Río Piedras, Puerto Rico, Editorial Antillana, 1986.

CARMEN LUGO FILIPPI

— *Vírgenes y mártires* (en colaboración con Ana Lydia Vega)
Río Piedras, Puerto Rico, Editorial Antillana, 1982.

JUAN ANTONIO RAMOS

— *Démosle luz verde a la nostalgia*
Río Piedras, Puerto Rico, Editorial Cultural, 1978.

— *Pactos de silencio y algunas erratas de fe*
Río Piedras, Puerto Rico, Editorial Cultural, 1980.

— *Hilando mortajas*
Río Piedras, Puerto Rico, Editorial Antillana, 1983.

— *Papo Impala está quitao*
Río Piedras, Puerto Rico, Ediciones Huracán, 1983.

— *Vive y vacila*
Buenos Aires, Argentina, Ediciones de la Flor, 1986.

EDGARDO SANABRIA SANTALIZ

— *Delfia cada tarde*
Río Piedras, Puerto Rico, Ediciones Huracán, 1978.

— *El día que el hombre pisó la luna*
Río Piedras, Puerto Rico, Editorial Antillana, 1985.

— *Cierta inevitable muerte*
Buenos Aires, Argentina, Ediciones de la Flor, 1988

ANA LYDIA VEGA

— *Vírgenes y mártires* (en colaboración con Carmen Lugo Fillipi)
Río Piedras, Puerto Rico, Editorial Antillana, 1982.

— *Encancaranublado y otros cuentos de naufragio*
La Habana, Cuba, Ediciones Casa de las Américas,
1983.
Río Piedras, Puerto Rico, Editorial Antillana, 1983.

— *Pasión de historia y otras historias de pasión*
Buenos Aires, Argentina, Ediciones de la Flor, 1987